好萊塢賣座電影劇本大解密

先讓英雄救貓咪 2

SAVE THE CAT！
GOES TO THE MOVIES

The Screenwriter's Guide To Every Story Ever Told

作者／布萊克‧史奈德 Blake Snyder
譯者／黃婉華

目錄

推薦序：最簡單易懂的 類型劇本創作入門

——席拉‧漢娜罕（Sheila Hanahan）

我一聽到史奈德說他準備要寫《先讓英雄救貓咪》的續集，內心就雀躍不已，因為第一集在出版之後，不僅獲得廣大好評，更引起萬分熱烈的迴響。我曾經收到其他編劇的來信，告訴我他應用了書中的編劇法則重新改寫劇本，然後劇本就順利賣掉了！

《先讓英雄救貓咪》是一本很有啟發性的書，不過世界各地的讀者在被啟發之餘，也開始提出一些更深入的問題。我相信有不少人會懷疑，史奈德提出的十大電影類型，真的能適用於所有的電影嗎？我在加州大學洛杉磯分校（UCLA）的學生也常提出這個問題，並且希望能看到更多、更詳盡的電影範例。

於是，《先讓英雄救貓咪2》就順應大家的期待誕生了。

這也讓我想起，我在多年前曾發自內心地跟同事說過一句話：「除非有哪位英雄願意現身說法，告訴大家電影公司到底喜歡怎樣的故事架構，否則我們就會一直遇到空有好點子但無法寫出像樣劇本的編劇，而他們在好萊塢是撐不了太久的。」

沒想到，史奈德就是這位英雄，他實現了我多年來的願望，造福了所有的編劇後進。他在本書選出了五十部具有代表性的電影，逐一破解它們的架構與劇情轉折，而且全書沒有長篇大論的廢話，每部電影的分析都濃縮到短短的四、五頁篇幅，讀起來真是輕鬆愉快！

即便你比較偏好藝術電影或獨立電影，本書也一樣值得參考。史奈德分析了《王牌冤家》、《萬福瑪麗亞》和《衝擊效應》等非商業作品，告訴讀者它們的故事架構其實和大製作、大卡司的商業電影沒有兩樣。這就表示在競爭激烈的電影市場中，能夠脫穎而出的劇本其實都遵循了同一套原則。

我強烈建議你在看完本書之後，回去重溫一下第一集的內容。如果這是你第一次接觸《先讓英雄救貓咪》系列，你也不必擔心看不懂，看下去就對了！這絕對是史上最簡單易懂的類型劇本創作入門！

本文作者為《絕命終結站》和《地獄怪客》的電影製片，也曾為 UCLA 的「電影、電視製片碩士學程」副教授。

前言：好萊塢的專業編劇祕訣大公開

請問各位，《教父2》、《魔鬼終結者2》和《蜘蛛人2》這幾部電影有什麼共同點？

這三部都是比它們的第一集更好看的續集電影，是電影產業裡少數中的少數！

看電影的時候，我們常會認為第一集應該是最好看的一集。一般來說，如果編劇有做好他的工作，劇情在第一集應該就會圓滿落幕，哪裡需要再拍續集？但如果你是忠實的影迷，就知道電影永遠有拍續集的機會。仔細想想，我們真的相信《半夜鬼上床》（*A Nightmare On Elm Street*）的佛萊迪死透了嗎？那些恐龍難道不可能轉移陣地繼續演《侏儸紀公園5》嗎？雖然凱恩最後抱憾而終，但是《大國民》（*Citizen Kane*）搞不好可以拍前傳啊！

所以這一次，就讓我們推出一部絕對不會令你失望的續集作品吧！

如果你有寫過一本叫做《先讓英雄救貓咪》的超級暢銷書，就很難抗拒再寫一本續集的誘惑。等等，這不就是標準的好萊塢手法嗎？

猛推續集要大家花錢進電影院，非榨乾觀眾的荷包不可！難道本書也是這樣嗎？

呃，這麼說也沒錯——只是續集真的有可能更好看啊！

我可是應廣大讀者的要求才決定動筆寫第二集的。誰叫我在第一集裡傻傻地附上了個人電子郵件地址，於是每天都會被五到十封的讀者來信追殺，每個人都希望我可以幫幫忙，針對他們的故事前提和電影提案給點建議。

這時候，我就會開始跟他們討論各種最根本的編劇問題。在通信的過程中，我們最後一定會討論到的一個問題是：「然後呢？」

你現在已經有了一個超棒的電影構想，甚至連電影海報的設計概念都有了。然後呢？

和大部分的續集電影一樣，我會把焦點放回第一集的主角群，也就是我的一群編劇搭檔，《先讓英雄救貓咪》就是獻給他們的。我在好萊塢寫劇本、賣劇本已經有二十年的時間，算得上是一個成功的編劇，有些名氣響亮的劇本還是我一個人完成的。但是這一路走來，如果沒有霍華·柏肯斯（Howard Burkons）、吉姆·哈金（Jim Haggin）、柯比·卡爾（Colby Carr）、麥克·切達（Mike Cheda）、崔西·傑克森（Tracey Jackson）、韋柏利夫婦（Cormac and Marianne Wibberley）、薛爾頓·布爾（Sheldon Bull）、大衛·史蒂芬斯（C. David Stephens）與其他許

多貴人，我不可能有今天的成就。我所會的一切都是他們教我的。

而我們用的都是同一套編劇流程。

每當我們想到一個好點子，就會不停地講給身邊的所有人聽。如果大家的反應都不錯，我們就會問自己：「這部電影最像什麼？」然後下一步就是所有的好萊塢編劇都會做的事：作弊。

沒錯，就是作弊。

我們會看遍每一部跟自己劇本題材相像的電影，看看其他編劇怎麼寫，從他們的優缺點中汲取經驗，讓自己的劇本能在同類型電影中脫穎而出。老實說，除了這個方法，其他做法在我看來都是不得要領。還有，我指的不光是看過最近五年的同類型電影就好，信不信由你，很多經典老片早就拍過那些我們自以為「原創」的題材了。

所以，好電影，不看嗎？

通常我和別人一起搭檔編劇的時候，我們會分工合作，每個人看兩、三部電影，然後拿著碼錶和筆記本仔細研究，記錄每個劇情轉折發生在哪裡。但是為什麼要這樣做？

這就好比你必須要把一支高級的瑞士錶拆開來，才能瞭解到裡面的發條和齒輪是怎麼組裝、怎麼運作的。透過拆解同類型電影的劇情

元素，我們就能決定哪些老梗可以丟掉，哪些又是非用不可。

所有人都是這樣做的——沒錯，所有人。

在本書裡，我會沿用《先讓英雄救貓咪》提出的十大電影類型，每個類型都會分析五部電影做為範例，從一九七〇年代的老片到二十一世紀的當代電影都有。我會詳細講解每種類型涵蓋的題材，帶你認識老電影對後來的電影造成了怎樣的影響，以及老電影又是如何不斷透過新電影借屍還魂。你只要看過我所舉出的電影，就能明白我的方法為何可行。

請容我借用一下茱蒂·佛斯特（Jodie Frost）在《接觸未來》（Contact）裡的台詞——現在你手上的這本書堪稱是電影版的《銀河百科全書》，書中收錄了史上所有類型的電影題材，裡面的五十部電影全都具有指標性，也都值得學習。我覺得不可能有更實用的編劇工具書了，因為過去三十年的電影編劇精華都濃縮在這本「作弊大全」裡面，對你的編劇工作一定大有幫助。

不管你是在編劇的哪一個階段，本書都可以解決你遇到的問題；只要你有編劇的好點子，本書就可以派上用場，所以現在、立刻、馬上就開始讀吧！

那麼，該怎麼讀這本續集呢？

我每次打開電視看到《X檔案》(The X-Files)，卻發現播的是某個案件的下半集，就覺得很嘔。沒有人喜歡錯過好戲的感覺。所以，如果你是第一次看我的書，不用擔心，我已經盡量讓它能夠自成一本。第二集雖然是以第一集為基礎，但是內容更深入，完全可以獨立來看。就算你從來沒有看過《先讓英雄救貓咪》，也不需要為了搞懂第二集在幹嘛而特地去找來看。不過我還是希望，有機會的話你應該回去看看我在第一集所提出來的基本概念。而如果你已經是「救貓咪」的實踐者，那這本續集絕對會讓你讚不絕口！

類型與架構

我在撰寫《先讓英雄救貓咪2》的時候做了一些研究，得到的收穫比預期的更多，同時也再次驗證了一個道理：無論是離經叛道的獨立製片還是大卡司的商業片，好電影都有固定的成功祕訣。儘管有很多電影公司是根據演員、導演和近期同類型大片的票房來評斷一個劇本要不要拍成電影，但實際上一部電影是否成功只取決於以下兩點：

1. **和同類型電影相比，劇情是否有所突破。**
2. **架構是最關鍵的因素。**

「類型」與「架構」是賣座電影的兩大致勝關鍵，也是本書的基礎。

和其他電影編劇書的作者不同，我是貨真價實靠寫劇本、賣劇本維生的人，整天想的都是怎樣把腦中的故事變成電影，讓經紀人、電影製片、電影公司老闆和觀眾都愛上它。有趣的是，凡是賣座的電影一定都能正好滿足所有人的口味。

我之所以會寫《先讓英雄救貓咪》系列，正是因為以下這個簡單的道理：重點不是好萊塢的電影人喜不喜歡，而是你的劇本好不好看。我會讓你的劇本和我的一樣，都成為最棒的劇本。

在經過多年的磨練之後，我和我的編劇搭檔們一起「發現」了電影的十大類型，它們是電影公司歸納出來、觀眾最喜歡的十種類型。這十大類型包含了喜劇片、劇情片與動作片，類型之間的區別不在於故事的調性和主題，而是在於故事的本質。一旦我們把這些相同類型的電影擺在一起，就會發現其他的編劇其實也懂箇中奧妙。他們一定都懂，不然同一種類型的電影彼此不可能這麼相似。

舉例來說，有一個類型我稱之為「屋裡有怪物」，你會發現《大白鯊》（Jaws）、《異形》（Alien）、《從地心竄出》（Tremors）和絕大多數的恐怖片都非常類似。

再以「超級英雄」的類型電影為例，你會很驚訝《神鬼戰士》（Gladiator）和《獅子王》（The Lion King）竟然有同樣的劇情元素。這兩部片都有一個「與眾不同」的主角，身懷非凡的才能，卻必須對抗那些忌妒他們有非凡才能的凡人。各種超級英雄的漫畫，或是科學

怪人、吸血鬼和狼人的電影，也都有同樣的脈絡。

為什麼會這樣？

因為它們本來就是同一個故事，差別只在於呈現手法的不同。儘管這些故事在時空、設定和風格上天差地遠，但無論是哪個年代的觀眾都喜歡看，所以它們就不斷重複上演。

我替這十大電影類型取了很酷炫的名字，一來好記，二來也顛覆你對電影分類的印象。它們分別是：屋裡有怪物、英雄的旅程、阿拉丁神燈、小人物遇上大麻煩、成長儀式、夥伴情、犯罪動機、傻人有傻福、精神病院、超級英雄。這十大類型的故事劇情在講些什麼，對我來說一目了然，所以如果我問你在寫怎樣的劇本，千萬不要告訴我「西部牛仔片」或「警匪片」，這樣講了跟沒講一樣。我真正想知道的是，你在寫什麼樣的故事，而前面這十大類型可以告訴我們故事的主要內容。

如果說，十大類型指出了不同電影之間的差異，那電影之間的共同點又是什麼？根據我多年來在編劇這一行走跳的經驗，我找出了一套每部片都適用的電影架構。這個架構可以套用在任何故事上面，用來驗證這個故事能不能發展成一個完整又讓人滿意的劇本。

我自己一直到很晚才搞懂電影架構。我剛入行的時候只是個超級菜鳥，每次向電影公司提案都只能提出「一個點子」和「幾個很酷的

場景」。我當時也就這點本事而已，所以每次提案都很快就結束。就算我穿著得體，並盡力展現出迷人的風采，也仍然無法掩蓋我的故事缺乏情節的殘酷事實。

我當時曾聽過席德‧菲爾德（Syd Field）的大名，但完全不知道這位老兄是何方神聖。直到有一次，一位非常有魅力的女製片問我「第二幕」在哪裡，並一邊暗示席德‧菲爾德可以給我答案，我才注意到他的大作《實用電影編劇技巧》（Screenplay）。沒多久，我也學會在電影演到第二十五分鐘的時候，煞有其事地指著銀幕對女朋友小聲說：「看，第一幕結束了！」

這樣做是很逗趣，但是沒辦法解決我所有的問題。感謝菲爾德大師讓我學會辨認電影的三幕劇架構，可是對我來說，三幕劇並不夠，兩次換幕之間還是有很多空白，我得自己想辦法把它們填補起來。

為此，我做了不少功課。在看過上百部電影之後，我很快就發現到「中間點」的存在，也印證了菲爾德提出的看法：衝突會在這裡升高，主角所剩的時間不多了。我在讀了薇琪‧金（Viki King）的《21天搞定你的劇本》（How to Write a Movie in 21 Days）之後，更加明白「一敗塗地」的重要性，也因此瞭解這時候必須放進「死亡氣息」。在尋找劇情要素的同時，我還自創了一些名詞，其中我特別喜歡「玩樂時光」。最後，我就設計出一張「布萊克‧史奈德架構表」，列出劇本裡應有的十五個劇情轉折，並且在後面註明它們應該要出現在劇本的第幾頁。

布萊克・史奈德架構表

劇名：

類型：

日期：

1. 開場畫面（1）

2. 主題陳述（5）

3. 布局（1-10）

4. 觸發事件（12）

5. 天人交戰（12-25）

6. 第二幕開始（25）

7. 副線（30）

8. 玩樂時光（30-55）

9. 中間點（55）

10. 反派的逆襲（55-75）

11. 一敗塗地（75）

12. 黎明前最深的黑暗（75-85）

13. 第三幕開始（85）

14. 大結局（85-110）

15. 結尾畫面（110）

你一定會想問，這十五個轉折是幹嘛用的？

開場畫面：開場畫面決定了一部電影的調性和類型，讓我們看到主角在「改變發生之前」的概略樣貌。

主題陳述：通常是旁人對主角說的一句話，之後會對主角造成深遠的影響，同時也透露了這部電影的主題。

布局：劇本的前十頁必須要能引起觀眾和劇本審稿人的興趣，也必須完整介紹或交代故事主線中的所有角色。

觸發事件：它可以是一封電報、一陣敲門聲，甚至是捉姦在床，重點是要讓主角感受到強烈的震撼，整個世界天旋地轉。

天人交戰：此時主角對自己接下來要何去何從有所懷疑，這個轉折可以用一個畫面或是多個畫面處理，都沒有問題。

第二幕開始：劇情進入第二幕的時候，我們離開了舊世界（「命題」的世界），開始進入一個完全相反的新世界（「反命題」的世界）；這表示主角做出了選擇，他的冒險開始了。

副線：大部分劇本的副線都是愛情故事，同時也是闡述電影主題的好地方。

玩樂時光：在這個階段我們可以暫時拋開劇情，好好享受一些大場面和預告片會擷取的橋段；編劇會在這裡履行「對前提的承諾」（promise of the premise）。[1]

中間點：通常正好位在整部電影一半的地方。此時我們會再度回到劇情主線，衝突開始升高，主角所面臨的壓力也開始增加。

反派的逆襲：主角必須同時面對內憂外患。反派重新集結，準備發動新一波的攻擊；主角的陣營也開始內鬨，團隊逐漸瓦解。

一敗塗地：又稱做「失敗的假象」，我們通常會在這裡發現「死亡氣息」，一定會有某個東西死去。

黎明前最深的黑暗：「主啊，祢為什麼離棄我？」是的，主角在這裡失去了所有的希望……

第三幕開始：……但是很快又重新振作起來！主角從副線（愛情故事）裡獲得了新的點子、靈感或建議，決定再次挺身而戰。

大結局：主角運用自己在舊世界與新世界所學到的經驗和知識，殺

1. 一部電影的前提就是指「它在講什麼」，而觀眾會被電影海報或預告片勾起好奇心，期待自己進了戲院能獲得滿足感。如果期待落空，觀眾會覺得不舒服，甚至覺得自己被騙了。「對前提的承諾」指的就是那些將故事前提發揮到淋漓盡致的幾場戲，讓觀眾得以充分瞭解到一部片到底在講什麼。

出一條路,創造出一個「綜合命題」的世界。

結尾畫面:和開場畫面互相對應,證明主角確實經歷蛻變。你得記住「所有的故事都和改變有關」,所以蛻變的幅度愈大,戲劇張力就愈強!

只要有「類型」和「架構」這兩項編劇準則在手,不管你寫的是什麼劇本,都能無往不利。

這很重要,所以我要再重複一遍。

如果你想寫出人人叫好的故事,並且順利賣出劇本,就一定要參考這兩項準則,它們絕對可以大幅提升你成功的機率。

「類型」和「架構」正是電影公司和觀眾想要的東西。

我之所以這樣說,是因為我在賣劇本的過程中,發現好萊塢的電影監製也很清楚這一套標準,他們想知道自己要買的劇本是屬於哪種類型的故事,也在意劇情架構是否精準到位。這是他們最重視的地方,所以我們幹嘛不投其所好?

我知道你們有些人可能不屑於套用架構表或是參考其他電影的手法,但是根據我的經驗,你得先徹底掌握這些架構公式,才有辦法判斷自己有沒有創新,否則你常常會做白工而不自知。

我在本書裡將會充分拓展每種類型的深度與廣度。由於每部電影都值得我們學習，書中所分析的這五十部電影絕對不是「最佳」範例，而是五十部最值得借鑑的範例。另外，我也會特別指出一些導演和編劇的常用技巧。話說回來，如果你還沒看過這些電影，小心劇透！

最後提醒

如果你還沒讀過《先讓英雄救貓咪》，那你在閱讀本書時可能會碰到一些不認識的詞彙。但別擔心，我都整理在下面了：

先讓英雄救貓咪：既是書名也是超級重要的編劇法則，主角在初次登場的時候必須做點什麼，像是去救一隻貓之類的，好讓觀眾喜歡上他。

不改變就等死：這是主角在冒險之旅啟程前，「山雨欲來風滿樓」的一段時光；觀眾會清楚知道如果主角不做任何改變，就只有死路一條。

衝突升高：也稱為「到中間點了」。電影中間的橋段發生了一些事情，讓主角遇到新麻煩、接獲壞消息或是面臨極大的壓力。

把教宗丟進泳池裡：這是讓觀眾得以輕鬆吸收必要資訊的技巧。這

個技巧來自於《教宗謀殺案》（*The Plot to Kill the Pope*），劇中有一幕是讓觀眾看到教宗在梵帝崗的游泳池裡游泳，並趁機交代完所有的背景細節。

火箭助推器：指電影快結束時才出現的新角色，負責將劇情推向最後的高潮。《小鬼當家》（*Home Alone*）裡的約翰・坎迪（John Candy）和《婚禮終結者》（*Wedding Crashers*）裡的威爾・法洛（Will Ferrell）都是這樣的角色。

跛腳和眼罩：當劇中角色的形象還不夠鮮明時，可以賦予他們一點生理特徵或怪癖，讓觀眾的印象更深刻。

它夠原始嗎？：「原始」是我最喜歡的一個詞，也是我的編劇準則。講白話一點，在編劇的過程中你要不斷問自己：「原始人也看得懂這部電影在演什麼嗎？」

以上這些術語會在本書中反覆出現，然後跟我在第一集裡寫的一樣，如果你有任何意見或指教，都歡迎來信。我很期待收到你們的來信！

如果你已經準備好了，我們就來想像一座電影院。每次我的腦海中都會浮現我老家聖塔芭芭拉大街上那座阿靈頓電影院。和市區裡的其他地方一樣，這座年代久遠的電影院，內部裝潢是西班牙風格，而且還完美仿造了古典的莊園風。電影院的牆面和天花板漆成了紫

色調，牆壁上還裝飾著紅瓦屋頂，感覺就像身處在一座露天廣場的中央，而天花板上一盞一盞的小燈則像繁星滿天閃爍。當燈光暗下來，紫色天鵝絨布幕拉開的時候，我就跟所有熱愛故事的觀眾一樣，讓自己舒服地陷在座椅裡，心想：「這會是一部好電影！」

1. 屋裡有怪物

歡迎來到十大電影類型的美麗新世界！你問什麼是類型？類型就是擁有類似情節模式和角色設定的電影作品，其中「屋裡有怪物」可說是最源遠流長也是最原始的一種類型。

它是我最早的一個發現，或者說，是別人告訴我的第一個類型，這得歸功於我的編劇好夥伴吉姆・哈金。有一次，我們劇本寫到一半決定休息一下，就跑到我爸工作室附近的停車場透個氣。吉姆當時一邊抽菸，一邊隨口問我：「你知道《異形》和《大白鯊》是同樣的電影嗎？」

這可新奇了！由於吉姆是個電影行家，我便開始思考這句話的箇中深意。《大白鯊》講的是鯊魚吃人的故事，而《異形》則是一部科幻片，我還真看不出來它們哪裡相同。

偉大的吉姆繼續開示，他指出，兩部電影都有一隻強大的怪物企圖吃光所有角色，而場景也剛好都是密閉空間，讓怪物可以大開殺戒。兩者還有一個共同的元素是「罪惡」：同樣是因為人類的貪婪，大白鯊和異形才會出現在主角的世界中。吉姆特別強調，「罪惡」這個元素決定了一部怪物電影好不好看。因為光看怪物吃人沒什麼了不起，但如果一切都是主角自作自受，驚悚加上罪惡就

會讓電影變成一場恐怖饗宴。

哇！這個發現讓我從此踏上了找尋故事類型的冒險旅程。

我發現「屋裡有怪物」的類型電影並不是照抄《大白鯊》這麼簡單而已，它的來源可以回溯到希臘神話中牛頭人身怪的故事，以及中世紀的屠龍傳說。我們的老祖宗早就讓怪物跑進屋子裡了，或是反過來跑去怪物的老巢搞破壞。

儘管如此，我們永遠有辦法老調新彈，玩出新花招。

但是講這些對你有什麼幫助？你現在可能已經想到一個超棒的點子，故事可能是關於一隻怪物、一個瘋狂的連續殺人魔，或是一群陰魂不散的惡靈，但這樣就算是「屋裡有怪物」嗎？

這就是你需要閱讀本書的原因，你必須把自己的點子套入類型電影的架構裡，才能搞清楚它們到底屬於哪種類型。若想確定你的故事是否屬於「屋裡有怪物」，你就得先看看它是否涵蓋前面提到的三大元素：(1) **怪物**、(2) **屋子**、(3) **罪惡**。

讓我們更深入地探討一下。

「屋裡有怪物」的「怪物」通常都擁有超自然力量。不管是《大白鯊》和《侏儸紀公園》（*Jurassic Park*）裡的「純種怪物」，還是《推

動搖籃的手》（*The Hand That Rocks the Cradle*）和《地獄來的房客》（*Pacific Heights*）裡的「居家怪物」，或是虐殺片中那些手持利刃到處殺人的「連環殺手怪物」，統統都有超自然力量。以《大白鯊》來說，這條魚可不是普通的鯊魚，牠是一條超級大鯊魚，而且牠的目標並不單是為了滿足口腹之欲，更是衝著怕水又怕鯊魚的布羅迪警長（羅伊‧謝德〔Roy Scheider〕飾演）而來。大白鯊可說是所有邪惡怪物的最佳代表。

而在「屋裡有怪物」的類型電影中，有時候受到威脅的不只是人的性命，還包括人的靈魂，所以《大法師》（*The Exorcist*）和受到它影響的《鬼哭神號》（*Poltergeist*）和《七夜怪談西洋篇》（*The Ring*）等電影看起來才會如此駭人。這類怪物我稱之為「超自然怪物」，它們代表了一股超乎我們理解的未知力量，如果我們不設法逃出生天，就有可能失去珍貴的靈魂。這也同時說明了為什麼有些怪物實在讓人提不起勁，像是《小魔星》（*Arachnophobia*）裡面的小蜘蛛、《靈異象限》（*Signs*）裡面那些用球棒就可以趕跑的外星人，或是《世界大戰》（*War of the Worlds*）裡面人類打個噴嚏就會死掉的火星人。

結論就是，「怪物不恐怖」等於「電影不刺激」。

至於「屋裡有怪物」的「屋子」又為什麼重要？想想前面提到的牛頭人身怪神話，要面對一隻半人半牛的怪物固然很嚇人，但是和這隻怪物一起困在迷宮裡才真正讓人嚇破膽。所以這裡的「屋子」可以是《鬼店》（*The Shining*）中那間讓人毛骨悚然的旅館、《無底洞》

（The Abyss）中的深海無底洞，也可以是《奪魂鋸》（Saw）中凱瑞‧艾文斯（Cary Elwes）醒過來的地下室。只要空間愈狹小，主角愈孤立無援，電影就會愈恐怖。

以《致命的吸引力》（Fatal Attraction）為例，「家」就是困住男主角麥克‧道格拉斯（Michael Douglas）的「屋子」；對片中的「怪物」來說（也就是男主角外遇的對象），這個空間是雙方一決勝負的最佳地點。至於《驚聲尖叫》（Scream）這種標榜連環殺手在小鎮裡到處殺人的電影，由於恐怖氣氛在整個城鎮中漫延，到了晚上家家戶戶大門深鎖，小鎮正好成為怪物得以四處橫行的「屋子」。然而，密閉空間還是首選，《異形》裡面的太空船就是一例，因為當屋裡有怪物卻無路可逃，電影才會更加刺激。

最後再來談「罪惡」這個元素，你只要看看《月光光心慌慌》（Halloween）和《十三號星期五》（Friday the 13th）這類青少年虐殺片就會有些頭緒。《驚聲尖叫》甚至講出了角色的生存公式「做愛者必須死」，同時也說明了罪惡的重要性。在以青少年觀眾為主的恐怖電影裡，罪惡元素通常就是「性愛」，因為對青少年來說，這是一種既新鮮又恐怖的經驗。以成人觀眾為主的電影，則是常以「工作重於家庭」做為罪惡元素，《大法師》和《七夜怪談西洋篇》都是很好的例子。「貪婪」也是常見的罪惡元素，前面提過的《大白鯊》就是一例，劇中小鎮的行政階層為了想賺觀光客的錢而罔顧人命，堅持繼續對外開放海灘；或是像黑色喜劇《王牌特派員》（The Cable Guy）中的馬修‧鮑德瑞克（Matthew Broderick），為了看免費電視而

惹上一堆麻煩，這些都是大家司空見慣的罪惡元素。

所以你一定要記住，只要沒有罪惡就不是一部合格的「屋裡有怪物」電影，因為有一部分的恐怖感就來自觀眾眼睜睜地看著主角去回應陌生人的門鈴，甚至還邀請對方進到屋子裡。

後來受到《咒怨》這類日本恐怖電影的影響，我們還多了一種「虛無怪物」，讓這些電影看起來似乎沒有任何罪惡元素。《奪魂鋸》、《美國殺人魔》（American Psycho）和《血肉森林》（Cabin Fever）都屬於這種類型，片中都有一股超現實的氛圍以及非常健忘的角色——這就是問題所在，「無知」正是這些電影的罪惡元素。劇中主角原本和你我一樣過著平凡的日子，突然間被捲入一個他們長久以來視而不見的邪惡世界，被迫處理其中的問題。以《奪魂鋸》來說，就是要趕快找出自己的錯誤，或是趕快避開危險。

「屋裡有怪物」的類型電影還有一個特色，那就是都會出現一個被我稱為「半人」的角色。他們以前可能遇過同一隻怪物，雖然當時僥倖逃過一劫，卻在生理或心理上留下無法彌補的創傷。《大白鯊》的捕鯊人昆特和《鬼店》的廚師迪克都是典型的半人，而《異形》的隨船科學官艾許不只是一個半人，還是半個機器人！在電影中，半人負責揭開怪物的神祕面紗，並會暗示主角最好不要招惹眼前的怪物。有很多半人會在電影「一敗塗地」的階段死掉，他們也身兼主角的反面教材，以自己的死來警告大家前面會有怎樣的危險在等著。

你不覺得半人這樣很酷嗎？

如果你正在寫一部「屋裡有怪物」的劇本，現在你可能已經迫不及待想衝到電腦前面，構思如何加入一個半人的角色。

但是等一下，先別急著跑掉。我們的第一個電影類型是吉姆帶給我的啟發，不過好戲還在後面，你千萬不要走開。

「屋裡有怪物」類型檢驗表

如果你的劇本具有以下元素，恭喜你離成功不遠了（如果沒有，看在老天的分上你最好再努力一點）：

1. **怪物**：擁有超自然力量（出於瘋狂也算），而且本性邪惡。
2. **屋子**：可以是一個封閉的空間，也可以是家庭、城鎮甚至是全世界。
3. **罪惡**：某個角色由於心術不正而把怪物引進屋子裡。

在接下來的架構分析中，我們會看到各式各樣的「屋裡有怪物」類型電影，也會看到這三個元素不斷重複出現。

《異形》（1979）

我永遠記得這部電影首映時的情景，以及片頭慢慢浮現片名那種詭異又難忘的氛圍。很多人都說《異形2》（*Aliens*）比較好看，但是對我來說，沒有人可以和雷利・史考特匹敵，整個系列中最棒的就是這一部。

《異形》的故事發生在「諾斯托羅莫號」太空船上，船名是取自小說家康拉德（Joseph Conrad）的同名作品，而小說的主題就是在探討貪婪。當貪婪遇上怪物可不是什麼好事，看看《侏儸紀公園》和《大白鯊》這些出現「純種怪物」的電影就知道，貪婪會讓人付出多麼慘痛的代價。

在女主角蕾普莉（雪歌妮・薇佛〔Sigourney Weaver〕飾演）和生化人艾許（伊恩・霍姆〔Ian Holm〕飾演）經過一番爭執之後，本片的「怪物」異形被帶進了這個與世隔絕的「屋子」。蕾普莉後來挺身面對同伴犯下的致命錯誤，慢慢有所成長。她從一開始那個行事不近人情、堅持要讓受傷同伴單獨接受隔離的機車角色，轉變成願意冒著生命危險搶救一隻貓的大英雄。

《異形》的情節在未來或許會真實上演，但是這個故事在好幾個世紀以前就有了——在一個密閉的空間裡有一隻怪物，還有一群終於體認到人生苦短、但為時已晚的人類。

「屋裡有怪物」分類：純種怪物

同類型電影：《大白鯊》、《從地心竄出》、《侏儸紀公園》、《突變第三型》（*The Thing*）、《大蟒蛇：神出鬼沒》（*Anaconda*）、《水深火熱》（*Deep Blue Sea*）、《酷斯拉》（*Godzilla*）、《ID4 星際終結者》（*Independence Day*）、《MIB 星際戰警》（*Men in Black*）、《史前巨鱷》（*Lake Placid*）

《異形》架構表

開場畫面：一艘太空船在宇宙中航行。船上的蛋型睡眠艙打開了，船員紛紛從冬眠狀態中醒來，他們是被一個稱為「母親」的電腦系統給喚醒的。船員一共有七名，但是之後人數會大幅減少。

主題陳述：船員一邊享用早餐，一邊談笑風生，帕克（亞菲特・柯托〔Yaphet Kotto〕飾演）對凱恩（約翰・赫特〔John Hurt〕飾演）開玩笑說：「有沒有人說你看起來像死人一樣？」這句話點出了本片的主題：什麼叫做活下來？什麼又叫做「人」？

布局：原來在諾斯托羅莫號上是有階級之分的，每一位船員都代表著現實社會中不同的階級身分。科學官艾許（伊恩・霍姆飾演）和留著小鬍子、非常有同理心的達拉斯（湯姆・史凱瑞〔Tom Skerritt〕飾演）是船上的老大，而達拉斯的形象也正好反映出一九七○年代的

典型領袖樣貌（同時也是異形的最佳獵物）。蕾普莉（雪歌妮·薇佛飾演）在團隊中則是有點邊緣化，她就像是個旁觀者，獨來獨往。十分鐘之內我們就認識了所有的主要角色，而且清楚知道每個人的身分和特色。我們也知道達拉斯好像若有所思，因為他獨自進入了只有指揮官才有權力進出的小電腦室，我們雖然看不到裡面的狀況，但是達拉斯和「母親」之間顯然有什麼祕密。

觸發事件：達拉斯告訴其他船員他們還沒有回到家，而是來到了一個不斷傳出求救訊號的星球。階級地位較低的兩位船員對此感到不滿，但是他們這時才知道，如果沒有依照公司合約的規定前往搜救，就會失去這次出航所能得到的分紅，於是他們妥協了。

天人交戰：船員要面對的到底是什麼？蕾普莉這時顯露出深思熟慮的一面，她對訊號進行分析，但無法確定到底是求救訊號還是警告訊號。然而其他缺乏戒心的船員（留鬍子的，我說的就是你）堅持要登上這顆不祥的星球。

第二幕開始：在他們順利登陸之後，其中三位船員出發前往訊號來源處，就這樣闖進了怪物的巢穴。就在凱恩俯身察看一顆孵化中的異形蛋時，一隻奇怪的生物突然從裡面跳了出來，打破凱恩的頭盔面罩並緊緊吸在他的臉上，使他們的偵查計畫因此大亂。（我們以後應該要幫太空冒險加上一條警語：千萬不要在陌生星球的洞穴裡盯著奇怪的蛋亂看！）為了凱恩的事，蕾普莉和達拉斯也經歷一番爭執，凱恩最後獲准回到船上，電影也邁進第二幕。

副線：大部分劇本的副線都是愛情故事，《異形》也算是如此。蕾普莉和艾許之間的爭吵引起了某種火花，雖然他們從頭到尾沒有來上一段熱吻，但是艾許後面會以一種奇怪的方式企圖和蕾普莉「發生關係」。

玩樂時光：船員與異形之間的互動，正是典型的「玩樂時光」橋段。如果第一幕的「命題」世界是所謂的常態，那麼第二幕的「反命題」世界就會是非常態，所以我們看到一隻螃蟹狀的異形在船上的實驗室裡大玩捉迷藏，還到處吐出足以蝕穿船艙的強酸。然而當牠死掉從凱恩的臉上掉下來之後，凱恩看起來好像沒什麼異狀。

中間點：電影到了第五十六分鐘，衝突開始升高。船員本來好好地聚在一起吃晚餐，突然一隻異形寶寶從凱恩的胸口裡蹦了出來，然後就溜得不見蹤影。這裡剛好就是稍早帕克笑凱恩像死人一樣的場景，而凱恩現在真的死了，玩樂時光結束。蕾普莉要艾許給個交代，於是主線和副線的劇情在此交會。

反派的逆襲：異形一個接著一個殺掉船員，情勢愈來愈緊張。我說過，情節必須要「轉、轉、轉」，不能只是單純地直線前進，節奏還要愈來愈快才行；本片中異形的樣貌不斷變化，就是一個最好的例子。船員們都想趁早抓到異形，卻老是慢一步，氣氛愈來愈緊繃。先是布列特受到攻擊，接著是達拉斯在通風系統裡遇害。當年電影首映的時候，大家看到「男主角」在這裡死掉都嚇到了！帶頭的領袖沒了，船員和觀眾都覺得大勢已去。

一敗塗地：蕾普莉這時成為船上的最高指揮官，也因此從「母親」那裡得知事情的真相：公司早就知道異形是可怕的殺戮怪物，卻因為貪圖商業利益，故意指派他們前往尋找異形。蕾普莉同時也發現艾許是生化人，不但對性有奇怪的興趣，還宣稱自己非常崇拜異形這種生物。真是個混蛋！正當艾許企圖殺蕾普莉滅口的時候，帕克趕來救援，用滅火器打壞了艾許的頭。主線與副線的「死亡氣息」接著出現，「半人」艾許告訴蕾普莉她不可能活下來。

黎明前最深的黑暗：僅存的三位船員知道他們完蛋了，更慘的是，他們被困在太空船上，插翅難飛。

第三幕開始：等等，或許還有一線生機！蕾普莉提議大家先逃進救生艙，然後把諾斯托羅莫號和異形一起炸毀。

大結局：帕克和蘭珀特被異形殺死了，現在只剩下蕾普莉和貓咪瓊斯相依為命。在第三幕「綜合命題」的世界裡，蕾普莉將自己獨來獨往的特質與聰明才智結合在一起，成為本片的英雄，而她特別跑回去「救貓咪」的舉動也證明了自己有所成長。雖然此舉讓異形有機會偷溜進救生艙，但是蕾普莉又再次展現出無比的勇氣與力量，把異形趕了出去。

結尾畫面：倖存的一人一貓安然入睡。

《致命的吸引力》（1987）

這部電影拍攝於性病氾濫的一九八〇年代，關於片中的隱喻有各種討論，但有一點是肯定的：這是史上最棒的警世寓言，警告大家亂搞辦公室婚外情不會有好下場。

葛倫‧克蘿絲（Glenn Close）飾演的女主角艾莉絲簡直讓人嚇破膽。雖然麥克‧道格拉斯飾演的男主角才是罪魁禍首，但是導演亞卓安‧林恩（Adrian Lyne）透過巧妙的手法讓他反過來變成受害者——誰叫他要對婚姻不忠，才會把怪物引進門呢？

《致命的吸引力》屬於比較特別的「居家怪物」類型，大大影響了後來的《雙面女郎》（*Single White Female*）和《不速之客》（*One Hour Photo*）等電影，就連《王牌特派員》也算是本片的搞笑版。葛倫‧克蘿絲的精湛演技徹底演活了一個恐怖情人——上一秒還很理智，下一秒就把人家的寵物兔丟進鍋子裡煮——也讓男主角看起來完全是個受害者。每當劇中的電話鈴聲響起，都讓觀眾提心吊膽。

如果你有志於創作「居家怪物」的類型電影，只要掌握住一個重點就好：原始！不論是出軌、保護家庭，還是為女兒買寵物，原始人都看得懂這些行為，也能明白本片宗旨在於警告大家性行為所隱含的風險和責任。

「屋裡有怪物」分類：居家怪物

同類型電影：《迷霧追魂》（*Play Misty for Me*）、《推動搖籃的手》、《地獄來的房客》、《禁忌驚魂夜》（*Poison Ivy*）、《烈火終結令》（*The Fan*）、《雙面女郎》、《推動情人的床》（*The Crush*）、《惡女上身》（*Swimfan*）、《王牌特派員》、《不速之客》

《致命的吸引力》架構表

開場畫面：我們看到幸福美滿的一家三口，家庭成員有男主角丹（麥克‧道格拉斯飾演）、他的妻子貝絲（安妮‧亞契〔Anne Archer〕飾演）以及女兒艾倫。

主題陳述：艾倫拿貝絲的口紅來玩，貝絲不是很高興，她這樣警告女兒：「艾倫，不要玩我的化妝品，我跟妳講過很多次了。」侵犯不屬於自己的領域就是本片的主題。

布局：丹帶著妻子一起出席律師事務所的派對，如果你仔細看，一開始還可以在取用開胃菜的人群中發現艾莉絲（葛倫‧克蘿絲飾演）的身影。即使丹事業有成，有美麗的妻子和可愛的女兒，他還是選擇跟艾莉絲調情。

觸發事件：貝絲帶著女兒回娘家度週末，而丹因公再度巧遇艾莉絲，這下他有機會可以再續前緣了。

天人交戰：丹有辦法像自己說的那樣「小心謹慎」嗎？當他同意和艾莉絲喝一杯的時候就已經萬劫不復了。我之所以會知道，是因為和我一起看電影的女性友人打從丹和艾莉絲共進午餐開始，就一直罵丹是個混蛋。因此這裡所要辯證的問題就是：「只要我們夠小心，稍微出軌一下沒關係。」但雙方真的可以好聚好散嗎？當男女主角在電梯和廚房裡打得火熱時，答案看起來似乎是「也許」。

第二幕開始：丹度過激情的一夜回到家，打了通電話跟妻子「報平安」，外遇的事情沒有曝光，現在看起來一切美好──沒想到這時候電話響了，是艾莉絲打來的。沒幾句話的工夫，丹就答應和她碰面，他一頭栽進了一個和過去截然不同的新世界，進入了第二幕。於是一夜情現在變成了一段戀情。

副線：副線可以說是男女主角之間的地下戀情。雖然這不是真正的愛情，但是丹將會學到人生中最慘痛的教訓，而且明白是自己活該。不管他們是在公園裡打情罵俏，還是在艾莉絲家裡聽歌劇，丹都毫無防備地向艾莉絲敞開心房。我們也隱約瞭解到艾莉絲所展現的病態占有欲，可能是源自兒時父親驟逝的陰影，當然她也有可能純粹就是個瘋女人。

玩樂時光：這個段落充滿了戲劇張力，「對前提的承諾」告訴觀眾行為失序會帶來怎樣的後果。艾莉絲先是透過割腕讓丹多陪了她一整夜，隔天又不請自來地跑到事務所問丹願不願意一起聽歌劇。到目前為止，一切似乎都還在丹的掌握之中，這不過是一場失敗的約會而已。然而觀眾此時會開始坐立難安，心想：「我最好打電話跟會計部那個女孩澄清，我約她喝咖啡只是開個玩笑。」

中間點：前面「失敗的約會」結束了，艾莉絲表明自己已經懷孕，主線與副線的劇情在此交會。這個意外的消息讓衝突升高，也是一個「到中間點了」的經典示範。丹陷入了私生子風暴，這才意識到事情大條了！他最後只表示會幫艾莉絲出墮胎費（真是個混帳），和艾莉絲的期望完全相反。

反派的逆襲：玩樂時光出現過的惡兆在這個階段愈演愈烈，丹除了在家要瞞過妻女，在外還要想辦法應付艾莉絲愈來愈激進的報復手段，眼前襲來的惡意令人喘不過氣。艾莉絲不但假裝成公寓的買主順利登堂入室，還朝丹的車子潑硫酸。

一敗塗地：艾莉絲闖進丹的新家，殺死了寵物兔還把牠丟進鍋子裡煮，故意要讓貝絲發現。（你注意到了沒，這就是「死亡氣息」。）艾莉絲這個舉動還有一層象徵意義，我們傳統上會以「兔子死了」（The rabbit died.）來代稱懷孕，她等於也傳達了這項訊息給貝絲。

黎明前最深的黑暗：面對妻女受到極大的驚嚇，丹知道無法再繼續隱瞞了，他必須坦承自己犯下的錯誤，藉此洗清罪惡。

第三幕開始：丹向妻子懺悔自己的錯誤。貝絲起初聽到消息還顯得很理智，但是得知艾莉絲可能懷了丹的孩子之後，她崩潰了。現在他們要面對的不只是糾纏不清的小三，還有撫養私生子的問題。最後在貝絲的支持下，丹打電話跟艾莉絲攤牌，表示妻子已經知道兩人的事情，並警告她不要再來騷擾他們一家人。

大結局：但是艾莉絲無法放手，她擅自帶艾倫去遊樂園玩，害得貝絲為了找女兒而出車禍。忍無可忍的丹衝進艾莉絲的家裡想給她一點教訓，這是主線與副線劇情的最後一次交會；此時我們會發現，兩人之間的扭打其實就是先前性愛過程的暴力變形。艾莉絲隨後拿刀闖進丹的新家（這一段可說是影史上最精采的結局之一），在第三幕「綜合命題」的世界裡，丹和貝絲聯手對抗艾莉絲的攻擊，最後是由貝絲射殺了這名擅闖他人領域的入侵者。

結尾畫面：丹和貝絲向警察道別，鏡頭慢慢帶到屋子裡的一張全家福，但是觀眾知道一切早已大不相同。現在怪物已死，就讓時間撫平所有的傷口吧。

《驚聲尖叫》（1996）

喔，這是一部典型的青少年虐殺片。如果不談這類電影，我們對
「屋裡有怪物」的類型分析就不夠完整。想想看，人生中還有哪個
階段會比焦慮不安的青春期更適合和手持利刃的殺人魔一決勝負？
但是在一九九〇年代初期，青少年虐殺片的黃金時代已經過去，
《十三號星期五》的傑森和《月光光心慌慌》的麥可‧麥爾斯都後
繼無人，知名恐怖片導演魏斯‧克萊文（Wes Craven）也有段時間沒
推出新作（他就是本片的導演）。直到有一天，編劇凱文‧威廉森
（Kevin Williamson）只花一個星期就寫出了《驚聲尖叫》的劇本（至少
謠言是這樣講啦），青少年虐殺片自此重出江湖！

哈哈，騙你的。

《驚聲尖叫》這種由青少年領銜主演的恐怖片，拍攝動機和目標觀
眾都很明確。電影中出現的「連環殺手怪物」通常是個喪心病狂
的傢伙，以追殺整個城鎮的居民為樂，或是專挑那種擁有不可告
人祕密的小團體下手，例如《是誰搞的鬼》（*I Know What You Did Last
Summer*）就是這樣。這個連環殺手的動機不管是什麼，通常都充滿
惡意，像本片扭曲的報復心態就是一例。《驚聲尖叫》中的「半
人」藍迪由傑米‧甘迺迪（Jamie Kennedy）飾演，但是他要等到電影
的續集才會死掉。不過，本片中他一度讓人以為已經一命嗚呼，也
算是盡到了「半人」的責任。藍迪同時也負責告訴觀眾，該怎樣躲

過怪物的魔掌，才可以保住一條小命。

「屋裡有怪物」分類：連環殺手怪物

同類型電影：《驚魂記》（*Psycho*）、《舞夜驚魂》（*Prom Night*）、《月光光心慌慌》、《德州電鋸殺人狂》（*The Texas Chain Saw Massacre*）、《是誰搞的鬼》、《下一個就是你》（*Urban Legend*）、《紅龍》（*Red Dragon*）、《人魔》（*Hannibal*）、《恐怖旅舍》（*Hostel*）

《驚聲尖叫》架構表

開場畫面：不祥的電話鈴聲響起，在一棟獨立的房子裡，身材曼妙的女高中生凱西（茱兒・芭莉摩〔Drew Barrymore〕飾演）正在煮爆米花。這個開場畫面真是青少年恐怖片的老梗。

主題陳述：電話那頭的神祕男子問凱西：「妳喜歡恐怖電影嗎？」這是一個非常關鍵的問題，兩人聊到的幾部恐怖電影都是本片後面致敬的對象。

布局：凱西的「罪惡」在於一開始否認自己名花有主，持續跟神祕男子打情罵俏，所以她必須以「死亡」來償還不忠貞的代價。於是，凱西和她的運動員男友慘遭戴著鬼面具的神祕黑衣人殺害，凱

西像是被殺豬一樣地開膛剖腹，兇手還殘忍地把屍體吊在樹上讓她的父母發現；這段十二分鐘的情節為後續的發展定了調。我們接下來看到純潔的女主角席妮（妮芙·坎貝爾〔Neve Campbell〕飾演）登場，她的男友比利（史基·尤瑞奇〔Skeet Ulrich〕飾演）突然從窗戶爬進她的房間。這個小帥哥非常希望能和席妮有更進一步的「關係」，不過暫時沒有成功。順帶一提，他就是本片的瘋狂殺人魔！（我前面早就警告你會有劇透。）

觸發事件：隔天到了學校，席妮和好姐妹泰坦（蘿絲·麥高文〔Rose McGowan〕飾演）得知昨晚有同學遇害。當紅女記者蓋兒（寇特妮·考克絲〔Courteney Cox〕飾演）和副警長杜威（大衛·艾奎特〔David Arquette〕飾演）都因公來到學校。全校師生對於凱西的命案感到震驚不已，席妮也被請到校長室接受警方問話。

天人交戰：席妮和泰坦跟三位男性朋友組成一個小圈圈，他們分別是比利、泰坦的男友史都（馬修·利拉德〔Matthew Lillard〕飾演）以及資深恐怖片迷藍迪（傑米·甘迺迪飾演）。一群人熱切地討論著兇手到底是誰。另一方面，雖然亨布利校長警告過學生千萬不要落單，但席妮回到家還是決定小睡一下，沒有意識到父親出門會讓她陷入危險之中。席妮在小睡前看了電視，新聞都在報導一年前席妮母親的命案，難道說這兩起案件有所關聯？

第二幕開始：電影到了第二十五分鐘，席妮被一通奇怪的電話吵醒，也讓她進入了第二幕，這是一個和過去完全相反的新世界。席

妮起初還很冷靜，她原本以為這只是一通藍迪打來的惡作劇電話，但是很快就發現自己錯了。此時戴面具的兇手突然現身襲擊她，但席妮躲過攻擊後卻不是往大門外逃，反而是往樓上跑——虧她不久前還在嘲笑恐怖片中的笨女孩都會犯這種錯誤，現在被打臉了吧。後來比利現身來個英雄救美，他宣稱自己在屋外聽到席妮尖叫，才從窗戶爬進來一探究竟。這時比利的手機突然掉了出來，讓席妮警覺到事情不太對勁（真是個聰明的女孩），副警長杜威也正好趕到現場，將比利逮捕。從此席妮的世界被顛覆了，她無法再相信任何人了。

副線：本片的「愛情故事」圍繞在席妮和她死去的母親身上。受到記者蓋兒的影響，席妮開始覺得事有蹊蹺。最近發生的事件和席妮母親的命案似乎有關，而接下來席妮將會更加瞭解母親和她自己。

玩樂時光：現在整個小鎮都知道席妮是兇手的頭號目標，她變成了媒體的焦點，但也有流言質疑她去年指證母親命案的兇手時，有可能搞錯了人。好巧不巧，席妮和蓋兒狹路相逢，面對女記者嗜血的提問，席妮氣得狠狠賞了蓋兒一拳。然而席妮的信心也開始動搖，殺害母親的兇手該不會真的還逍遙法外吧？導演在這個段落還精心安排了一些小細節向經典的恐怖片致敬，例如請到《大法師》中的女演員琳達‧布萊爾（Linda Blair）來客串女記者，導演自己也下場扮演學校工友，穿著打扮完全模仿《半夜鬼上床》的殺人魔佛萊迪。這些致敬的橋段也預示了面具殺手會再度出現。雖然有不少「面具殺手」是學生為了好玩而假扮的，但席妮卻真的在學校廁所裡遭到

二度攻擊，還好她順利逃開了。接著我們也會看到，就連亨布利校長都無法抵抗戴上面具嚇人的快感！

中間點：玩得有點過火的校長就在「中間點」一命嗚呼，他死的真是時候！真正的面具殺手在辦公室裡刺殺校長，劇情的衝突開始升高，而嫌疑犯又少了一個人。鏡頭一轉，藍迪正在錄影帶店打工，他向比利和史都表示（這實在很諷刺），根據恐怖片的公式，現在人人都是嫌疑犯。這群高中生接下來的行為也完全符合恐怖片公式：明知有個殺人魔在外面虎視眈眈，他們還是決定把自己關在屋子裡大開派對！

反派的逆襲：小鎮實施了宵禁，現在「屋子」可是關得緊緊的，高中生都在史都家參加啤酒派對，觀眾心裡的幾位頭號嫌犯也全數到場。不過對警長來說，頭號嫌犯是席妮的爸爸，因為他始終下落不明。蓋兒和攝影師守在屋外監視，希望能搶到獨家新聞，同時出於對副警長杜威的好感，蓋兒也找到機會去接近他。派對中第一個遇害的是泰坦，她只不過是去拿啤酒就死於非命。面具殺手的出現讓局勢更加緊張。

一敗塗地：席妮和比利上床了，席妮失去貞潔就是「死亡氣息」。後來學生們接到校長的死訊，於是大部分的人都離開派對想去學校看熱鬧。

黎明前最深的黑暗：屋子裡幾乎是空無一人，只剩下席妮。

第三幕開始：席妮意圖打破「做愛者必須死」的劇情公式，她創造出「綜合命題」的世界，要為母親和自己的遭遇畫下一個句點，同時也一腳踏入了怪物的黑暗世界。

大結局：比利和史都露出真面目，他們兩個都是面具殺手！因為席妮的母親和比利的父親外遇，造成比利的家庭失和，所以他要報復席妮母女。比利和史都的可怕之處不只在於喪心病狂，也在於他們有辦法分頭夾擊被害者，讓人難以脫逃。席妮最後在蓋兒的幫助之下殺死了這兩隻怪物，主線和副線的劇情也在此交會。

結尾畫面：蓋兒對著攝影鏡頭為一年前的案子和這次的案子做了總結：「這起慘案就像恐怖電影的情節一樣。」這一齣後現代的驚悚片也畫下了完美的句點。

《七夜怪談西洋篇》 （2002）

這部電影乍看之下，講的是對現代科技和看太多電視的反思，不過它之所以嚇人，是建立在一種更為原始的焦慮上面。《七夜怪談西洋篇》的許多概念承襲自《大法師》，兩部片都在探討職業婦女的問題，我們會看到劇中的女主角蕾秋（娜歐蜜・華茲〔Naomi Watts〕飾演）從一個過度投入事業的女強人，轉變成一個救子心切的單親媽媽。這類故事的核心正是在提醒父母別忘了自己的親職。片中莎瑪拉的養母安娜雖然也為人母親，卻做出令人髮指的行為，對蕾秋來說，安娜是活生生的反面教材。

《七夜怪談西洋篇》改編自日本作家鈴木光司的同名小說和日本版的電影，不過導演高爾・韋賓斯基（Gore Verbinski）的這個版本在劇情架構上更為扎實。對我來說，「超自然怪物」永遠是最恐怖的怪物類型，無論它們是以怎樣的形態出現。管它是惡魔（《大法師》）、怨靈（《危機四伏》〔What Lies Beneath〕）還是不穩定的精神狀態（《鬼影人》〔Gothika〕），「超自然怪物」的威脅無孔不入，不只讓人在睡夢中不得安寧，甚至還會扭曲主角對真實世界的認知，使其逐漸失去理智。

通常觀眾在看「超自然怪物」的電影時，最容易感到不舒服，因為必須跟著主角一起面對來自過去或另一個世界的「罪惡」，並冒著失去靈魂的風險，這就是為什麼這類電影看起來格外沉重。

「屋裡有怪物」分類：超自然怪物

同類型電影：《大法師》、《古屋傳奇》（*The Legend of Hell House*）、《鬼店》、《鬼哭神號》、《陰宅》（*The Amityville Horror*）、《半夜鬼上床》、《靈異入侵》（*Child's Play*）、《危機四伏》、《猛鬼屋》（*House on Haunted Hill*）、《驅魔》（*The Exorcism of Emily Rose*）

《七夜怪談西洋篇》架構表

開場畫面：一棟位在郊區的房子出現在畫面中。接著我們來到屋內，這是一個普通的星期五晚上，兩位女孩正在看電視。

主題陳述：其中一個女孩表示：「我討厭電視。」（誰不討厭呢？）父母把電視當成免費保母，卻忽略了自己應盡的責任，這就是本片要講的主題。

布局：從兩個女孩聊天的過程中，我們知道傳聞中有這麼一捲被詛咒的錄影帶，只要你一看完內容，就會立刻接到一通奇怪的電話，告訴你七天之後必死無疑。其中一位女孩說她看過這捲錄影帶，而且今天正好是第七天，結果當天晚上她就死於非命！鏡頭一轉，工作繁忙的女主角蕾秋（娜歐蜜·華茲飾演）登場了，她來到學校接兒子艾登（大衛·杜夫曼〔David Dorfman〕飾演），但一路上對著手機

罵聲不斷，聲音大到連教室裡面都聽得見，更糟糕的是她還大遲到。我們簡直可以頒一個「最差勁媽媽獎」給蕾秋，不過她到最後會有很大的轉變。而蕾秋內心其實明白自己的「罪惡」，但她後來才會瞭解，唯有重拾對兒子的愛，才能拯救兩人倖免於難。

觸發事件：原來一開始死掉的女孩是蕾秋的外甥女，也是小艾登最喜歡的表姐。在喪禮上，蕾秋接下姐姐的請託，開始調查外甥女的死因。身為記者，她很快就查到有關錄影帶殺人的傳聞。

天人交戰：這捲錄影帶真的是造成好幾名青少年離奇死亡的元凶？蕾秋循線來到外甥女生前和朋友出遊住過的小木屋旅館，她在櫃台前的架子上發現了一捲可疑的錄影帶，於是趁接待員辦理入房手續時將帶子偷走，並順利入住第十二號小木屋。但是問題來了，蕾秋究竟該不該看這捲錄影帶？（貼心小提示：她要是不看，電影就演不下去了。）

第二幕開始：我們跟著蕾秋一起觀賞這捲神祕錄影帶，電視螢幕上出現一連串詭異的畫面，有些甚至比《視差景觀》（*The Parallax View*）中反覆出現的畫面還要讓人不舒服。影像一結束，小木屋的電話就響了，蕾秋從此踏上不歸路，她只剩七天可活。

副線：副線大致解釋了蕾秋為何變成單親媽媽，因為小孩的生父諾亞（馬丁‧韓德森〔Martin Henderson〕飾演）是個有些邊邊的影像專家，個性很不成熟。他對錄影帶的內容嗤之以鼻，認為詛咒殺人完

全是無稽之談。但是不管他相不相信，諾亞和蕾秋現在上了同一條船，他們的關係不單只是孩子的父母了。

玩樂時光： 男女主角分別發現了許多錄影帶不尋常的地方，例如他們可以把畫面中的蒼蠅抓出來，這算是本片「玩樂時光」的「樂趣」之一。許多線索浮上檯面，我們得知錄影帶中的女子安娜幾年前自殺身亡；在她死前，她的家族所經營的牧場還發生了馬匹集體跳海的詭異事件。蕾秋在這段期間開始莫名其妙地流鼻血，她的臉在照片上也變得模糊扭曲，這些都顯示錄影帶的詛咒真有其事，但仍有許多謎團有待解決。

中間點： 艾登也看了錄影帶，衝突開始升高。現在連艾登也有生命危險了，他的靈異體質顯然沒有發揮警告作用。就在蕾秋得知這件事的同時，諾亞打電話來說他的照片怪怪的，主線和副線的劇情在此交會——現在三個人都受到了詛咒。

反派的逆襲： 時間一點一滴地流逝，蕾秋和諾亞準備踏上調查之旅，在他們和艾登告別的時候，觀眾還可以聽到時鐘的滴答聲。他們查出安娜的女兒莎瑪拉是一切的始作俑者，這個一頭亂髮的小女孩有辦法將腦海中的意象投射到照片或錄影帶中，她的父母因此把她送進精神病院。觀眾會同情莎瑪拉的遭遇，也會同情蕾秋，因為蕾秋也開始對馬匹產生不良影響了。

一敗塗地： 蕾秋找到了安娜的丈夫理查（布萊恩·考克斯〔Brian

Cox〕飾演），並和他當面對質。理查仍無法擺脫當年對女兒特異能力的恐懼，身為本片的「半人」，他體認到詛咒永遠不會解除，於是就在裝滿水的浴缸中自殺了。（水也是本片很重要的隱喻。）就連最後的一線希望都破滅了，這下蕾秋真的是山窮水盡，求助無門。

黎明前最深的黑暗：蕾秋和諾亞在穀倉裡找到當年莎瑪拉被軟禁的小房間，裡頭有一台電視，驗證了電視是父母最好的幫手。

第三幕開始：諾亞發現壁紙後面有線索。這是主線和副線劇情的最後一次交會，也帶領我們直奔第三幕。

大結局：男女主角根據線索回到第十二號小木屋，蕾秋的外甥女就是在這裡和朋友看了錄影帶。他們發現小木屋就蓋在莎瑪拉被推落的古井上方，兩人好不容易把古井挖出來，蕾秋卻意外落井。蕾秋在井中找到莎瑪拉的屍身，以為身上的詛咒就此解除。他們將女孩的遺骸交給有關單位好好下葬，一切看起來都很圓滿，沒想到艾登聽到消息，卻說蕾秋犯了大錯：莎瑪拉本性邪惡，蕾秋等於是把她從井中釋放出來，詛咒根本沒有解除！同一時間，諾亞在工作室被電視中爬出來的莎瑪拉攻擊，等蕾秋趕到已經太遲了。

結尾畫面：原來，破除詛咒的方法是把詛咒傳給別人，於是蕾秋帶著艾登一起拷貝錄影帶；唯有如此才有機會保住兒子的性命──也確保有機會可以開拍續集。

《奪魂鋸》（2004）

誰說五十萬美金的超低預算拍不出賣座強片？一般相信溫子仁導演在拍《奪魂鋸》的時候，就只花了這麼點錢。本片證明了一件事：只要劇情夠有創意，拍攝預算有限根本不是什麼阻礙，甚至還可能變成靈感的來源。不過話說回來，就算整部片拍起來很省錢（只有一個簡單的主要場景，甚至連編劇本人也下場軋一角），但如果故事很爛也不會有人想看。恐怖片觀眾的胃口已經被養大了，所以故事必須要能讓他們再度感到毛骨悚然，怪物的動機也必須要跳脫「做愛者必須死」或「罪惡」這種老掉牙的理由。到底要怎樣才能嚇到心臟很大顆的觀眾呢？在這個對罪惡見怪不怪的世界裡，到底要怎樣才能讓罪惡顯得嚇人呢？

你必須創造出「虛無怪物」！所以，「拼圖殺人狂」（Jigsaw）就這樣誕生了。

拼圖殺人狂鎖定的被害者一開始都不知道自己為什麼被找上，他們被迫在密室中彼此相殘，搶奪活下來的一線機會。到最後只有少數幾位被害者能存活，而他們也會明白自己為何被選上。最佳範例就是高登醫生（凱瑞·艾文斯飾演）在地下室醒來後，不只思考他究竟是怎麼來到這裡的，也思考他為什麼會被囚禁於此，於是他開始回顧自己的生活，試圖找出原因。是因為他沒有扮演好父親或丈夫的角色？還是因為他沒有盡到醫生的職責？隨著劇情展開，觀眾很

快會發現自己跟高登其實沒有兩樣，於是也跟著反省自己一生的所作所為。你如果不肯反省，拼圖殺人狂也會逼你反省！

「屋裡有怪物」分類：虛無怪物

同類型電影：《偷窺狂》（*Peeping Tom*）、《美國殺人魔》、《血肉森林》、《切膚之愛》（*Audition*）、《神鬼第六感》（*The Others*）、《驚狂》（*Lost Highway*）、《陰森林》（*The Village*）、《不死咒怨》（*The Grudge*）、《致命 ID》（*Identity*）、《駭人怪物》（*The Host*）

《奪魂鋸》架構表

開場畫面：隨著電燈一盞一盞打開，我們看到了本片中的「屋子」是一間地下密室。亞當（由編劇雷・沃納爾〔Leigh Whannell〕飾演）發現自己有一隻腳被銬在水管上，而房間另一頭的勞倫斯（凱瑞・艾文斯飾演）也是同樣的狀況。房間中央還有一具倒臥血泊的屍體，這個開場真的很讚！

主題陳述：勞倫斯是這樣說的：「我們需要想想自己為什麼會在這裡？」他點出了「虛無怪物」電影的關鍵，也就是角色的無知之罪。這句話還指出了另一個更重要的主題，就是我們需要思考自己生命的意義。

布局：勞倫斯向亞當表明他是醫生，也詢問對方是否認識房間中央的死者，但答案是否定的。兩人發現牆上的時鐘很新，似乎是在暗示什麼，接著又各自在身上找出一捲錄音帶。經過一番努力，他們好不容易拿到死者手上的錄音機，聽到了拼圖殺人狂的留言。

觸發事件：電影到了第十二分鐘，勞倫斯得知自己必須在時鐘走到六點前殺掉亞當，否則他的妻女性命難保。

天人交戰：勞倫斯和亞當該怎麼辦？他們後來找到兩把鋸子，但是無法鋸斷鐵鍊，勞倫斯突然猜到幕後黑手可能要他們鋸斷自己的腳……這簡直強人所難，有哪個腦袋正常的人會這樣做？電影到了第十六分鐘，勞倫斯想起一條線索，他大概知道是誰策畫了這一切。一連串的回想畫面讓我們對拼圖殺人狂所犯下的案件有所瞭解：他非常喜歡強迫被害者玩他精心設計的殘酷遊戲，被害者只要稍有不慎就會喪命。警方在其中一起命案的現場證物上找到了勞倫斯的指紋，於是在電影的第二十二分鐘，勞倫斯就變成了重大嫌犯，而負責偵辦相關案件的泰普警探（丹尼・葛洛佛〔Danny Glover〕飾演）也帶著搭檔找上門來。此外，我們還看到醫院的看護工齊普（麥克・愛默生〔Michael Emerson〕飾演）似乎舉止怪異，他在這次事件中所扮演的角色將會在電影的最後才揭曉。

第二幕開始：畫面在第二十九分鐘回到地下室，現在勞倫斯和亞當都知道兇手的企圖了，他們唯有找出自己犯下的過錯才有一線生機。勞倫斯這時說了一句：「我在回想最後跟女兒的對話。」接

著又是一大段回想畫面（礙於本片的場景設定，導演也只能出此下策），勞倫斯看起來並不是一個好爸爸，但也不算太糟——所以這就是他的「罪惡」嗎？他和女兒玩的數腳趾遊戲，也預示了他之後會鋸斷自己腳掌的命運。

玩樂時光：「對前提的承諾」從這裡開始發展，主角們得根據手上的線索「闖關」。亞當原本想看勞倫斯的全家福，卻意外在皮夾內找到勞倫斯的妻女被綑綁的恐嚇照。看到照片背後寫有提示，亞當就把照片偷偷藏了起來。觀眾可以透過接下來的回想畫面瞭解到勞倫斯的妻女發生了什麼事，原來是有人潛進屋裡把她們拘禁起來。更讓人驚訝的是，泰普警探竟然在暗中監視著勞倫斯的家！

副線：副線故事著墨於泰普警探在辦案過程中變成「半人」的經過，但他後來卻走火入魔了。我們透過回想畫面，跟著泰普和他的搭檔循線來到拼圖殺人狂的巢穴，他們發現了一組地下密室的模型，也在現場找到一名困在椅子上的被害者。兩位警探開槍擊傷了拼圖殺人狂，但對方還是找到空檔割傷泰普的頸部並趁機逃跑，而泰普的搭檔也在追逐過程中死於拼圖殺人狂設下的陷阱。

中間點：電影的第六十分鐘，衝突開始升高，這次換勞倫斯懷疑亞當的真實身分。亞當為了證明自己的清白，交出寫有提示的照片。看到照片中的妻女處境堪危，勞倫斯急得快要發狂，如果他不趕快逃出去，連他的家人都會賠上性命。他必須盡快搞清楚自己為什麼會被綁到這裡來。

反派的逆襲：勞倫斯要亞當配合演一場戲，假裝他被香菸毒死，希望能騙過監視器前面的拼圖殺人狂。結果對方沒有上當，反而讓亞當的腳鐐通電，測試他是否真的死了。這一電也讓亞當記起事情的經過，他原本受雇偷拍勞倫斯外遇的證據，就在前一天晚上，他跟蹤勞倫斯來到了偷情的旅館。正當亞當即將揭發勞倫斯的「罪惡」時，勞倫斯卻在最後一刻選擇離開旅館。這個段落也說明了亞當和整件事情的關聯，是泰普雇用了他！

一敗塗地：勞倫斯現在知道自己的過錯在於不珍惜人生，但是後悔也來不及了。

黎明前最深的黑暗：勞倫斯對此痛不欲生，他說：「我怎麼會變成這樣呢？原本我日子過得好好的啊！」

第三幕開始：亞當突然從昨晚偷拍的照片中找到新線索，勞倫斯也發現齊普原來是幕後黑手！這時手機又響了，勞倫斯好不容易跟妻子說上話，卻又聽到妻女驚恐的叫聲，背景還不時傳來槍響，將他逼上崩潰邊緣。就在千鈞一髮之際，泰普趕到並拯救了勞倫斯的妻女，主線和副線的劇情也在此交會。齊普設法逃跑，但泰普鍥而不捨地緊追在後。

大結局：電影進入了瘋狂又詭異的高潮。原來齊普並不是拼圖殺人狂，他只是另一名受害者！拼圖殺人狂要齊普把勞倫斯一家解決掉，否則他也別想活命。在追逐的過程中，泰普中彈身亡，齊普

後來也被亞當殺死。然而，勞倫斯因為聯繫不到妻女而完全喪失理智，他為了逃出去拯救家人，不顧一切鋸斷自己的腳。他也向亞當保證會回來救他，然後便虛弱地爬出房間。但事情還沒有結束！

結尾畫面：房間中央的屍體竟然是個活人！他就是本片中的「怪物」——拼圖殺人狂。在他起身走向出口的同時，也宣告遊戲終於結束，他毫不留情地把亞當關在房間裡，直到永遠。

2. 英雄的旅程

如果你問原始人圍在營火堆旁時愛聽什麼故事，有過半數的原始人會回答：「冒險故事！」

對我們的原始人老祖宗來說，在離家尋找食物或新洞穴的旅途中所發生的事情，一直都很有趣。這些故事總是能激起我們豐富的想像，也讓人得以瞭解外面的世界。

我認為所有「英雄的旅程」的類型電影，至少一定要滿足一個條件：主角必須在旅途中重新認識自己，至於目的地是哪裡並不重要。

「英雄的旅程」一名取自希臘神話中英雄傑森和他的夥伴啟程尋找金羊毛的故事。[2] 傑森為了取回他的王位繼承權，從國王手中接下取得金羊毛的任務；他四處招兵買馬，甚至延攬了大英雄海克力士加入團隊。一路上他們不斷地冒險犯難，但是一直要等到傑森成功地面對真實的自我，他才終於獲得賞賜。

雖然金羊毛是傑森踏上冒險旅程的目標，但是它的作用也僅只於

2. 這個電影類型的英文原名為 Golden Fleece，也就是金羊毛，但考量到中英文化差異與易讀性，所以在本系列中統一轉譯為「英雄的旅程」。

此；英雄一旦得到了金羊毛，它就沒有用了。「英雄的旅程」的類型電影也常出現和「金羊毛」功能類似的「麥高芬」（McGuffin），它的存在只是為了推動劇情，並不一定會有什麼實質上的意義。[3]

人類歷史上從古到今有著各式各樣、廣為流傳的冒險故事，除了希臘神話之外，還有荷馬的冒險史詩《奧狄賽》（*Odyssey*）、中世紀詩人喬叟的《坎特伯雷故事集》（*The Canterbury Tales*）、現代作家喬伊斯的《尤利西斯》（*Ulysses*）和福克納的《我彌留之際》（*As I Lay Dying*）。隨著時代的進步，許多冒險故事也陸續搬上了大銀幕，甚至還有一些讓人意想不到的「冒險旅程」被拍出來。

每一部「公路電影」基本上都可以算是「英雄的旅程」，但是「英雄的旅程」還有其他的變形，例如《一路順瘋》（*Planes, Trains and Automobiles*）、《哈拉上路》（*Road Trip*）和《小太陽的願望》（*Little Miss Sunshine*）是屬於「夥伴的旅程」。「史詩的旅程」則是跟此類型的始祖希臘神話非常相似，你看看《搶救雷恩大兵》（*Saving Private Ryan*）和《星際大戰》（*Star Wars*）就知道了。

還有一種是「個人的旅程」，顧名思義，踏上旅途的只有主角一人，你可以參考《心的旅程》（*About Schmidt*）和《情歸紐澤西》（*Garden State*）兩部電影；或者在一些傳記電影中，所謂的「冒險

3. 麥高芬是由電影大師希區考克（Sir Alfred Hitchcock）發明的用語，指對於電影角色很重要，可以推展劇情的物品、人物或目標，但是最後跟故事內容不一定有實質的相關性，有些電影會交代清楚，有些則不會。

旅程」其實就是人生的起起落落，例如《柯波帝：冷血告白》
（Capote）和《雷之心靈傳奇》（Ray）就是如此。

而在「運動員的旅程」中，主角要爭取的獎賞當然就是冠軍獎盃，
例如《少棒闖天下》（The Bad News Bears）、《火爆教頭草地兵》（Hoosier）
和《火爆群龍》（Slap Shot）都是經典的範例。至於在「雞鳴狗盜的旅
程」中，我們會看到一群身懷絕技、各有特色的烏合之眾為了竊取
「寶物」而團結起來，這類電影就以《瞞天過海》（Ocean's Eleven）為
最佳代表。

跟「屋裡有怪物」一樣，「英雄的旅程」也有三大元素：**（1）旅
途、（2）團隊、（3）獎賞**。

我們先從「旅途」開始談起。「旅途」是主角展開冒險必須踏上的
道路，但它未必要是一條實際上存在的路，也可以是一條象徵意義
上的路，只要過程中主角有所改變即可。這條「路」可以是主角的
生活、一趟橫越海洋的旅行，甚至也可以是某次過馬路的經過。
以《魔戒》電影三部曲（The Lord of the Rings）和《奪寶大作戰》（Three
Kings）為例，這個「旅途」還可以橫跨不同的世界、星系、戰區或
時空次元！

想確定你的故事是否屬於「英雄的旅程」，可以先問問自己，你的
主角是否有明確的目的地，以及你是否能清楚列出他們在旅途中的
成長與改變。比方說，我們通常可以在「運動員的旅程」中看到明

顯的階段性變化。回想一下《大聯盟》(Major League)中克里夫蘭印地安人隊的出場畫面,或是《鐵男躲避球》(Dodgeball：A True Underdog Story)中主角的球隊開始逆轉勝的那一刻,這些情節的安排可以讓觀眾看出主角群在贏得勝利的路途上有何進展。總之,無論「旅途」是大是小、是虛是實,主角一路走來的轉變才是最重要的。

我們再來談談「團隊」。由於故事的發展通常和友情的羈絆有關,所以夥伴(不管是主角自己找的,還是意外碰上的)的重要性並不亞於最終的獎賞;這點在《一路順瘋》這類「夥伴的旅程」中更是格外重要。此外,「英雄的旅程」的主角一般都是不得志的小人物或是性格乖逆的傢伙,所以他的夥伴必須要有主角所沒有的特質,而這些特質將會在故事的尾聲內化為主角的一部分。

身為團隊核心的主角通常不會是一個太有趣的人,大家想想《星際大戰》的路克‧天行者就知道了,你會說他是一個有趣的角色嗎?也正因為如此,他才需要韓‧索羅、活像一團毛球的丘巴卡和兩具各有特色的機器人當夥伴。路克‧天行者之所以是主角,是因為他和希臘神話中的傑森一樣,都是觀眾心目中理想的英雄化身,他們個性積極、精力充沛而且純潔無瑕。

如果故事中的團隊陣容龐大,那麼每個角色的出場除了需要時間鋪陳,還得費心安排才能令人印象深刻。箇中經典就屬《神偷盜寶》(The Hot Rock)和《瞞天過海》這類竊盜奪寶電影,片中以簡單有力的方式讓觀眾對每個角色和他們的專長留下印象。如果要看搞笑版

的出場方式，《鐵男躲避球》倒是非常值得參考，片中每個角色都有自己的「跛腳和眼罩」，而且艾倫·圖克（Alan Tudyk）還真的戴上了眼罩！

最後是「獎賞」。在旅途終點等待主角的「獎賞」不一定要是物質上的東西（而且主角到最後也不一定要得到它）。舉例來說，有些以逃獄為主題的電影如《逃離惡魔島》（Papillon）和《亞特蘭翠大逃亡》（Escape From Alcatraz）就是以「自由」做為獎賞。雖然「獎賞」在大多數的竊盜奪寶電影中都還是實質的寶物，但是電影好看的關鍵其實是在主角的動機，這個動機必須要愈原始愈好，例如是出於復仇、尋求愛情或是證明自己的男子氣概。

當然，通往勝利的道路往往不會一帆風順。許多時候明明已經勝利在望，半路卻有「程咬金」跑出來壞事，例如《搶救雷恩大兵》的雷恩竟然拒絕跟著救援小隊離開，或是《少棒闖天下》的教練（華特·馬殊〔Walter Matthau〕飾演）意識到自己的球隊永遠不可能獲勝。「英雄的旅程」的故事要能夠成功，關鍵不在於獎賞有多誘人，而在於主角體悟到一路上培養出的友誼才是最珍貴的禮物。我的麻吉席維斯·史特龍（Sylvester Stallone）在他自己主演的電影《洛基》（Rocky）中，雖然沒能成功擊敗拳王阿波羅，卻成功交到一群知心朋友，而且還能為續集鋪路！

如果你正在寫一部公路電影的劇本，請務必瞭解，它絕對沒有你想像中的那麼簡單。千萬不要以為只要把主角送上旅途，故事就會自

已變得好看，這種錯誤觀念害我看了一堆劇情拙劣的女同志公路電影（很不幸，它們還獲得了日舞影展的最佳短片榮譽獎）。這類故事的技巧在於安排主角在旅程中的每一個階段都有所收穫。片中的任何場景或劇情橋段都必須有其用意，不能只因為編劇覺得「有趣」或是想來個酷炫的大場面，就把它隨便加進來。你想寫任何情節都一定要考慮到它在故事中的意義和重要性，而不能只是為了吸引觀眾的目光而寫。

「英雄的旅程」是人類最古老也最愛聽的故事類型之一，也是最難駕馭的一種，所以你一定要參考其他優秀的電影都怎麼做。

然後你就跟著依樣畫葫蘆吧。

「英雄的旅程」類型檢驗表

如果你的劇本具有以下必備元素（我猜一定有），就表示你走對了方向，只要再多看同類型的電影，你接下來的編劇之旅就會一路順風：

1. **旅途**：不管是跨越海陸空還是穿梭時空，只要主角有所成長就好。此外，途中通常會有「程咬金」跑出來攪局。

2. **團隊**：只有一個夥伴也可以。夥伴通常會擁有主角所沒有的特質、技能或人生態度，所以主角一路上都需要他（們）的指引。

3. **獎賞**：通常是很原始的願望或目標，例如平安回家、獲得寶物、取回繼承權等等。

「英雄的旅程」的故事類型繁多，每一部電影都有獨特的主角、目標和人生教訓，路上也總有不少發人深省的新鮮事。

《少棒闖天下》（1976）

有很多電影被認為是時代經典，比如《終極警探》（*Die Hard*）和《大白鯊》，而《少棒闖天下》也絕對夠格。怎麼說呢？《少棒闖天下》不僅是「運動員的旅程」的類型經典，也是運動電影的開山始祖，後續衍生出許多片子都可以用「＿＿版的《少棒闖天下》」來介紹。大家可以自由填入各種運動，如果想看曲棍球版請找《野鴨變鳳凰》（*The Mighty Ducks*），想看雪橇版請參考《瘋癲總動員》（*Cool Runnings*）。這一類型的電影絕大多數都以追求冠軍為目標，本片更是其中的佼佼者。

本片中的英雄是窮途潦到、患有坐骨神經痛又經常宿醉的棒球教練巴特梅克。華特·馬殊的演技非常精湛，將這個角色演得活靈活現，我認為這是他演藝生涯中最精采的角色之一。至於他的冒險夥伴則是一群滿嘴髒話的小球員，導演麥可·瑞奇（Michael Ritchie）對這群屁孩的細膩刻畫絕對是影史上難得一見的佳作。

片中巴特梅克和小球員們為了贏得冠軍，必須和怪獸家長、尖酸小人與難纏的勁敵打交道，維克·莫羅（Vic Morrow）飾演的敵隊教練直到今天都還在我心中留下無法抹滅的陰影。至於這支無名小球隊踏上旅程的動機則跟所有的古老神話一樣，都是為了尋回自尊，不過電影到了最後，他們會發現冠軍頭銜並不重要，一路上的互相扶持與成長才是讓他們蛻變成為英雄的主因。巴特梅克和小球員都將

體認到愛與團隊情誼遠比球賽的名次有價值。

「英雄的旅程」分類：運動員的旅程

同類型電影：《鐵男總動員》（*The Longest Yard*）、《火爆群龍》、《洛基》、《大聯盟》、《火爆教頭草地兵》、《紅粉聯盟》（*A League of Their Own*）、《瘋癲總動員》、《野鴨變鳳凰》、《衝鋒陷陣》（*Remember the Titans*）、《鐵男躲避球》

《少棒闖天下》架構表

開場畫面：新的賽季快要開始了，我們看到棒球場正在進行灑水工程。巴特梅克（華特·馬殊飾演）開著一輛破舊的凱迪拉克登場，他停好車後一臉疲憊地開了瓶啤酒，又自行加了烈酒進去。在附近閒晃的不良少年凱利（傑基·厄爾·哈利〔Jackie Earle Haley〕飾演）注意到他，並幫他點菸。凱利之後會成為球隊的一員，扮演非常關鍵的角色，不過他目前還只是個路人甲而已。

主題陳述：巴特梅克和雇用他的家長見了面，對方希望能請巴特梅克擔任鎮上少棒隊的教練。這位任職市議員的父親興致勃勃地表示：「我們是在做一件有意義的事。」真的嗎？我們到後面就會知道了。

布局： 小熊隊程度低落，他們的比賽資格還是靠打官司得來的。其他球隊的教練和家長對巴特梅克都沒有好臉色，其中聯盟強隊洋基隊的教練透納（維克‧莫羅飾演）和聯盟經理克里夫蘭女士的態度更是特別惡劣。巴特梅克見到小熊隊後，發現球員水準一個比一個糟糕，但是每個孩子各有各的「跛腳和眼罩」，也都擁有他所缺乏的特質。喜歡做人身攻擊的泰納是團隊中的「大聲公」，老是吃個不停的恩格寶則是「大飯桶」，擅長分析數據但實戰表現差勁的奧格維是「軍師」，而害羞怯懦的路帕斯則是隊上值得保護的「天使」（雖然泰納都罵他是鼻屎鬼）。

觸發事件： 為了慶祝開賽，少棒聯盟在鎮上的必勝客舉辦派對。巴特梅克這時才知道他還得負責張羅隊服，這份差事跟當初講的完全不一樣。但他現在後悔也來不及了！

天人交戰： 也許……還來得及？巴特梅克決定敷衍了事，他常在練習的時間喝酒、吹噓陳年往事，甚至讓孩子們去幫他清理泳池。結果開幕戰當天，小熊隊被洋基隊打得落花流水，最後以二十六比零的成績棄賽。此時我們可以看出透納教練不僅是本片的反派，也代表了巴特梅克的黑暗面。儘管事情的發展和巴特梅克的預期差不多，但是看到小熊隊被羞辱的慘況，他的內心還是動搖了。這次的慘敗讓巴特梅克開始重新反省自己的人生，他心想自己得過且過也就算了，但是這樣對小熊隊公平嗎？其中一名隊員阿馬甚至覺得輸球太丟臉，乾脆脫掉隊服爬到樹上躲了起來。（話說我寫完《母子威龍》那天也做了同樣的事，不過是因為我太高興了！）

第二幕開始：巴特梅克知道自己錯了，但是他有勇氣承擔責任嗎？市議員本來打算請他走路，巴特梅克拒絕了，他要帶領小熊隊繼續奮鬥。他告訴孩子們半途而廢不是好事，有一就有二，會讓人陷入惡性循環，所以他希望他們能堅持下去。小熊隊因此士氣大振，巴特梅克的態度也煥然一新。

副線：亞曼達（泰坦‧歐尼爾〔Tatum O'Neal〕飾演）登場了，她是巴特梅克前女友的女兒，目前靠著賣地圖給想要到明星住處朝聖的觀光客賺零用錢。我們發現亞曼達是一個優秀的投手，但是這個聲音沙啞的女孩即將邁入青春期，不太願意重返投手丘；此外，巴特梅克當年離開她媽媽的往事也讓亞曼達不是很高興。最後在巴特梅克的利誘之下，亞曼達才答應加入小熊隊。

玩樂時光：隨著比賽的進行，我們會發現小熊隊的前途真是困難重重。「玩樂時光」的重點正是看他們如何轉變為一支有模有樣的隊伍，我想影史上再也沒有比他們更值得觀眾全心支持的魯蛇了。亞曼達的加入宣告大家進入了一個完全顛倒的「反命題」世界，現在萬綠叢中多了一點紅。緊接著不良少年凱利也加入球隊，他雖然素行不良，卻是小鎮上最有天分的運動員，這下觀眾就知道小熊隊絕對能闖出一番好成績。後來泰納願意為受到欺負的路帕斯挺身而出，更表示大家已經完全團結一致、上下一心；小熊隊現在氣勢強盛，感覺前途一片光明，獲勝不再只是夢想而已。

中間點：電影的第五十八分鐘，小熊隊贏得首勝，但這只是「勝利

的假象」。他們會變得跟洋基隊一樣只在乎輸贏嗎？很有可能，因為巴特梅克的得失心愈來愈重，他開始拿教練的專業當藉口，漸漸失去對球員的同理心。例如當阿馬受傷時，比起關心他的傷勢，巴特梅克更關心比賽的勝負。

反派的逆襲：巴特梅克已經想贏想瘋了，他完全不管其他球員的感受，硬是叫凱利搶接所有的球。

一敗塗地：亞曼達在決賽的前一晚提出請求，希望比賽結束後巴特梅克可以和她們母女一起吃頓飯。沒想到巴特梅克惱羞成怒，竟然朝亞曼達潑啤酒，傷透了她的心。

黎明前最深的黑暗：巴特梅克一味追求勝利，卻換來糟糕的結果。凱利被其他球員排擠，而亞曼達的手臂也受了傷，狀況不佳。

第三幕開始：小熊隊起了內鬨，但還是繼續打決賽。

大結局：在透納的挑釁下，巴特梅克決定不計一切代價也要贏球，於是跟著有樣學樣，甚至還叫小球員去鑽規則漏洞，這可不是什麼光彩的手段。然而在比賽中，求勝心切的透納竟然當眾賞了自己的投手兒子一巴掌，這也讓巴特梅克清醒過來。他現在瞭解到主題陳述提及的「有意義的事」指的是什麼了，於是他決定把勝負擺到一邊，讓小熊隊好好享受比賽過程。在比賽尾聲時，他們一度有機會逆轉，但仍以些微差距落敗，不過巴特梅克還是發了啤酒要孩子們

好好慶祝，這是非常「綜合命題」的一幕。頒獎時，因為受不了盛氣凌人的洋基隊，原本個性膽小的路帕斯竟然拿第二名的獎盃丟向他們，並表示明年會再挑戰，小熊隊也舉隊歡呼。

結尾畫面：我們看到球場上的美國國旗迎風飄揚，畫面慢慢淡出，變成小熊隊的大合照。他們最終贏得了始料未及的「獎賞」。

《一路順瘋》（1987）

知名編劇兼導演約翰‧休斯（John Hughes）拍過許多經典作品，例如青春喜劇《早餐俱樂部》（*The Breakfast Club*）和兒童家庭喜劇《小鬼當家》。他後來改以成人為主角又拍了《一路順瘋》。儘管片中充滿荒謬誇張的情節，卻毫不影響男主角尼爾旅程的目標：他要回家！眼看兩天後就是感恩節了，尼爾必須從紐約趕回芝加哥和家人團聚，但所有可能的交通方式都出了狀況，而意外碰上的旅伴德爾更是讓情況雪上加霜。

在那個手機和網路尚未普及的年代，出生自芝加哥的約翰‧休斯透過鏡頭完整捕捉了當時美國中部的生活風貌。他在片中加入了一些巧思，像是劇中的萊姆綠出租車，造型便取自他的第一個劇本《瘋狂假期》（*National Lampoon's Vacation*）；或是安排愛聊天的機場櫃台服務員，在電話中討論感恩節大餐要做什麼口味的棉花糖。除此之外，休斯也刻畫了一些社會底層的甘草人物。

廣告商尼爾一開始跟這樣的「美國」格格不入。然而隨著旅程的進展，他身上那些精緻的行頭會慢慢換成平價商店裡賣的獵鹿帽和靴子。惡劣的天候讓尼爾有家歸不得，直到這時他才發現家庭的可貴，也反省自己不該把一切都視為理所當然。德爾做為本片中的嚮導，則是讓尼爾瞭解到陌生人之間互助互信的可貴。

「英雄的旅程」分類：夥伴的旅程

同類型電影：《逍遙騎士》（*Easy Rider*）、《瘋狂假期》、《天堂陌影》（*Stranger Than Paradise*）、《入伍前的瘋狂》（*Fandango*）、《末路狂花》（*Thelma & Louise*）、《海底總動員》（*Finding Nemo*）、《哈拉上路》、《霹靂高手》（*O Brother, Where Art Thou?*）、《小太陽的願望》、《荒野大飆客》（*Wild Hogs*）

《一路順瘋》架構表

開場畫面：鏡頭先帶到一棟紐約市的摩天大樓，我們還能聽到背景傳來火車的鳴笛聲、公車的引擎聲和飛機飛過天際的聲響。字幕告訴我們現在是感恩節的前兩天，尼爾（史提夫‧馬丁〔Steve Martin〕飾演）正在等客戶點頭同意他的廣告案。

主題陳述：尼爾已經買好回芝加哥的機票，但同事卻警告他：「你趕不上的。」此話當真？果然，尼爾從一開始叫計程車就不順利，片中和他演對手戲的計程車司機是大名鼎鼎的凱文‧貝肯（Kevin Bacon）。後來尼爾被迫追車，讓他氣得邊跑邊叫罵：「你惹錯人了！」等他追到了計程車，我們會看到鳩占鵲巢的乘客就是德爾（約翰‧坎迪飾演），而司機完全不理尼爾就開走了。尼爾好不容易趕到機場，卻發現飛機誤點了，只好打電話回家跟老婆說一聲。電

影開演不到十分鐘，主要角色全部登場。

布局：尼爾擠不進頭等艙，只能轉往經濟艙，沒想到德爾就剛好坐在隔壁。德爾是一個賣浴簾掛環的小商人，個性比較粗魯、不拘小節。飛機才剛起飛不久，尼爾就已經受不了德爾的腳臭和無聊的故事。後來飛了一陣子，德爾發現情況不太對勁，他說：「我們無法順利在芝加哥降落。」果然，芝加哥的機場因為風雪太大而關閉，他們的航班只能改降落在堪薩斯州的威奇托機場。

觸發事件：尼爾在威奇托機場又打電話回家，老婆這下子不太高興，而且還起了疑心。看到尼爾臉色不好，德爾好心分享自己的座右銘：「愛你的工作，更要愛你的老婆。」現在對尼爾來說，回家是出於責任與義務，但他很快就會學到教訓（這也是本片的主題），並發自內心感謝家人的陪伴。

天人交戰：尼爾現在該如何是好？德爾主動提議幫他找地方過夜，但是尼爾該答應嗎？這可是個大問題。

第二幕開始：兩位主角搭上了一輛很有「特色」的計程車，看起來就像是卡拉OK和鴉片館的混合體。尼爾就此踏進德爾的「反命題」世界，他無法回頭了。當他們抵達旅館，德爾受到老闆熱烈的歡迎，在往後的旅程我們會一直看到類似場面。德爾雖然粗俗，卻善良可親；相反的，尼爾則老是一副緊繃又拘謹的樣子。有多拘謹呢，看看他們同住一間房的情形就知道了！德爾弄亂浴室、在床上

看書、扳手指又常常清喉嚨，這些行徑讓尼爾難以忍受；他大聲數落對方的不是，德爾都坦然接受。

副線：本片的「愛情故事」圍繞在兩位主角身上，我們也會慢慢瞭解到關於德爾老婆的故事。面對尼爾的指責，德爾如此回應：「我喜歡現在這樣的我，我老婆也喜歡。」我們也看到他隨身攜帶老婆的照片，睡覺前還不忘拿出來放在床邊。

玩樂時光：輕快的配樂宣告電影來到「玩樂時光」，兩位主角在經典情歌〈重返愛人的懷抱〉中醒來，發現彼此抱在一起。德爾以為自己的手夾在兩顆枕頭中間，沒料到尼爾突然大叫：「那不是枕頭！」兩個人都嚇得跳下床，睡意全無。等他們平靜下來後，德爾提議說目前最好的選擇是搭火車回芝加哥。此時編劇開始履行「對前提的承諾」，我們看到兩位主角為了回到芝加哥，竭盡所能地利用各種交通工具。他們先是讓德爾的奇怪朋友載了一程，並順利搭上火車。尼爾在月台上和許多趕著回家過節的家庭擦身而過，這對工作狂尼爾來說是很好的提醒。誰知道火車居然半途拋錨，尼爾只好和德爾一起改搭客運。一路上全車乘客都在唱歌同樂，就只有尼爾不合群，後來他打算帶大家合唱《羅馬之戀》的主題曲，卻沒有半個人會唱；還好德爾帶頭改唱《摩登原始人》的主題曲才化解了尷尬。

中間點：尼爾一直想要跟德爾分道揚鑣。德爾靠著推銷浴簾掛環湊足了晚餐錢（這是「勝利的假象」），尼爾卻在小餐館裡提議接下來

不如各走各的。德爾提到他已經離家在外好幾年，很久沒有跟老婆一起過節，主線和副線的劇情在此交會。兩人分開之後，尼爾的處境變得很糟，他租來的車子不翼而飛，成為壓垮他的最後一根稻草。我們看到他的皮鞋壞了、帽子被風吹走，自尊正一點一滴消耗殆盡。當他來到租車公司的櫃台時，整個人徹底爆發，短短兩分鐘內就對著櫃台小姐連續飆了十八次髒話！山窮水盡的尼爾甚至絕望到想要直接搭計程車回家，但就在這個時候，德爾開著車子出現了（後面大家會發現這輛車其實是用尼爾的名義租的）。

反派的逆襲：開車回芝加哥的路上，換成是德爾在抱怨尼爾的惡行惡狀。德爾很瞭解自己是怎樣的人，但是尼爾毫無自知之明。現在氣氛很僵，雙方都希望趕快結束這趟旅程。

一敗塗地：德爾不小心開到了對向車道，差點害死自己和尼爾。這是困難重重的旅程中，兩人第一次遇到生命危險，「死亡氣息」出現了。當他們和死神擦肩而過的時候，尼爾還一度把德爾幻想成是惡魔要來取他的小命。大難不死的兩人決定暫時放下不愉快，沒想到車子突然起火，尼爾還哈哈大笑。德爾不小心說出車子是用尼爾的信用卡租的，這下他完全笑不出來了。

黎明前最深的黑暗：兩人就此鬧翻。他們勉強開著破車來到汽車旅館，人在氣頭上的尼爾弄到房間之後，就把德爾丟在外面自生自滅。德爾坐在風雪中反省自己的個性，尼爾也思考著當初兩人為何會結伴同行。最後尼爾心軟了，開門叫德爾進屋取暖，免得凍死。

之後兩位主角一起喝酒聊天，舉杯向彼此的老婆致意，這是主線和副線劇情的最後一次交會。

第三幕開始：尼爾和德爾終於體認到他們是一個「團隊」，決定一同完成這趟旅程。進入「綜合命題」的世界之後，他們成功地找到一首可以合唱的歌：〈肯塔基的藍月〉。他們的破車後來遭到警察扣押，但是沒有關係，德爾找到人可以送他們一程。

大結局：在芝加哥的火車月台上，兩人互相道別，尼爾說：「我也有點長進了。」尼爾上了火車，回想起旅途中的點滴，才忽然意識到一件事：德爾的老婆早就過世，這些年來他都是一個人過活。於是尼爾趕緊回去找德爾，此舉說明了他有所成長，不再是以前的尼爾了。

結尾畫面：兩人一起抬著德爾的大行李箱回到尼爾家。屋裡充滿著過節的喜悅，尼爾把好夥伴介紹給老婆認識，她以溫暖的笑容歡迎他。現在德爾也成為他們家的一分子了。

《搶救雷恩大兵》（1998）

「史詩的旅程」不管是套用真實的歷史事件還是全然虛構的設定，這類型的電影通常都有壯闊的背景、險惡的任務和一群偉大的英雄。他們在旅程的最後常會有出乎意料的收穫，而史蒂芬·史匹柏（Steven Spielberg）拍攝的《搶救雷恩大兵》充分展現了這類故事的殘酷美學。

電影首映時，關於諾曼第登陸那一段血肉橫飛的殘忍演出引起極大的話題。為了如實塑造出戰場的可怕，劇組除了聘請知名歷史學者史蒂芬·安布羅斯（Stephen Ambrose）擔任顧問，也大量參考二戰老兵的口述歷史，力求完整重現當年登陸的震撼時刻；這對觀眾來說確實是一種新體驗。但是本片的核心概念不只如此，故事本身還有更深刻的涵義：每一個士兵單獨來看雖然都很渺小，但他們同時也代表了一個更大的群體。

湯姆·漢克斯（Tom Hanks）飾演本片中為人低調的米勒上尉，他將帶領一群下屬執行救援任務。這是一支非常典型的冒險隊伍，成員各有專精，個性和人生經驗也大不相同。他們奉命深入前線救回一名士兵，但是到了旅程的最後，我們會很驚訝地發現，他們真正奉命搶救的其實是大銀幕前的我們！

「英雄的旅程」分類：史詩的旅程

同類型電影：《六壯士》（*The Guns of Navarone*）、《決死突擊隊》（*The Dirty Dozen*）、《荒野真情》（*The Professionals*）、《現代啟示錄》（*Apocalypse Now*）、《光榮戰役》（*Glory*）、《奪寶大作戰》、《怒海爭鋒：極地征伐》（*Master and Commander: The Far Side of the World*）、《國家寶藏》（*National Treasure*）、《魔戒》

《搶救雷恩大兵》架構表

開場畫面：一名老先生帶家人造訪一座軍人公墓。二戰時，他曾在前線服役，這次是來向陣亡的同袍致意的。觀眾要等到片尾才會知道老先生的身分。

布局：時間回到一九四四年六月六日的諾曼第登陸。盟軍登陸奧馬哈海灘的過程極為血腥，約翰·米勒上尉（湯姆·漢克斯飾演）展現出過人的勇氣，帶領下屬攻占目標，拯救了許多同袍的性命。這些橋段建構出戰況的慘烈，並且彰顯了約翰優秀的領導能力，我們可以看到他的幾名下屬合作無間，整個小隊有著高超的戰鬥能力。

主題陳述：當本次行動的陣亡名單出爐時，其中一位姓雷恩的士兵引起了注意，因為雷恩家的四兄弟都上了戰場，目前已經有三位陣亡。在美國作戰總指揮部的喬治·馬歇爾將軍得知消息後，引用了林肯總統的一封信，下令務必將雷恩家的最後一位兒子平安從戰場

送回美國：「他還活著。我們一定要派人找到他，讓他回家。」人命可貴就是本片的主題。

觸發事件：約翰接獲這項任務，此時一名新成員厄本（傑洛米·戴維斯〔Jeremy Davies〕飾演）加入了他的小隊，負責擔任隨行翻譯，之後他也會對途中發生的事件進行批判。

天人交戰：他們到底該不該執行這項任務？觀眾看看厄本有多緊張就知道任務的風險有多大，他根本就是個超級新手嘛！

第二幕開始：約翰決定執行任務，他最得力的幾名下屬也一一登場。霍瓦特上士（湯姆·賽斯摩〔Tom Sizemore〕飾演）負責確保其他人會執行約翰的命令，可說是約翰的「左右手」；梅利西二等兵（亞當·戈堡〔Adam Goldberg〕飾演）身為猶太人則是特別痛恨納粹，扮演小隊中的「良知」；傑克森二等兵（巴瑞·派柏〔Barry Pepper〕飾演）是信仰虔誠的神射手，也是小隊中的「靈魂」；而萊賓一等兵（艾德華·柏恩斯〔Edward Burns〕飾演）則是小隊中的「真性情」。每一位士兵各有各的說話方式、觀點和經驗，觀眾也會忍不住猜測到底誰會先送命？

副線：副線的主軸環繞著一個問題：約翰·米勒上尉到底是什麼來頭？約翰的背景成謎，下屬對他所知不多。前面提過「人命可貴」就是本片的主題陳述，而約翰之後「犧牲小我」的舉動正好實踐了這個觀點。

玩樂時光：這裡是典型的「對前提的承諾」，我們隨著救援小隊深入法國鄉村，一路上遇到各種狀況和險境。每度過一道關卡，我們對每個角色就有更深的瞭解，也看到他們的成長轉變。這支八人小隊就像是踏上了傑森追尋金羊毛的冒險旅程，希望能完成特殊的使命。在登陸戰中存活下來讓他們士氣大振，但馬上又接到緊急任務，再次踏上危險的旅程。這正是觀眾花錢來看本片的原因，因為我們想瞭解前線士兵的心理，以及戰爭中人性的光明面與黑暗面。所以儘管戰爭殘酷，我們還是能抱著一種享受冒險的心情看下去，並且從厄本的角度來看小隊中的同袍情誼，也對成員之間的插科打諢以及「狗屁倒灶」（FUBAR）這個黑話有所瞭解。

中間點：他們遇到倖存的一戶法國家庭，這時行跡被德軍發現，雙方一陣交火，倖存下來的隊員晚上又開始爭論這位雷恩到底值不值得他們賣命去救（沒錯，主副線劇情在此交會了）。隔天他們找到傷亡慘重的空降部隊，並得知這次作戰任務因為有「瑕疵」才會害死一堆弟兄。大部分電影的中間點都是主角意氣風發的時刻，也就是「勝利的假象」；不過本片正好相反，出現的是很典型的「失敗的假象」。幾名隊員在成堆的陣亡士兵名牌裡比對姓名，認為他們永遠不可能成功救回雷恩。後來一名聽力受損的士兵表示自己知道雷恩的下落，救援小隊的精神為之一振，趕緊再度上路。

反派的逆襲：原本合作無間的團隊在旅程中逐步瓦解，幾乎每個階段都有成員喪命，活下來的成員也因為質疑任務目標而喪失向心力。當約翰中途決定繞道攻占德軍的機槍陣地時，團隊內部的衝突

來到最高點。多數隊員都希望避開這場不必要的戰鬥，但約翰堅持為了大局著想，他們非打不可。雖然他們最後成功俘虜了一名德軍，卻也失去一位同袍。隊員們為了如何處置這名戰俘吵得不可開交，甚至差點動起手來。在這個關鍵時刻，約翰說出自己原本是中學的英文老師，成功轉移了大家的焦點，阻止紛爭。他也提醒大家在戰場上務必團結一致，於是最後眾人達成協議，放過戰俘。

一敗塗地：救援小隊終於找到雷恩（由金髮碧眼的麥特．戴蒙〔Matt Damon〕飾演）！沒想到雷恩拒絕拋下自己的隊友不管，不肯跟著救援小隊離開戰場。這正是本片的「程咬金」：救援任務失敗。

黎明前最深的黑暗：眼看雷恩拒絕離開，救援小隊必須思考該何去何從。

第三幕開始：約翰決定協助雷恩和他的同袍進行守橋任務，盡快結束這裡的戰鬥。這項「犧牲小我，完成大我」的決定讓主線和副線劇情再度交會。

大結局：約翰、雷恩和其他同袍死守這座橋，戰況非常激烈。諷刺的是，他們之前放走的戰俘竟然重返德軍隊伍，繼續和美軍戰鬥。我們看到主角方的成員一個接一個倒下，甚至連約翰都英勇陣亡，但是最重要的那一位活了下來。

結尾畫面：時空又拉回到一開始的墓園，原本觀眾都會猜測老先生

就是約翰（至少我是這樣啦），不過現在我們知道他是雷恩。他的性命可說是犧牲了許多人才換來的，這對觀眾來說也是當頭棒喝，意識到雷恩其實就是我們的化身。一如雷恩被約翰的救援小隊所救，我們能有今天不也是因為當年許多士兵在戰場上衝鋒陷陣換來的？我們難道不該心存感激嗎？這是個非常有力的結尾，同時也對那些為國捐軀的軍人獻上最高的敬意。

《瞞天過海》（2001）

我們三不五時會遇到翻拍電影比原版電影更好看的例子。由史蒂芬·索德柏格（Steven Soderbergh）執導，性格男星喬治·克隆尼（George Clooney）主演的《瞞天過海》全新升級版就是其中之一。一九六一年的原始版本雖然很有趣，但稱不上是經典鉅作。新版電影光是主角的夥伴人數就比原版電影更有規模，是「雞鳴狗盜的旅程」類型的最佳典範；豪華的演員陣容也是原版完全比不上的。本片還有一個特色，就是副線故事要到很晚才出現，但是這並不影響電影的精采度。

喬治·克隆尼在片中飾演手法高明的騙徒丹尼。表面上他是出於貪念才策畫了這次的行動，但是觀眾會逐漸發現他其實是為了挽回前妻泰絲（茱莉亞·羅勃茲〔Julia Roberts〕飾演）才出此對策，希望能打敗情敵，也就是賭城大亨班迪克（安迪·賈西亞〔Andy Garcia〕飾演）。《瞞天過海》的一個重點是「演技」和「偽裝」，卡爾·雷納（Carl Reiner）和艾略特·高德（Elliott Gould）兩位資深男星在劇中的鋒芒力壓麥特·戴蒙等新生代演員，讓人看了大呼過癮！另外，這趟冒險旅程要追尋的其實是「男子氣概」，既然劇中角色的動機如此原始，我們就別想太多，直接看下去就對了。

「英雄的旅程」分類：雞鳴狗盜的旅程

同類型電影：《警匪大對決》（*Rififi*）、《土京盜寶記》（*Topkapi*）、《聖路易銀行大搶案》（*The Great St. Louis Bank Robbery*）、《神偷盜寶》、《逃離惡魔島》、《亞特蘭翠大逃亡》、《兩男一女三逃犯》（*Quick Change*）、《神鬼尖兵》（*Sneakers*）、《刺激驚爆點》（*The Usual Suspects*）、《偷天換日》（*The Italian Job*）

《瞞天過海》架構表

開場畫面：我們來到一座監獄，背景中可以聽到獄警在喊口令。接著出場的是主角丹尼（喬治·克隆尼飾演），他試著向假釋官假裝自己已經改過自新，希望能重獲自由。

布局：從對話中我們得知丹尼被前妻甩了，至於被問到出獄後有何打算，丹尼並沒有回答。他領回入獄前穿戴的個人物品，竟然是一套燕尾服和一只婚戒！這位「正港的男子漢」接下來會怎麼做？讓我們繼續看下去。丹尼找上過去的犯罪搭檔羅斯（布萊德·彼特〔Brad Pitt〕飾演），他現在在好萊塢教電影明星打牌。羅斯過得不是很順遂，空有一身好本領卻無處發揮，所以一直期待能和老友再大幹一票。雖然他們上一次的行動失敗，害丹尼蹲了幾年苦牢，但羅斯看到老友出獄還是大感振奮。

觸發事件：丹尼告訴羅斯他打算洗劫賭城三大賭場的金庫。這絕對

是史上最驚天動地的搶案！雖然計畫聽起來很瘋狂，但羅斯卻躍躍欲試。如果你去注意片中的隱喻手法，就會發現他們想要搶的金庫平面圖看起來很像是男性的生殖器官。

主題陳述：羅斯想知道丹尼的動機是什麼，而丹尼是這樣回答的：「賭場才是永遠的贏家，所以當你手氣正旺的時候，就該下大注狠狠贏一把。」羅斯對這番說詞有一點懷疑，但還是願意加入行動。

天人交戰：他們能成功得手嗎？前賭城大亨魯本（艾略特‧高德飾演）當面吐槽他們的計畫有多不可行，因為到目前為止從來沒有人全身而退。不過魯本一聽到洗劫的目標是仇家班迪克，就改變了主意。魯本因為賭場被班迪克搶走而顏面掃地，更別提班迪克最近還打算拆掉舊賭場重建，這可是他扳回一城的大好機會。現在有了魯本的支持，丹尼和羅斯便繼續招兵買馬，他們看上的各路好手都有兩把刷子，可以圓滿執行這次的行動。我告訴你，這可是繼《神偷盜寶》之後最精采的角色出場橋段，例如已經金盆洗手的老騙徒索爾（卡爾‧雷納飾演）雖然嘴上拒絕，但心裡卻很渴望能再大顯身手；而初出茅廬的扒手萊納斯（麥特‧戴蒙飾演）也希望透過這次行動，向父親證明自己的能力（他老爸也是吃這行飯的）。

第二幕開始：電影的第三十分鐘，大家都聚在魯本家裡了。要開始談正事的時候，只剩萊納斯還坐在外面，於是魯本上前搭話：「你是巴比的兒子？芝加哥來的？」萊納斯愣頭愣腦地回答「是」，接著就被魯本「請」進屋子裡。沒什麼好說的，現在大家都在同一

艘賊船上了。

玩樂時光：觀眾開始對計畫有點概念了，不過部分細節仍有所保留。所有竊盜奪寶電影的「玩樂時光」都會遵循以下三個步驟：觀眾會先得知整個計畫的梗概，再來會看到過程不斷出包，最後才發現其實主角們留了一手，一切都在掌握之中。電影也會在這個段落安排不同的角色展現拿手絕活，所以我們看到法蘭克（伯尼‧麥克〔Bernie Mac〕飾演）隨便聊著皮膚保養話題就成功跟車商拿到折扣，瘦小的小顏（秦少波飾演）表演了一段雜技，而通訊專家戴爾（艾迪‧詹米森〔Eddie Jemison〕飾演）則負責處理所有的技術問題。我們就是為了享受主角們步步進逼目標的精采過程才來看電影的！

中間點：然而班迪克（安迪‧賈西亞飾演）一出場，「玩樂時光」便結束了，劇情衝突開始升高。我們透過萊納斯的觀察，瞭解到班迪克是一絲不苟、冷酷無情的工作狂，大家都對他敬畏三分。但麻煩不只如此，這其中還牽涉到感情問題。

副線：我們一直以為一切都是為了錢，但是泰絲（茱莉亞‧羅勃茲飾演）的登場告訴我們案情並不單純，是她讓計畫變得更加困難。泰絲在丹尼坐牢期間訴請離婚，現在正和班迪克交往中。聽到消息之後，羅斯跑去質問丹尼他的動機是否和泰絲有關，丹尼也承認了，他說這都是因為他失去了「某樣東西」——我猜這「東西」也包括他的男性雄風吧。現在他們的目標除了錢，還有美女芳心，但如果兩者之間需要做出取捨，丹尼會怎麼做呢？

反派的逆襲：撇開泰絲的部分不談，眼前陸續出現不少問題。先是爆破專家包許（唐・奇鐸〔Don Cheadle〕飾演）打算癱瘓電力系統的計畫被打亂，丹尼也被賭場列入黑名單，場內到處都有眼線在監視他。索爾看起來也狀況欠佳，他的心臟病跟計畫有關嗎？他們能成功讓班迪克吃鱉，還是到頭來只是一場空呢？

一敗塗地：重頭戲來了，但是狀況不斷。索爾突然心臟病發，一命嗚呼——不過這個「死亡氣息」是假的！丹尼對泰絲的糾纏和索爾的心臟病都是計畫的一部分。

黎明前最深的黑暗：這是貨真價實的「黑暗」，一切都要歸功於包許的計畫奏效，整個賭城黑得伸手不見五指，但現在情況到底如何？

第三幕開始：羅斯打電話告訴班迪克他們正在搶他的金庫，本片正式進入第三幕。泰絲也被牽扯進來，隨著劇情發展，我們可以猜到「獎賞」之一會是她的芳心；主線和副線故事在此完美地交會了。

大結局：錢到手了，羅斯和大部分的成員偽裝成特種部隊順利撤退。諷刺的是，班迪克最後選擇要財富不要美人，但落得兩頭皆空。結果丹尼又被送回去坐牢，其他成員在離開前看了賭場最後一眼，這座賭場的噴泉又是另一個「男性雄風」的象徵。

結尾畫面：丹尼出獄了，他和泰絲破鏡重圓。看著兩人手上的婚戒，丹尼又找回了自己的男子氣概，真是可喜可賀！

《萬福瑪麗亞》（2004）

有時候，冒險旅程必須由主角獨自完成，這種情節一般常見於傳記電影或是探討人生經歷的電影，前者有《雷之心靈傳奇》和《柯波帝：冷血告白》等例子，後者則有《心的方向》、《情歸紐澤西》和《浩劫重生》（Cast Away）等等。在這些電影中，主角可能一開始就有夥伴，也可能在旅途中認識新朋友，但是在最後能有所體悟的，只有主角一個人。

由約書亞‧馬斯登（Joshua Marston）編導的《萬福瑪麗亞》是很優秀的「個人的旅程」電影。本片不僅獲得日舞影展的肯定，也是用來驗證「布萊克‧史奈德架構表」的最佳範例；不僅如此，本片還充分滿足了我提出來的「原始」準則。電影描述一名哥倫比亞女孩在未婚懷孕又失業的情況下，決定參與一個運毒計畫。女主角瑪麗亞為了逃離家鄉小鎮和她黯淡無光的人生，心甘情願吞下了大量的海洛因藥丸，將毒品走私到美國境內。

「原始」這個法則對劇本有多重要，從本片就可以知道。雖然製作經費有限，在沒有大卡司、大特效、大場景的情況下，這部獨立電影還是做到了讓觀眾對主角的困境感同身受，願意站在她那一邊。《萬福瑪麗亞》的故事雖然簡單，卻能撼動人心，是同類型電影中罕見的佳作。所以負責籌拍《古墓奇兵》（Lara Croft）系列的劇組實在應該要好好反省一下，不要只顧著找資金啊，把劇本寫好才是最

重要的！

「英雄的旅程」分類：個人的旅程

同類型電影：《亂世兒女》（*Barry Lyndon*）、《礦工的女兒》（*Coal Miner's Daughter*）、《心的方向》、《柯波帝：冷血告白》、《情歸紐澤西》、《浩劫重生》、《雷之心靈傳奇》、《為你鍾情》（*Walk the Line*）、《浮華新世界》（*Vanity Fair*）、《冷山》（*Cold Mountain*）

《萬福瑪麗亞》架構表

開場畫面：一大早瑪麗亞（卡塔琳娜‧桑迪諾‧莫雷諾〔Catalina Sandino Moreno〕飾演）和好姐妹布蘭卡（葉妮‧寶拉‧維加〔Yenny Paola Vega〕飾演）等著搭公車前往工廠上班。雖然場景位於哥倫比亞的一座小鎮，不過故事中提到的家庭問題和工作問題，還是能引起各地觀眾的共鳴。

主題陳述：瑪麗亞下班後和男友胡安在一棟廢棄的房子後面親熱，胡安看起來是一個不解風情的情人。瑪麗亞想到屋頂上面看看，也順利地爬了上去，但胡安卻沒有跟進的意思。他對瑪麗亞說：「妳自己怎麼上去就怎麼下來吧。」瑪麗亞對生活有更多的渴望，但是她能實現希望嗎？

布局：瑪麗亞在工廠裡負責清除玫瑰花梗上的刺，工作時的樂趣是和布蘭卡聊些男孩子的八卦。布蘭卡提到工廠裡有個叫法蘭克林的男孩似乎想約她，鏡頭一轉我們看到了法蘭克林和他的表親菲利浦，在之後的劇情中，菲利浦將扮演非常重要的角色。瑪麗亞回到家，發現姐姐黛安娜的孩子生了病，全家人正大傷腦筋。因為目前家裡的開銷只靠瑪麗亞的薪水在支撐，實在沒有多餘的錢可以去看醫生。（有人知道「先讓英雄救貓咪」的西班牙文怎麼說嗎？）觀眾看到瑪麗亞對生活的想法、為家人的付出和內心的渴望，會很自然地想站在她這一邊。幾天後瑪麗亞因為身體不適，和苛薄的老闆起了衝突，最後怒而離職，但沒想到家人知道後卻責罵她不懂事。這一切都把瑪麗亞逼得喘不過氣，但她並不想困在這種死氣沉沉的生活裡。很明顯地，她必須選擇「改變」，否則就只有死路一條。

觸發事件：瑪麗亞在一個派對上遇到菲利浦，兩人在胡安面前一起跳了支舞，讓胡安大感吃醋。隔天瑪麗亞告訴胡安她懷孕了，但卻拒絕和胡安結婚。

天人交戰：瑪麗亞還能怎麼辦？她也不想跟黛安娜一樣當個單親媽媽，過著行屍走肉般的生活。她想要過更好的生活！

第二幕開始：瑪麗亞想去波哥大找新的工作，菲利浦表示願意騎車載她一程。途中菲利浦問她，願不願意幫忙走私毒品，事情辦成可以有一大筆錢。儘管這份違法的差事風險極高，瑪麗亞還是收下了藥頭的錢，表示同意參與，而電影也進入第二幕。

副線：在等待的過程中，瑪麗亞遇到另一位走私犯露西（圭莉德·羅培茲〔Guilied Lopez〕飾演），兩人在酒吧中曾有過一面之緣。相較於土氣的瑪麗亞，露西是時髦世故的都市女孩，也是非常典型的副線角色。她是瑪麗亞心目中理想的姐姐形象，負責帶領她進入夢想中的新世界。本片的「愛情故事」就圍繞在她們兩人之間，露西的出現讓瑪麗亞對新生活的渴望更加強烈。

玩樂時光：為了順利完成任務，露西教瑪麗亞用葡萄來練習怎麼吞下整顆海洛因藥丸，她也大方分享了自己的走私經驗。雖然瑪麗亞對她的新差事守口如瓶，但沒想到布蘭卡竟然也入夥了。到了出發的那一天，瑪麗亞努力吞下藥頭給她的毒品藥丸，但同時也收到了嚴正警告——要是她敢耍什麼小把戲，她的家人就完蛋了。登機之後，瑪麗亞得知這次共有四個人要闖關，除了她、布蘭卡和露西之外，還有另一名女子。然而這趟旅程並不順利，露西看起來病懨懨的，而瑪麗亞則不小心排洩出幾顆毒品藥丸，所以她必須想辦法把藥丸再吞回肚子裡。這裡描寫出毒品走私的過程中，運毒人員必須面臨的恐懼、風險和不適。

中間點：我們看到了「勝利的假象」。在通關時，瑪麗亞被美國海關人員攔下盤查，但礙於她懷有身孕不能照 X 光檢查，所以在沒有確切證據的情況下，海關人員只能放她一馬。不過同行的第四位女子可就沒這麼幸運了。瑪麗亞、布蘭卡和露西走出海關之後順利和當地接應的人碰面，但是露西的狀況愈來愈糟，主線和副線故事的衝突都開始升高。

反派的逆襲：三名女孩被軟禁在一家汽車旅館，由兩個小混混盯著她們，直到全部的藥丸都順利排出來為止。瑪麗亞在夜裡驚醒，看到露西渾身是血地被抱出房外，隨後她和布蘭卡發現浴缸裡滿是血跡。受到驚嚇的瑪麗亞趕緊叫布蘭卡帶著所有的藥丸一起逃跑。她們現在處境艱難，不但惹了大麻煩，還人生地不熟。瑪麗亞後來躲到露西的姐姐卡拉的家裡，由卡拉（派翠西亞・雷〔Patricia Rae〕飾演）負責帶領瑪麗亞繼續認識新世界，並介紹了唐・費南多（奧蘭多・杜邦〔Orlando Tobon〕飾演）給瑪麗亞認識。費南多專門提供非法移民各種必要的幫助。

一敗塗地：費南多幫瑪麗亞找到一份裁縫的工作，但瑪麗亞卻沒有接受。她在街上閒逛時看到一個男人在幫玫瑰花梗除刺，忽然瞭解無論在哪裡都必須要面對工作、家庭和繳房租這些現實問題，即使是在美國也不例外。瑪麗亞稍晚從費南多口中得知，露西的屍體被發現了；那些小混混為了取出露西體內的毒品，竟然將她開膛剖腹。這消息無疑讓瑪麗亞感受到「死亡的氣息」。

黎明前最深的黑暗：瑪麗亞在婦產科照了超音波，還聽到寶寶的心跳聲。晚上她問起卡拉在美國的生活，卡拉同樣懷有身孕，但是她有一個認真工作的老公，對未來充滿美好的想像。瑪麗亞究竟會做出怎樣的選擇？

第三幕開始：卡拉接到露西的死訊，同時發現瑪麗亞也牽涉其中。傷心欲絕的卡拉把瑪麗亞和布蘭卡轟出家門，主線和副線故事在此

交會，兩名女孩決定回頭去找那些小混混解決問題。

大結局：她們把所有的藥丸交回去，瑪麗亞也向藥頭大膽要求三個女孩應得的酬勞，對方雖然同意給錢，卻拒絕拿出露西應得的部分。最後瑪麗亞自掏腰包負擔露西的喪葬費，希望能為卡拉盡一點心力。接著她們來到機場，準備搭機回到哥倫比亞。

結尾畫面：布蘭卡按照原定計畫登機回家，但是瑪麗亞決定留在美國。為了腹中孩子的未來，她願意留在異鄉打拚。這是非常純正的「英雄的旅程」結局，瑪麗亞最終得到的結果並不是她最想要的，但卻徹底改變了她的人生。電影最後我們看到一名獨立自信的年輕女子昂然邁向嶄新的未來，她徹底扭轉了自己的世界，成功進入「綜合命題」的世界。

3. 阿拉丁神燈

好看的電影對觀眾來說，就跟魔法一樣美妙，尤其以魔法為題材的電影一直都廣受歡迎，因為美夢成真的情節很能激起大家的共鳴。凡是被我歸類為「阿拉丁神燈」的電影，都可以滿足各種天馬行空的幻想，讓人暫時拋開所有的煩惱，在歡笑中喘一口氣。

這個類型名稱取自大家耳熟能詳的童話〈阿拉丁〉，故事中主角從神燈裡召喚了可以實現任何願望的萬能精靈。這類講述魔法的故事在不同的文化中都能找到，而且歷久不衰；不論故事中出現的是飛天魔毯、神奇魔豆或是女巫魔咒，背後的教訓也是千古不變：

飯可以亂吃，但願望千萬不可以亂許！

我們內心深處可能非常渴望自己能在天上飛，但內心更深處的理智卻又告訴我們這是不可能的。所以事情就這樣了結了？當然還沒。事實是，我們一方面渴望能用超能力來突破人生困境，一方面卻又明白其實當個平凡人也很好。

這種類型的電影到了第三幕都會出現一個轉折，就是主角決定不再依靠魔法，改憑一己之力解決問題。此舉正是觸動觀眾心弦的關鍵，告訴大家生命很美好，知足常樂才是真正的魔法。

「阿拉丁神燈」底下有很多厲害的神燈類別，也在不同的電影中變化出形形色色的魔法。我們先來看看「變身神燈」，劇中主角會因故變換性別、年齡甚至物種，並在這場奇遇中逐漸懂得向別人感恩，大家可以參考《飛進未來》（Big）、《三十姑娘一朵花》（13 Going on 30）和《長毛狗》（The Shaggy Dog）等電影。「法寶神燈」也很常見，通常主角會在得到仙丹妙藥或護身符等法寶之後，隨心所欲改變自己的生活，比方說，成為人見人愛的萬人迷（《浪漫女人香》〔Love Potion #9〕）、身材變得苗條又性感（《隨身變》〔The Nutty Professor〕），或是透過神奇遙控器完全掌握人生（《命運好好玩》〔Click〕）。

至於「天使神燈」則會跑出超乎想像的神祕存在，例如《噢！上帝》（Oh,God!）、《王牌天神》（Bruce Almighty）、《魔繭》（Cocoon）和《萬能金龜車》（The Love Bug）等幾部極為相似的電影。（話說《萬能金龜車》的初稿還是我和柯比‧卡爾合寫的，後來成為《金龜車賀比》的前身。）還有一種相反的類型是「詛咒神燈」，主角會發現自己詛咒纏身，生活完全變了調，以《男人百分百》（What Women Want）和《王牌大騙子》（Liar Liar）為例，詛咒都要等到主角學到教訓之後才會解除。最後一種是「超現實神燈」，這類電影的前提是建立在時光隧道或偽科學理論等「魔法」上，主角藉此在不同的平行世界中穿梭、改變未來，例如《今天暫時停止》（Groundhog Day）、《歡樂谷》（Pleasantville）和《蝴蝶效應》（Butterfly Effect）都是如此。

對「阿拉丁神燈」的類型電影來說，「魔法」是怎麼來的並不特

別重要，常見的手法不外乎撞到頭（《佩姬蘇要出嫁》〔 Peggy Sue Got Married 〕）、碰上施了法的自動販賣機（《飛進未來》）、戴上擁有超能力的面具（《摩登大聖》〔 The Mask 〕），或是小孩子真誠許願（《王牌大騙子》）這幾種。只要拍攝手法得宜，故事也能緊扣「魔法」對主角產生的啟發（這當然是編劇的責任），觀眾就不會太計較天外飛來一道魔法這種不嚴謹的安排，看電影時也會暫時將心中的吐槽放到一邊。

讓我們來看看「阿拉丁神燈」必須具備的三大元素：**（1）願望**、**（2）魔咒**、**（3）教訓**。

想繼續探討下去嗎？

沒問題，如您所願！

首先，如果你要讓主角的「願望」看起來有說服力，你就得要讓他有資格獲得魔法。有一個說法是，這類型的故事不外乎兩種走向，一種是讓失意的小人物得到魔法加持，另一種則是讓囂張的大人物學到慘痛教訓，這個二分法其實還滿有道理的。因為不論主角是像《三十姑娘一朵花》和《飛進未來》裡面默默在心底許願的小人物，還是像《王牌大騙子》、《情人眼裡出西施》（ Shallow Hal ）和《男人百分百》裡面自作自受的大混帳，他們都迫切需要魔法的幫助來改善生活。

再來是「魔咒」，它必須要獨一無二，才能帶給觀眾新鮮感。但是魔咒的影響力必須有所限制，故事才不會沒有邏輯可言，所以你在構思劇本的時候，一定要優先制定出一套規則。另外請大家記住，「魔咒」和「規則」是形影不離的，你必須在魔咒出現後盡快解釋規則，就像《王牌天神》中的摩根‧費里曼（Morgan Freeman）一樣，他在賜與金‧凱瑞神力之後，馬上就向他解釋神力運作的規則。

然而要設定好規則並不簡單，但是只要努力你一定可以做到。《浪漫女人香》就是非常值得參考的例子，劇中男女主角都是科學家，他們研製出能擄獲異性的化學配方，不過使用者必須是和心儀的對象交談，配方才能發揮作用，而且配方也有時間上的限制。戴爾‧勞納（Dale Launer）身兼此片導演和編劇，並在片中貫徹了這些規則，故事裡也設計了配方失靈的橋段。一個編劇要是對魔咒的規則太過隨心所欲，寫出來的劇本就會很草率，大有可能被製片公司改得滿江紅。所以大家還是用功點，不要讓他們有機會改東改西。

「阿拉丁神燈」的類型電影要成功，就得確定觀眾願意接受劇中的魔法。唯有制定嚴謹的規則，編劇才能說服觀眾去相信魔法的真實性；一旦規則被違反，就等於破壞了雙方之間的默契，觀眾可能就不想看下去了。其中一項大忌就是我所謂的「雙重超自然力量」，顧名思義，就是把兩種魔法混搭在一起。《三十姑娘一朵花》就有這個問題，劇中出現了兩種魔法：一個十三歲的女孩穿越到未來，變成了三十歲。編劇這樣搞，就得要設法兼顧兩種魔法鬧出來的笑點，不過我老實說，「雙重超自然力量」並沒有讓這部女孩版的

《飛進未來》更好看。

這類故事的宗旨都是關於「主角在經歷一切之後得到成長」，我們剛才提到的每部電影皆是如此。電影中，主角最大的「教訓」就是瞭解自己應該珍惜眼前的一切；如果沒有經歷過這趟奇幻旅程，他不可能有所改變。

但是主角通常要等到第三幕才會充分學到「教訓」，明白魔法不是一切，這是本類電影劇本的一大重點。在《王牌天神》中，電視播報員布魯斯一直要等到第二幕的尾聲、愛情事業兩失意的情況下，才體認到自己必須做出改變，讓他終於明白，唯有出於無私的善舉才能造就真正的神蹟。最終在布魯斯醒悟的同時，他憑著自己的能力實現了一直以來的願望。

最後，「阿拉丁神燈」的類型電影通常還有一位「密友」的角色，讓主角放心地向他吐露自己的祕密。這樣的安排有一個很實際的目的：透過這位密友，觀眾才知道主角到底發生了什麼事。不過相較之下，密友對魔法的態度會比較有所保留，所以只能在一旁乾瞪眼，看主角盡情使用魔法。有時候密友還會從中作梗，在重要時刻有意無意地對主角造成傷害。

話說回來，魔法最大的益處還是在於讓主角學到教訓，畢竟「阿拉丁神燈」的宗旨就是要告訴大家，真正的魔法在於相信自己。

「阿拉丁神燈」類型檢驗表

不管你的主角是需要魔法的教訓，還是需要魔法的拯救，一部標準的「阿拉丁神燈」電影必須具備以下三個元素：

1. **願望**：無論願望是主角自己還是其他角色所許下的都可以，但這個願望必須要有立即實現的急迫性。
2. **魔咒**：可以非常異想天開，但是務必要有配套的規則，也不要搞什麼「雙重超自然力量」。
3. **教訓**：說穿了就是叫人不要亂許願，要珍惜生命中的一切。

接下來我們會看到好幾部「阿拉丁神燈」的類型電影，不過我相信你絕對不會只滿足於這些例子而已！

《怪誕星期五》（1976）

如果你去問某個特定年齡層的女性，是哪部電影陪伴她們走過青春期，讓她們深夜窩在床上邊嚼爆米花邊看得感動不已，答案千篇一律會是茱蒂‧佛斯特主演的《怪誕星期五》。

我不太瞭解為什麼。

也許這跟女兒和母親之間會出現的緊張關係有關。青春期的女兒總覺得自己像醜小鴨，不被母親理解；面對成長中的女兒，母親也總覺得自己的心意不受重視。這樣看來，二○○三年由琳賽‧蘿涵（Lindsay Lohan）和潔美‧李‧寇蒂斯（Jamie Lee Curtis）主演的重拍版《辣媽辣妹》會廣受歡迎也是理所當然。

我挑選一九七六年的版本來分析當然不只是為了懷舊，也是想讓大家看看我們處理魔法的技術進步了多少。如果你覺得《王牌大騙子》中魔法成真的原因太過簡略，看了《怪誕星期五》你會嚇一大跳。不過本片證明了電影界的一個老生常談：只要觀眾能認同片中主角，魔法出現的原因再瞎再扯都無所謂。

由蓋瑞‧尼爾森（Gary Nelson）執導、迪士尼出品的《怪誕星期五》是非常成功的「變身神燈」電影，其他優秀的作品還有《飛進未來》和《三十姑娘一朵花》等等。這些電影之所以好看，都要歸功

於片中傳達的教訓非常原始、好懂。

「阿拉丁神燈」分類：變身神燈

同類型電影：《小爸爸大兒子》（*Vice Versa*）、《我的意外爸爸》（*Like Father Like Son*）、《重返十八》（*18 Again!*）、《飛進未來》、《哈拉拍檔亂夢》（*Dream a Little Dream*）、《三十姑娘一朵花》、《衰鬼上錯身》（*All of Me*）、《變男變女變變變》（*Switch*）、《小姐好辣》（*The Hot Chick*）、《長毛狗》

《怪誕星期五》架構表

開場畫面：我們看到茱蒂・佛斯特所飾演的安娜貝兒睡得正熟，一旁的鬧鐘準時在早上七點半響起，也報出今天是黑色星期五，暗示了之後會有怪事發生！

布局：安娜貝兒今年十三歲，戴牙套、身材尚未發育，還有個老是把她比下去的乖寶寶小弟；更糟的是，她的老媽艾倫（芭芭拉・哈里斯〔Barbara Harris〕飾演）一天到晚都在碎碎念！在家中，艾倫是個不受家人重視的家庭主婦，不只女兒不聽話，丈夫還是個標準的大男人，一點也不體貼。接著我們會知道老爸稍晚有個生意上的大活動，需要妻子和女兒的出席與協助。（重點整理：安排一場即將到

來的大活動有助於凸顯魔法所帶來的不便。）艾倫每天都辛苦地做家事、打掃家裡，但是安娜貝兒的房間卻永遠亂得像狗窩。這孩子到底是怎麼搞的？可這也不能怪她，正值青春期的安娜貝兒正過著多采多姿的生活，她是曲棍球隊的隊長、優秀的滑水選手，還暗戀住在隔壁的少年波利斯（他長得跟《拿破崙炸藥》的主角還有點神似）。這對母女都處於人生的過渡期，而「阿拉丁神燈」的類型電影就是在強調：主角這時候如果不做改變，人生就完蛋了！這也是對觀眾的一個警告。

觸發事件：母女兩人交換身體的方式簡單到連導演英格瑪・柏格曼（Ingmar Bergman）的粉絲都會嚇到。當身處兩地的安娜貝兒和艾倫同時說出「真希望我能和她交換一天」，分割畫面上就出現了兩道七彩閃光，然後她們的願望就成真了。

天人交戰：她們有什麼反應呢？其實這對母女還滿淡定的，很快就接受這個事實。當然啦，交換身體是本片的前提，所以她們也沒得選擇。兩人交換身體之後，安娜貝兒發現媽媽的身材其實很好，艾倫則是以女兒的身體打電話回家想找「丈夫」談談，但沒有成功。後來艾倫試著跟女兒的朋友解釋發生了什麼事，卻沒有人相信她。（幸好，近代電影在處理角色碰到魔法時的心境轉折有很大的進步，人物的反應已經相當貼近現實。）

主題陳述：安娜貝兒的朋友在上學途中表示：「我們每天都很辛苦，如果讓老媽來體驗，她們根本撐不過一天！」到底是媽媽還是

女兒比較辛苦？我們繼續看下去。

第二幕開始：安娜貝兒和艾倫決定要好好體驗一下對方的一天是怎麼過的。

玩樂時光：好戲終於要上場啦！我們來看看母女交換身體後會發生什麼趣事。艾倫在學校顯得格格不入，先是打亂了第一堂的攝影課，又搞砸接下來的打字考試。安娜貝兒在家裡也沒好到哪去，她頂著亂七八糟的妝想洗衣服，卻弄壞洗衣機，同時也無力應付找上門來的汽車維修師、煩人鄰居和窗簾工人；面對複雜的成人世界，她的肢體語言和毫不做作的反應都讓這段「對前提的承諾」看起來十分有趣。

中間點：老爸的公事讓衝突開始升高。艾倫應該要準時出席，扮演好賢內助的角色；安娜貝兒則是要進行滑水表演，娛樂老爸的客戶。

副線：安娜貝兒決定把握機會，向波利斯展現一下她的女性魅力，並以媽媽的身分幫自己作球，後來還跟波利斯調情起來。波利斯一開始還滿高興有大人願意花時間和他聊天，但後來也注意到眼前的熟女似乎對他頗有意思！芭芭拉‧哈里斯在這一段的演出真的很棒，詮釋得非常細膩而且恰如其分。另外編劇巧妙的安排也讓安娜貝兒意識到她的房間「真的」很亂！

反派的逆襲：魔法的規則開始讓母女兩人不太好過。艾倫在歷史課上大出風頭，結果卻因此被同學排擠，接著又輸掉曲棍球比賽，搞得隊友不開心；安娜貝兒則是得知弟弟其實很崇拜她，又從校長口中得知自己是個「天才」。而後艾倫發現丈夫和新來的性感女祕書似乎有點曖昧，於是決定拆完牙套拿丈夫的信用卡去血拼，好好改頭換面一番（雖然真正受惠的是安娜貝兒）。艾倫凝望著鏡中女兒的身影，那眼神讓我們相信某種改變已經發生。現在母女兩人開始瞭解對方，過去對彼此的錯誤印象一掃而空。

一敗塗地：「死亡」的危機逐漸逼近，艾倫必須上場表演滑水特技，但是她根本不會滑水，憂心忡忡的安娜貝兒急忙飆車去救她。注意了，這裡是「死亡氣息」！

第三幕開始：絕望中，母女兩人同時許願希望能換回自己的身體。雖然願望再度成真，不過在海面上滑行的仍然是艾倫，開車在路上橫衝直撞的也還是安娜貝兒。

大結局：不會滑水的艾倫和不會開車的安娜貝兒讓所有人大吃一驚，但是老爸的客戶深受感動。現在母女兩人言歸於好，不會再吵架了。

結尾畫面：電影到了最後，安娜貝兒和艾倫之間變得非常親密。當老爸讚美安娜貝兒就像媽媽一樣時，母女兩人同時說出「謝謝」，證明「綜合命題」的新世界已經成形。安娜貝兒和波利斯有了進一

步發展,而她也不再討厭弟弟,決定成為一個好姐姐。世界變得更加美好,一切都要感謝魔法的功勞!

《魔繭》（1985）

「天使神燈」的公式如下，某天具有神奇魔力的生物從天而降，將魔法賜給有需要的人，讓他們的願望得以實現。通常這些幸運兒都是年輕人（就像灰姑娘一樣），他們未來的人生道路還很長，值得接受魔法帶來的正向改變。由朗・霍華（Ron Howard）執導的《魔繭》卻一反常態，劇中雖然有史提夫・賈騰伯格（Steve Guttenberg）這樣年輕的演員，但獲得魔法加持的卻是一群年過六十的老先生、老太太。

許多「天使神燈」的類型電影都會以特殊專業做為人物的背景設定，而主角通常是業界不得志的小人物，有急待解決的問題，例如在《萬能金龜車》和《魔幻大聯盟》中，主角都需要一點魔法才有逆轉勝的機會。《魔繭》的故事則發生在一所養老院，五位主演的老人家過著百無聊賴的退休生活，死亡、悔恨和沮喪的威脅逐漸向他們逼近。有一天，布萊恩・丹尼希（Brian Dennehy）和塔妮・韋爾奇（Tahnee Welch）突然出現，他們在幾位老人家常去的廢棄游泳池裡放進了奇怪的石頭，製造出「青春之泉」。於是當劇情來到「玩樂時光」的高潮時，這些老人家面臨了兩難的問題：他們究竟是應該留在地球上迎接死亡，還是應該為了獲得青春不老的魔法而跟著外星人離開地球？

「阿拉丁神燈」分類：天使神燈

同類型電影：《歡樂滿人間》（*Mary Poppins*）、《萬能金龜車》、《噢！上帝》、《飛進未來》、《鬼使神差》（**batteries not included*）、《霹靂五號》（*Short Circuit*）、《魔幻大聯盟》（*Angels in the Outfield*）、《阿拉丁》（*Aladdin*）、《第六感生死緣》（*Meet Joe Black*）、《王牌天神》、《魔法褓母麥克菲》（*Nanny McPhee*）

《魔繭》架構表

開場畫面：有個小男孩正在用天文望遠鏡看月亮，到了結局我們會對他有進一步的瞭解。

布局：畫面轉到一所位於佛羅里達州的養老院，裡頭的每位老人家都面臨著不同程度的衰老退化，有些人逆來順受，有些人則透過舞蹈課來抓住青春的尾巴。從太陽城搬來的亞瑟（唐・亞麥契〔Don Ameche〕飾演）年輕時是個花花公子，和暴躁易怒的班傑明（威爾福特・布林里〔Wilford Brimley〕飾演）是舊識；艾瑪（潔西卡・譚迪〔Jessica Tandy〕飾演）和約瑟（休姆・克羅寧〔Hume Cronyn〕飾演）則是一對恩愛的老夫妻，但約瑟最近的健康卻出了大問題。接著三位老先生一如往常地溜到附近的別墅去游泳，我們也得知班傑明生活的重心就是他可愛的孫子大衛，也就是開場畫面中的那個小男孩。接著畫面一轉，一位看似不相關的租船業者傑克（史提夫・賈騰伯格飾演）登場，我們可以看到他最近的生意似乎不太好。

觸發事件：華特（布萊恩‧丹尼希飾演）和凱蒂（塔妮‧韋爾奇飾演）兩位不速之客突然闖進大家的生活，儘管他們看起來一切正常，但總讓人覺得有哪裡怪怪的。他們先是包下了傑克的船，接著又租下養老院附近的那棟別墅，使得三位老先生沒辦法再去游泳。

天人交戰：這兩個陌生人到底有什麼目的？他們請傑克開船出海，撿回了一些奇怪的石頭。過程中，凱蒂的言行雖然古怪，卻還是深深吸引了傑克。至於沒了游泳池的三位老先生又要怎麼打發時間？班傑明剛好因為視力退化被吊扣駕照，為了提振精神，他們決定照樣溜進別墅裡游泳。

主題陳述：他們邊走邊說：「都不記得我上次冒險是什麼時候了。」本片要辯證的主題就是，一大把年紀了才來冒險，會不會太晚？

第二幕開始：三位老先生發現游泳池底有幾顆奇怪的大石頭，但他們不以為意，照游不誤，開心得很。不一會他們就發覺自己變年輕了，渾身是勁，原來是游泳池讓他們重獲青春。

副線：雖然副線大部分聚焦在傑克和凱蒂的愛情故事，但另一位老先生伯尼（傑克‧吉爾佛〔Jack Gilford〕飾演）的故事也很重要。伯尼有個罹患阿茲海默症的妻子，和班傑明等人是好友。但他與三位朋友不同，伯尼拒絕改變自己的生活，在片中扮演了「密友」的角色。他和其他人的爭執點也是本片的主題所在，不過當年大部分的

年輕觀眾應該都是衝著外星戀而進電影院的。

玩樂時光：現在三位老先生變得生龍活虎、春風滿面，編劇也履行了「對前提的承諾」，我們發現原來這是「青春之泉」故事的升級版。這下子故事場景選在佛羅里達州就變得很有意思了，因為傳說中西班牙探險家龐塞·德萊昂當年就曾在佛州找到青春之泉。隨著約瑟的病情逐漸好轉，此處出現青春之泉的傳言也不脛而走。傑克則是在無意間撞見凱蒂的祕密，原來她和華特都是外星人，而游泳池裡的石頭其實是「繭」，裡頭沉眠著他們的外星同胞，池水的回春功效都是為了要喚醒他們。凱蒂和華特後來也以真面目跟幾位老人家打成一片，甚至還一起玩撲克牌。

中間點：電影到了這裡先是出現「勝利的假象」，接著劇情就會一路走下坡，直到「一敗塗地」。我們看到班傑明成功通過視力檢測，討回駕照，於是開車載著幾位老先生進城狂歡，並在夜店裡給了年輕人一點顏色瞧瞧。這些老先生玩得有點過火，魔法似乎開始失控了。這時我們也發現約瑟有了外遇，而他的「自我感覺良好」無疑是拿經營多年的婚姻來冒險。

反派的逆襲：艾瑪和約瑟分居了。艾瑪說她很高興約瑟的病好了，但是無法忍受和出軌的丈夫共同生活。與此同時，伯尼拒絕和大家一起去游泳，幾個人也為了要不要透過池水治療他妻子的病症起了爭執。在盛怒之下，伯尼脫口說出游泳池就是青春之泉，其他養老院的居民便爭先恐後地衝了過去。

一敗塗地：華特發現有一個繭被弄破了，不僅裡面的外星人死了，連青春之泉的魔力都被這一群老人家吸乾了。更不幸的是，伯尼的妻子當天晚上過世，他本來想透過青春之泉復活愛妻，卻晚了一步。

黎明前最深的黑暗：伯尼妻子的遺體被送上救護車，而所有的繭也只剩下幾個小時的壽命。

第三幕開始：最後的希望是將繭送回海中，在傑克和幾位老先生的努力之下，總算及時完成任務，主線和副線的故事也在此交會。華特為了感謝眾人，決定幫助大家長生不老，只要跟著他一起回到故鄉的星球就可以達成願望。

大結局：但是大家到底該不該跟著華特走？真是難以抉擇。班傑明向孫子大衛表明自己的想法，大衛一開始無法接受，當天晚上還偷偷跟著爺爺一起上船。後來海巡人員發現了這群行跡可疑的老人家，打算攔下他們。在追逐的過程中，大衛最後選擇讓爺爺離開，甚至還跳入海中分散海巡隊的注意，幫他們爭取時間跟飛碟會合。飛碟成功帶走了所有的「冒險者」，但是副線劇情中的傑克和伯尼都選擇留下來。

結尾畫面：家人幫班傑明舉行了「葬禮」。大衛轉頭看向天空，爺爺和奶奶在外太空正過得逍遙快樂呢！

《隨身變》（1996）

「你不早說！」

這句台詞出自我最喜歡的一部電影《捉神弄鬼》（*Death Becomes Her*）。在劇中，梅莉・史翠普（Meryl Streep）喝下了長生不老魔藥才發現藥有副作用，因此說了這句話。這個橋段不只爆笑，也點出了所有「阿拉丁神燈」電影想傳達的教訓：每個願望的背後都有一個詛咒。「法寶神燈」電影更是特別強調這一點，大家除了參考《小鬼魔鞋》（*Like Mike*）、《摩登大聖》和《浪漫女人香》之外，由湯姆・薛迪克（Tom Shadyac）執導的《隨身變》更是令人叫好的經典。

本片改編自一九六三年的同名電影，艾迪・墨菲（Eddie Murphy）重新詮釋了這部現代版的《變身怪醫》。不同於舊版電影中單純讓宅男科學家喝下藥水變成自大的萬人迷，新版還額外探討了「減肥」的議題。男主角夏曼教授聰明體貼，可是驚人的體重阻斷了他的桃花運，直到他喝下自行發明的藥水變身成帥哥「巴迪樂」，情況才有了轉機。然而夏曼深感苦惱，因為變身成「巴迪樂」固然讓他廣受歡迎，但是他的個性也因此產生巨大的轉變，甚至有可能失去真愛。電影想要告訴觀眾，魔法不是一切，即使表面上滿足了所有的渴望，背後也一定有詛咒在等著。

「阿拉丁神燈」分類：法寶神燈

同類型電影：《神通情人夢》（*Electric Dreams*）、《浪漫女人香》、《摩登大聖》、《野蠻遊戲》（*Jumanji*）、《飛天法寶》（*Flubber*）、《捉神弄鬼》、《小鬼魔鞋》、《時光駭客》（*Clockstoppers*）、《命運好好玩》、《神祕寶盒》（*The Last Mimzy*）

《隨身變》架構表

開場畫面：艾迪·墨菲在片中一人分飾多角。我們先看到他模仿美國知名健身教練理查·西蒙斯（Richard Simmons），帶觀眾跳健身操，而後鏡頭帶到了電視機前有個胖子正準備趕去上班。

布局：這位噸位驚人的夏曼是個大學教授，致力於研發減肥配方。夏曼透過一場「救老鼠」的戲碼，成功贏得觀眾和助手（約翰·阿勒斯〔John Ales〕飾演）的尊敬，但是李奇蒙校長可不這麼認為。校長把夏曼罵了一頓，說他嚇跑了學校的贊助人。接著夏曼喜歡上新來的女老師卡洛（潔黛·萍克〔Jada Pinkett〕飾演），但是提不起勇氣約她出去。在他晚上出席家族聚餐時，觀眾會發現原來他們一家都是大胖子，同時也看到艾迪·墨菲如何透過驚人的化妝技術，在餐桌上成功地一人分飾五角！

主題陳述：夏曼的媽媽告訴他不可能瘦下來，但是他只要能相信自己，不管做什麼都一定可以成功。

觸發事件：在媽媽的鼓勵之下，夏曼決定約卡洛出來。兩人約好週五晚上八點在「尖叫」俱樂部碰面，夏曼能及時在約會前瘦下來嗎？

天人交戰：要愛情還是要美食？夏曼的內心糾結不已，直到他夢到和卡洛在沙灘上親熱時竟然把她壓扁，才下定決心一定要減肥。（這一幕其實是惡搞電影《亂世忠魂》〔 _From Here to Eternity_ 〕的經典橋段。）於是夏曼努力不懈地運動，約會當天本來一切都很順利，沒想到俱樂部的脫口秀主持人竟然當眾嘲笑夏曼的身材，狠狠羞辱了他一番。雖然夏曼默默承受，但誰都看得出來他很受傷。約會結束後，夏曼先送卡洛回家，接著便一個人呆坐在電視機前暴飲暴食。

第二幕開始：這天晚上夏曼又做了惡夢，他變成「胖金剛」把世界搞得天翻地覆。他實在受夠了，所以跑到實驗室調製減肥藥水，這個特殊配方能改變使用者的基因和荷爾蒙，以此達成瘦身效果。夏曼成功變瘦了，變得苗條、自信又目中無人──其實就是艾迪·墨菲本來的樣子。

副線：瘦下來的夏曼在實驗室裡碰到卡洛，向她謊稱自己叫「巴迪樂」（這個名字沿用自舊版），我們可以看到這裡出現了《變身怪醫》的故事元素。巴迪樂成功開口約卡洛出去，但本片真正的副線劇情並不在男女主角之間的愛情故事，而是在夏曼和巴迪樂之間的關係：到底誰才是真實的夏曼？

玩樂時光：興奮的巴迪樂做出一堆搞笑舉動，甚至不停跑去試穿緊身衣。時間很快來到他跟卡洛約會的那一天，而巴迪樂誇張、極具渲染力的言行都要歸功於艾迪·墨菲的「真情流露」。巴迪樂趁機狠狠教訓了之前羞辱他的脫口秀演員，不過就在這個風光的時刻，「規則」卻跑出來壞事，藥效逐漸消失了！此外，夏曼的助手察覺到巴迪樂怪怪的，於是跳上跑車質問他為何會有夏曼的信用卡，因而發現巴迪樂就是夏曼。助手也成為本片中的「密友」。

中間點：夏曼前一晚的約會是「勝利的假象」，但他隔天上課大遲到，被等候多時的校長逮個正著。校長出言威脅，只要夏曼不能在隔天晚上的募款餐會中說服贊助人出資，就一定會把他「幹掉」。

反派的逆襲：夏曼竟然邀請卡洛出席家族聚餐，實在讓人難以置信。夏曼雖然無法和卡洛一起出門約會，但也不想以巴迪樂的身分約她出去。然而隔天夏曼還是無法抗拒誘惑，決定變身成巴迪樂和卡洛共進浪漫晚餐。沒想到兩人在餐廳意外碰到校長，校長正為了夏曼的失約而大發雷霆。在卡洛的建議之下，巴迪樂同意代替夏曼去遊說贊助人。事情進展得意外順利，甚至可以說是太順利了，到最後巴迪樂竟然丟下卡洛，跑去搭訕餐廳裡的其他女孩。

一敗塗地：隔天早上卡洛到夏曼家找人，發現他竟然和昨晚巴迪樂勾搭的三位女孩在一起。夏曼理所當然地失去卡洛的芳心，更糟糕的是他還被學校開除了！現在他真的「一無所有」了，處境比電影開場時還要慘，全都是減肥藥水惹的禍。

黎明前最深的黑暗：夏曼再度自暴自棄，一邊看健身節目，一邊大吃大喝。突然間，電視上跳出了巴迪樂昨晚錄好的影像，他在影片中狠狠嘲笑夏曼：「你鬥不過我。」

第三幕開始：沒想到夏曼反擊了，他說：「我鬥得過你！」他堅定地倒掉藥水，表示絕對不會再依賴減肥藥水改善生活，他要靠自己做出改變。但是巴迪樂也不是好惹的，他早就把夏曼的減肥飲料掉包成減肥藥水，所以夏曼一喝下去就變身了。巴迪樂這時也公開自己的陰謀，他想喝下大量的藥水「殺死」夏曼，這樣他就可以取而代之，這個橋段也代表主線和副線的劇情在此交會。夏曼的助手想阻止巴迪樂，卻被他打昏，讓巴迪樂成功跑去參加校友會的晚宴。

大結局：自大又惹人厭的巴迪樂跳上舞台，公開承認自己就是夏曼，並說出減肥藥水的祕密。就在他打算喝下大量藥水的時候，夏曼的人格開始反擊，最後終於打敗了巴迪樂，成功奪回身體的控制權。夏曼也向大家坦承自己的錯誤。

結尾畫面：夏曼深感羞愧地離開會場，卡洛追了上來。夏曼表示自己無論如何都只能當個胖子，他配不上她，但是卡洛不在乎，連贊助人也不以為意。結果夏曼不僅成功贏得佳人芳心，還順利得到了研究贊助。夏曼的媽媽說得沒錯，只要相信自己，不管做什麼都一定可以成功。最後我們看著夏曼和卡洛深情地跳著有些笨拙的慢舞，然後畫面逐漸淡出。

《男人百分百》（2000）

找資深演員擔任主角，通常可以增添角色的魅力，但如果能讓這位演員跳脫以往的角色形象，那就更棒了。所以，還有誰能比梅爾·吉勃遜（Mel Gibson）更適合演《男人百分百》中的新好男人呢？

本片是導演南茜·梅爾斯（Nancy Meyers）和多年合作夥伴查爾斯·夏爾（Charles Shyer）分道揚鑣後的第一部作品，事實也證明她眼光獨到，做出了正確的選擇。基本上，「阿拉丁神燈」的類型電影只要拍得好，就一定賣座。在「詛咒神燈」的電影類別中，《男人百分百》也是特別發人深省的一部作品，因為主角在受到詛咒之後有了明顯的成長。此外，拍攝「阿拉丁神燈」的電影還必須要處理一個問題，那就是如何讓魔法在現實生活中顯得自然，而本片在這一點上也做得非常到位。

雖然這類電影表面上看起來很蠢、很不切實際，但一部優秀的「阿拉丁神燈」電影背後一定有其寓意。《男人百分百》正是透過魔法讓一名男性能夠深度探索女性心理，並從中學習、變得更好。不過這個魔法很快就變了調，提醒大家「願望不能亂許」，因為你的生活可能會被迫改變。

「阿拉丁神燈」分類：詛咒神燈

同類型電影：《魔盤驚魂》（*Witchboard*）、《魔女遊戲》（*The Craft*）、《王牌大騙子》、《魔鬼代言人》（*Devil's Advocate*）、《麻辣公主》（*Ella Enchanted*）、《神鬼願望》（*Bedazzled*）、《超異能快感》（*Practical Magic*）、《獸性大發》（*The Animal*）、《情人眼裡出西施》、《聯合縮小兵》（*The Ant Bully*）

《男人百分百》架構表

開場畫面：一名女性在問：「你知道什麼叫『大男人』嗎？」接著我們看到很多女性在說男主角尼克的壞話，其中包含了他的前妻、女兒以及女同事，一致認同他是個混蛋。鏡頭一轉，尼克正心滿意足地躺在床上，臉頰上還有一個吻痕，顯然這位老兄不認為自己需要做什麼改變。

布局：尼克是一個事業有成的廣告公司經理，而且還住在紐約市的豪華公寓。他每天的行程就從和女傭、女警衛打情罵俏開始，到了公司餐廳也不忘泡妞。更讓尼克志得意滿的是，他今天應該能順利獲得升遷，成為公司的創意總監。

主題陳述：電影到了第十一分鐘，尼克的老闆告訴他，如果公司不做點改革，恐怕就會被時代所淘汰。雖然老闆表面上是在談公事，但我們心知肚明他在暗指尼克守舊過時，這是本片的主題。

觸發事件：老闆宣布了壞消息：尼克沒有獲得升遷，而且是輸給一名新聘的女主管。

天人交戰：尼克會不會反抗公司的決定呢？他抽空跑去了前妻的婚禮，並得知十五歲的女兒（艾許莉・強森〔Ashley Johnson〕飾演）要來跟自己住兩個星期。麻煩可說是接踵而來，這位「大男人」在面對女性的時候，無法再那麼得心應手了。尼克回到公司，見到了新主管黛希（海倫・杭特〔Helen Hunt〕飾演），第一眼就注意到對方的一雙美腿。黛希在會議中表示，公司要有所改革，就必須更貼近女性消費者的心理。她發給團隊成員每人一盒女性用品，要大家回去思考如何行銷裡面的東西。尼克百般不情願地收下盒子，卻不知道裡面隱藏著能改變他生活的「魔法」。

第二幕開始：大家都知道本片的賣點就是看尼克如何充分運用聆聽女性心聲的魔法。不過他要如何獲得這項能力？尼克一邊喝酒，一邊將盒子裡的用品拿出來試用，希望能更瞭解女性消費者的心理。導演在這裡採用了「把教宗丟進泳池裡」的變形技巧，所以在尼克獲得魔法前出現了一連串令人發噱的情節，他甚至被女兒和她的男友撞見他正在試穿絲襪。就在他試用吹風機的時候，尼克不小心跌進浴缸裡，觸電之後人就昏倒了。結果第二天他一醒來，竟發現自己可以聽見身旁女性的心聲，甚至連路邊的母貴賓狗也不例外！（不過這裡要小心「雙重超自然力量」的問題。）尼克，歡迎來到第二幕！

玩樂時光： 本片將副線劇情暫時擺到一邊，直接獻上了「對前提的承諾」，我們可以看到尼克對這項意料之外的魔法有怎樣寫實的反應。導演的拍攝手法也很標準，尼克先是感到不可置信，接著就開始驚慌失措。他發現身邊女性對他的評價都不高，於是向「密友」摩根（馬克·弗瑞斯坦〔Mark Feuerstein〕飾演）尋求協助，無奈對方以為他是在開玩笑。尼克可以不斷聽到來自身邊女性內心的各種抱怨和求助，逼得他跑回到家想辦法讓自己觸電，希望能擺脫這項能力，但卻沒有成功。尼克又跑去找他熟識的心理治療師，對方卻告訴他，只要好好運用這項能力，就可以無往而不利！尼克聽從治療師的建議，馬上利用讀心能力和女服務生蘿拉來了一場浪漫約會；他還竊取黛希的創意，並和女兒的女性朋友相處甚歡。這樣的感覺實在太美妙，尼克將魔法的能力完全發揮到極限。

中間點： 可是尼克還是不快樂，因為他還沒有學到教訓。所以現在考驗來了，尼克必須要在兩星期內搞懂女性到底要什麼，才有辦法贏得 Nike 的案子，擊敗黛希。尼克和蘿拉共度春宵的橋段是「勝利的假象」，他透過讀心術表現得令蘿拉讚不絕口。

副線： 真正促使尼克蛻變的是黛希。尼克不僅愛上她，也從中學到很多。

反派的逆襲： 尼克順利贏得 Nike 的案子，帶女兒去買舞會禮服的表現也讓女兒刮目相看。他甚至利用讀心能力，成功吻到了黛希！由於生活如此順利，尼克變得愈來愈自大，當然也不會覺得自己需

要改變。

一敗塗地：公司開除黛希，讓尼克取而代之，他這才發現自己錯了。雖然尼克貌似擁有想要的一切，但他的狀況其實比電影開場時更慘。在片中常偷聽別人對話的小助理艾琳象徵著「死亡氣息」，因為她有自殺傾向。

黎明前最深的黑暗：尼克在大雨中拯救了意圖自殺的艾琳，但他也被閃電擊中，失去了讀心能力。所以他到底有沒有學到教訓？

第三幕開始：尼克重新學習如何和女性相處。他告訴老闆，其實黛希才是真正的大功臣，主線和副線的劇情就在這裡交會。此時尼克也接到前妻來電，說女兒在舞會上遇到麻煩，原來是女兒的男友試圖逼她上床，於是尼克坐下來好好聆聽女兒的心聲，並且給她溫暖的父愛。

大結局：尼克現在必須挽回黛希。他請黛西重回工作崗位，並坦承自己一直在抄襲她的廣告創意。雖然黛希開除了尼克，但兩人之間的戀情並沒有結束。尼克說黛希是他的「英雄」，讓他變得更好，這一段是在向經典電影《麻雀變鳳凰》（Pretty Woman）致敬。

結尾畫面：黛希和尼克深情擁吻，現在的尼克煥然一新，他不再是一個「大男人」，而是變成了一個「新好男人」！尼克改變了態度也就改變了世界，順利進入「綜合命題」的新世界。

《王牌冤家》（2004）

主角有時候會因為魔法而踏上一段魔幻之旅，但卻不一定會前往任何實質的目的地。由米歇爾‧龔特利（Michel Gondry）執導的《王牌冤家》屬於「超現實神燈」，講述一段與記憶刪除有關的故事。這類電影不管是主角能操控時間（例如《蝴蝶效應》），或是能改變命運（例如《今天暫時停止》），往往都帶給觀眾一種如夢似幻的氛圍；但是主角所學到的教訓仍和其他「阿拉丁神燈」電影相同，也就是人要知足，日常生活中的一切已經很美好了。

本片由金‧凱瑞和凱特‧溫絲蕾（Kate Winslet）分別演出男女主角，編劇則是素以不按牌理出牌聞名的查理‧考夫曼（Charlie Kaufman）。本片提出了一個問題：你可以藉由清除記憶來扭轉自己的命運嗎？金‧凱瑞原本打算在「忘情診所」的協助下清除記憶，藉以挽救一段瀕臨破裂的感情，沒想到他半途後悔了，決定腳踏實地和女友一起努力。電影後面就在不同的時空和記憶中跳越，乍看之下也跳脫了傳統的三幕劇架構。

真的嗎，你覺得呢？

「阿拉丁神燈」分類：超現實神燈

同類型電影：《美好生活》（*It's a Wonderful Life*）、《上錯天堂投錯

胎》（*Heaven Can Wait*）、《夢幻成真》（*Field of Dreams*）、《回到過去》（*Scrooged*）、《今天暫時停止》、《歡樂谷》、《蝴蝶效應》、《迴轉時光機》（*Primer*）、《雙面情人》（*Sliding Doors*）、《扭轉奇蹟》（*The Family Man*）

《王牌冤家》架構表

開場畫面： 喬爾（金・凱瑞飾演）醒來，不知道自己身在何方，於是下樓查看車子，卻發現車身被撞凹了。今天是情人節（「一個意圖讓人覺得悲慘的日子」），他決定翹班搭火車去蒙托克。喬爾翻開筆記本，發現裡面有幾頁被撕掉了，他心想：「這似乎是我兩年來第一次寫日記。」

主題陳述： 他在回程中遇到克蕾婷（凱特・溫絲蕾飾演），她說她雖然無法預知自己下一秒的喜好，但是現在很高興喬爾對她這麼好。探討「現實」與「理想」之間的衝突，就是本片的主題。

布局： 他們原本是一對情侶，不過到目前為止，我們看到的故事都發生在喬爾刪除和克蕾婷有關的記憶的隔天。喬爾開車送克蕾婷回家，這兩位「陌生人」又重新陷入熱戀，直到克蕾婷下車之後，喬爾才覺得事情有一點怪，一名路人（伊利亞・伍德〔Elijah Wood〕飾演）還冒出來問他需不需要幫忙。

觸發事件：時間回到喬爾準備刪除記憶的那天，喬爾在家門口遇到鄰居，對方好心提醒他情人節將至。喬爾回家後換上睡衣，服下「忘情診所」開的安眠藥，乖乖等候專業團隊來幫他刪除記憶。

天人交戰：所以，到底發生了什麼事？原來在更早之前，喬爾從朋友口中得知，「忘情診所」刪除了克蕾婷所有和他有關的記憶。喬爾怒氣沖沖地上門理論，要診所的負責人霍華醫生（湯姆·威金森〔Tom Wilkinson〕飾演）出來給個交代，一問之下才知道是克蕾婷主動想刪除記憶。

第二幕開始：就在電影的第二十七分鐘，喬爾決定報復克蕾婷，打算也刪除和她有關的記憶，於是霍華醫生請他徹底清除生活中所有和克蕾婷有關的資訊和物品──喬爾的筆記本會缺頁就是因為他撕去了過去兩年的日記。當天晚上負責執行療程的是技術員史丹（馬克·羅弗洛〔Mark Ruffalo〕飾演）和先前出現過的路人派屈克。透過一連串的回想畫面，我們看到喬爾和克蕾婷當初是在蒙托克的海灘派對上相識，進而相戀。但好景不常，這段戀情很快就變了調。記憶消除開始了，喬爾在恍惚中聽到派屈克的名字，突然想起之前去書店找克蕾婷時，曾經聽過這個名字，於是他要求暫停消除。

副線：本片有好幾條副線故事，全部都跟愛情有關。派屈克一方面是片中的「密友」，一方面也利用自己從診所偷來的資訊，追求刪除記憶的克蕾婷；史丹則是對櫃台助理瑪莉（克絲汀·鄧斯特〔Kirsten Dunst〕飾演）有意思，兩人似乎也很來電。不過，瑪莉暗戀

霍華醫生才是最主要的副線愛情故事，而這段沒有結果的戀情也正是讓主線故事邁入第三幕的原因。

玩樂時光：這一段可以分成兩個世界。在現實世界中，克蕾婷和派屈克一起共度情人節；但是在喬爾心中，他對刪除記憶有所疑慮，也對派屈克感到懷疑。喬爾在記憶中找到克蕾婷，試圖說服她復合，這樣才能保全兩人在一起的記憶；克蕾婷則是很氣他，認為兩人之間已經吹了，決定避不見面。於是喬爾開始在記憶中穿梭，一方面是在學習「魔法」的規則，一方面又履行了編劇「對前提的承諾」。

中間點：電影演到第五十四分鐘，喬爾大叫：「我想要停下來！」在現實世界中，派屈克盜用了喬爾曾說過的情話來追克蕾婷，克蕾婷覺得這話似曾相識，但搞不清楚為什麼。另一方面，在喬爾的腦海中，克蕾婷總算答應幫他保住記憶，而他們唯一的希望就是把克蕾婷藏在一段不會被找到的記憶中。

反派的逆襲：記憶回到喬爾的童年，他和克蕾婷都做了偽裝，以免被消除術找到。當史丹利和瑪莉發現療程出現問題，兩人起了爭執，最後還請霍華醫生出馬到喬爾家協助處理。

一敗塗地：喬爾和克蕾婷偽裝成兩個小孩，終於找到了一個藏身之處，也就是小喬爾殺死一隻鳥的記憶裡。（看，「死亡氣息」出現了！）然而他們知道不可能永遠這樣躲下去。

黎明前最深的黑暗：畫面回到現實世界，瑪莉在和霍華醫生獨處的時候，情不自禁念了一段英國詩人波普（Alexander Pope）的詩句給他聽（本片的英文片名也是源自於此）。就在她和霍華醫生吻得忘我之際，醫生太太突然趕到，並說出驚人的事實：瑪莉和醫生過去曾有一段婚外情，但後來瑪莉刪除了相關的記憶。不過刪除記憶顯然沒有改變任何事情，瑪莉依然重蹈覆轍，「忘情診所」的療程完全是一場失敗。

第三幕開始：喬爾和克蕾婷重溫了他們初次相遇的時光。喬爾說：「我希望我能留下，我希望自己做過更多事。」克蕾婷則是在消失前輕聲要喬爾到蒙托克海灘等她。現實中，慘遭拋棄的瑪莉偷走了喬爾和克蕾婷的資料。

大結局：現在我們又回到開場畫面，喬爾醒來，他對克蕾婷的記憶已經全部刪除了，不過他隨後在蒙托克海灘上和克蕾婷重逢。同一時間，瑪莉將「忘情診所」的顧客資料全部發還給當事人，讓他們有機會重新來過。喬爾和克蕾婷聽著錄音檔，瞭解彼此過去曾有一段不甚理想的戀情，他們是否該再試一次？

結尾畫面：兩人決定再試一次，而且他們也學到新的教訓，一個嶄新的未來正等著他們！

4. 小人物遇上大麻煩

某天我和另一位編劇麥克‧切達絞盡腦汁，想幫某種類型的電影取個響亮的名字，當時我們都已經四十好幾，自認見識過好萊塢的各種大風大浪，沒什麼能嚇倒我們了。因此，在替「平凡人面對特殊狀況」的電影類型命名時，我們很快就想到了「小人物遇上大麻煩」。

如果試著把主角深陷困境的電影歸為一類，顯然沒有比「小人物遇上大麻煩」更好的名稱了。這類電影的經典範例包括了《伸冤記》（*The Wrong Man*）、《北西北》（*North by Northwest*）和《終極警探》，故事中都有這麼一個本分過日子的尋常人，突然之間禍從天降，打亂了他的生活，過程中可能還會遇到一位願意與他共患難的金髮美女，她是唯一「相信」他的人。

所有的求生故事都是這類電影的前身，像是《聖經》中的但以理被扔進獅子坑或是諾亞造方舟。知名小說家傑克‧倫敦（Jack London）筆下的極地探險故事，也大量描述人類如何面對大自然的挑戰，故事中出現的孤單男女或是孤單的群體，往往發現自己處於難以想像的險惡困境，因此在求生過程中也不乏理性的掙扎。

以上故事提醒了我們，我們雖然平凡但是卻不平庸，都有驚人的潛

能尚待發揮，一如「小人物遇上大麻煩」電影中的主角，只欠缺能夠證明自我的機會而已。我們可以感覺到奇蹟正在發生，四周瀰漫著讓人興奮的氛圍，主角（其實也就是我們這些觀眾）突然就這麼征服了全世界！這類電影通常潛藏著最原始的求生概念，讓我們感到熱血沸騰！或許這也是為什麼這個類型中還擁有許多不同類別的原因，讓我們接著看下去。

首先是「諜報麻煩」，講述主角如何與情報機關孤身奮戰，《北西北》、《英雄不流淚》（*Three Days of the Condor*）和《全民公敵》（*Enemy of the State*）是最佳代表。在「執法麻煩」的類型電影中，主角必須獨自面對來自黑白兩道的威脅，例如《終極警探》和《1997 悍將奇兵》（*Breakdown*）。而「居家麻煩」的主角會發現自己家裡並不如想像中安全，典型範例包括《與敵人共枕》（*Sleeping with the Enemy*）和《盲女驚魂記》（*Wait Until Dark*）。至於「大自然麻煩」的主角則是在老天的安排下，必須面對疾病（《羅倫佐的油》〔*Lorenzo's Oil*〕）、猛獸（《勢不兩立》〔*The Edge*〕）或劫難（《我們要活著回去》〔*Alive*〕）所帶來的困境。最後還有一種「災難麻煩」，這個類別中通常會講述主角在末日浩劫之後努力求生的過程，大家可以參考《危機總動員》（*Outbreak*）和《世界末日》（*Armageddon*）。

儘管世界上的大麻煩多如繁星，但是這類電影一定會有三個元素：**（1）無辜捲入的主角、（2）突如其來的麻煩、（3）生死存亡的考驗。**

不管片中主角是男是女，由於大家同是「小人物」，觀眾都能對他

們的處境感同身受。就像《擒凶記》（*The Man Who Knew Too Much*）中的詹姆斯・史都華（James Stewart），他只不過是到伊拉克還是哪裡度個假，就莫名捲入一場國際陰謀。[4] 我們都和詹姆斯一樣，一點都不樂見天上飛來橫禍，但是誰知道呢，也許哪天還真的讓我們遇到這種倒楣事。

同樣道理，《終極警探》中的恐怖攻擊事件並不是布魯斯・威利（Bruce Willis）造成的，《彗星撞地球》（*Deep Impact*）中的彗星也不是人類引來的。這類電影的重點在於「求生」而非「自作自受」，所以通常不會多加著墨主角的困境是否源於玩火自焚。

讓「大麻煩」出其不意地發生，是這類電影「布局」時的關鍵。一旦劇情進入「觸發事件」，主角就必須當機立斷採取行動，例如《1997悍將奇兵》中的寇特・羅素（Kurt Russell）發現妻子不見了，或是《與敵人共枕》中的茱莉亞・羅勃茲遭到丈夫拳打腳踢。

再來，「大麻煩」要愈大愈好，最好直逼「危急存亡之秋」的程度。要測試你的劇本到底算不算「小人物遇上大麻煩」很簡單，你就去做街頭市調，把主角遇到的問題講給受訪者聽，如果對方的第一反應是：「哇靠，這傢伙麻煩大了！」第二反應是：「如果是『我』，會怎麼處理呢？」那麼恭喜你，你成功了！

這類電影無論主角是男是女（一般來說男性比例偏高），往往會和故

4. 劇中國家實際為摩洛哥。

事中唯一相信他們的角色發生戀情，並從對方身上獲得慰藉，《北西北》的女主角伊娃・瑪莉・桑特（Eva Marie Saint）就是影史上不朽的典範。片中的男主角卡萊・葛倫（Cary Grant）一路遭人追殺，直到遇見女主角才得以稍微喘口氣，雖然他後來發現她其實是敵方派來的間諜。

「小人物遇上大麻煩」中一個常見的劇情轉折是，儘管主角身旁的風波不斷，卻還是能獲得盟友相助，尋得「暴風雨中的寧靜」。主角不見得會和盟友發展出一段情，但是這樣的安排也不錯。盟友除了協助主角討論、釐清事情的來龍去脈，也讓編劇能夠暫時跳脫主線劇情，稍微放鬆一下。《終極警探》中的警察波威爾和《彗星撞地球》中女主角的母親都是「暴風雨中的寧靜」，而在《顫慄汪洋22 小時》（Open Water）當中，孤立無援的主角夫妻就是彼此的盟友。

這類電影的結局大都講求「精神戰勝一切」，主角憑藉著堅忍的意志，在飽受折磨後倖存下來；觀眾可不想看到主角拚死拚活卻還是一命嗚呼，這樣只會讓人心情鬱悶。不過凡事都有例外，《顫慄汪洋22 小時》和《天搖地動》（The Perfect Storm）告訴我們並非人人都是幸運兒，尤其當劇中涉險的「小人物」有一大群時，編劇就能安排其中幾位死掉，讓觀眾學到一點「惡有惡報」之類的教訓，像是《我們要活著回去》、《勢不兩立》或《鳳凰號》（Flight of the Phoenix）都向觀眾傳達了「只有保持善良才能活下去」的概念。

「小人物遇上大麻煩」和「屋裡有怪物」一樣，都是非常原始而且

歷史源遠流長的故事。不難想像，我們的原始人祖先在看到傷痕累累的同胞歸來時，一定會問：「天啊，你發生了什麼事？」

「小人物遇上大麻煩」類型檢驗表

你可以根據以下三個必備元素來判斷你的劇本是否屬於這個類型。如果是的話，別忘了創造一個像《北西北》裡面那樣令人難忘的女主角！

1. **無辜捲入的主角**：顧名思義，主角完全搞不清楚自己怎麼會被拖下水，有些主角甚至連自己遇到大麻煩都不知道。
2. **突如其來的麻煩**：天外飛來橫禍讓主角飽受傷害。
3. **生死存亡的考驗**：不只讓主角命在旦夕，還有可能禍國殃民，甚至危及全體人類的命運。

我們接下來就會看到「大麻煩」何其多，如果你我稍不注意，就有可能跟劇中主角同病相憐。

《英雄不流淚》（1975）

《英雄不流淚》為《全民公敵》和《神鬼認證》（*The Bourne Identity*）
等近代電影帶來了深遠的影響，但其本身則是受到一九五九年的
《北西北》影響甚深。本片由薛尼・波拉克（Sydney Pollack）執導，勞
勃・瑞福（Robert Redford）主演，可說是本類型電影的一大里程碑，
也是「諜報麻煩」的經典範例。

《英雄不流淚》拍攝於一九七〇年代，水門案所造成的衝擊仍餘波
盪漾，美國社會瀰漫著一股人人互不信任的氛圍，就連當時的電影
也充滿風聲鶴唳的緊張感。除了本片之外，大家也可以參考《視差
景觀》和《霹靂鑽》（*Marathon Man*）。這部電影完全符合「小人物遇
上大麻煩」的基本公式，主角有一天突然變成不見容於群體的全民
公敵，原本安全的生活也變得危機重重，身旁的親朋好友似乎隨時
有可能出賣自己，而這一切都肇因於主角碰觸了某道禁忌。主角當
初加入這個群體的動機也可能是一切的導火線。

有鑑於「改變」是每一個故事的核心，所以電影一開始我們會看到
勞勃・瑞福是個溫吞的中情局調查員，沒想到某天卻被誣陷成內
奸，只好亡命天涯，找機會洗清自己的冤屈。由費・唐娜薇（Faye
Dunaway）飾演的凱西負責扮演「暴風雨中的寧靜」這個角色（雖然
她心不甘情不願）。克里夫・勞勃遜（Cliff Robertson）飾演知道太多內
幕的間諜，而約翰・豪斯曼（John Houseman）則飾演……他自己。從

許多方面來看，本片都可以說是開時代之先河！

「小人物遇上大麻煩」分類：諜報麻煩

同類型電影：《北西北》、《擒凶記》、《奪命總動員》（*The Long Kiss Goodnight*）、《網路上身》（*The Net*）、《全民公敵》、《神鬼認證》、《記憶裂痕》（*Paycheck*）、《神鬼認證：神鬼疑雲》（*The Bourne Supremacy*）、《叛獄大獵殺》（*Nowhere to Run*）、《狙擊生死線》（*Shooter*）

《英雄不流淚》架構表

開場畫面：一台儀器正在處理資訊。「美國文學歷史學會」其實是美國中情局底下的一個情報機構，裡面的員工都埋頭工作，只有透納（勞勃·瑞福飾演）還在路上，因為他又遲到了。

主題陳述：透納跟老闆談了一下他對「調查員」這項工作的想法。老闆質疑他不合群，透納這樣回答：「我信任的人不多。」說得有道理，透納能信任誰？我們又能信任誰？

布局：朱貝特（麥斯·馮·西杜〔Max von Sydow〕飾演）在對街一一確認學會員工是否都進了辦公室，看來似乎有大事要發生了。同一時間，透納正在和女朋友討論晚上的行程。

觸發事件：透納從後門出去吃午餐，離開沒多久朱貝特就和同夥闖進辦公室，殺死了其他員工。

天人交戰：透納回來後發現大家都死光了，但怎麼會這樣？他拿走接待員收在抽屜裡的槍，趕緊離開大樓，突然間路上所有的人看起來都很可疑。透納打公共電話回中情局求救，接線生建議他先不要回家，而局長希金斯（克里夫‧勞勃遜飾演）則是在指揮善後時提到了「禿鷹」這個代號。（雖然這邊談論的術語和科技有點老套，但這些角色都有各自的「跛腳和眼罩」，例如坐著輪椅、全天在線的接線生和性格溫和的局長。）不過透納當然不會乖乖聽命，他跑去找今天沒來上班的同事，卻發現對方慘死家中！所以現在到底是什麼情況？

第二幕開始：透納的朋友和部門主管威克斯要護送他回家，結果雙方在偏僻的小巷內碰面時，威克斯忽然朝透納開槍。透納開槍回擊，逃離現場，但威克斯最終殺死了透納的朋友。觀眾這時心中應該都在大聲吶喊：「透納快逃啊！你麻煩大了！」唉，我想這就是幫中情局工作的職業風險吧。

副線：透納綁架了攝影師凱西（費‧唐娜薇飾演），躲在她的公寓裡，希望能趁機釐清一下狀況。透過凱西的攝影作品，我們瞭解到她內心的孤獨感。藉由與凱西相戀，透納重新學會信任別人，並蛻變成一個真正的男子漢與間諜。

玩樂時光：透納亡命天涯、孤軍奮戰的過程，即是本片「對前提的承諾」。另外，當局長和其他中情局高層開會時，有人質疑「禿鷹」是否就是透納，為本片增添了懸疑感。這時由約翰·豪斯曼飾演的瓦巴西登場，這個角色是豪斯曼繼《力爭上游》（*The Paper Chase*）之後最具個人特色的演出。會議中，我們也進一步瞭解到「禿鷹」為何能讓人如此敬畏，因為他博覽群書。但書呆子透納真的是眾人口中的超級間諜嗎？我們且拭目以待。這群高層人士決定，無論如何都要讓透納成為眾矢之的，他們想看看情況會怎麼發展，這不禁讓人聯想到《北西北》的情節。

中間點：新聞報導了先前巷弄中的槍擊案，但內容錯誤百出。透納為了還原真相，冒險將凱西留在公寓，自己一個人前去拜訪遇害朋友的遺孀。結果他就在朋友的住處和朱貝特狹路相逢，好不容易才得以脫身，但這只是「勝利的假象」。透納終於和敵人面對面了，這是戲劇中常見的安排，後面會分析到的《終極警探》也是如此。在透納離去前，朱貝特瞄到了他的車牌（車子其實是凱西的）。回到凱西的公寓之後，透納為她鬆綁，然後兩個人就纏綿去了；這段床戲即使以一九七〇年代的標準來看都略嫌煽情。一對孤單寂寞的男女在彼此身上找到慰藉，主線和副線的劇情也在此交會。

反派的逆襲：在和凱西共度一夜春宵之後，透納第二天神清氣爽地醒來，重新分析整起事件。就當他快要破解背後的陰謀時，朱貝特手下的殺手偽裝成郵差找上門來。經過一番激烈的纏鬥，透納開槍射殺了對方，凱西嚇得失聲尖叫。她本來以為透納一直在欺騙她，

現在才知道他所言不虛。接下來透納和凱西一起到雙子星大樓綁架了局長，局長這才對透納吐實：中情局裡有著不可告人的勾當！

一敗塗地：透納得知一個更糟糕的消息，就是威克斯在醫院裡遇害，所以透納從他身上探聽真相的希望也破滅了，這是本片的「死亡氣息」。

黎明前最深的黑暗：如今透納在中情局的地位曖昧，既不是其中一員，也沒有完全脫離組織。他不禁自問：「也許中情局裡面還有一個中情局？」

第三幕開始：透納試圖揭發背後的陰謀，他在過程中充分運用擔任調查員的專長，以及在逃亡過程中學到的新本領——懷疑與欺瞞。他監聽到朱貝特的電話，獲得的資訊讓他占了上風。

大結局：「信任」是副線劇情的主題，在凱西發誓她會守口如瓶之後，兩人便分道揚鑣。透納來到華盛頓特區見一個熟知內幕的重要人物。雙方攤牌時，透納才知道自己無意中發現了美國政府意圖入侵中東以取得石油的機密計畫。然而就在透納獲得更多資訊之前，朱貝特突然現身，殺死了這位重要人物，故事又回到原點。朱貝特向透納預言他未來的下場，然後把槍還給他，說他總有一天會用到。在經歷過這麼多事情之後，朱貝特現在對透納另眼相看。

結尾畫面：透納帶局長來到《紐約時報》大樓前面，表明自己已經

將真相告知媒體。這一次，一切資訊就交由「社會大眾」來公斷，但我們不禁要問，大家會相信透納的爆料嗎？報社會願意刊登嗎？透納最後消失在人群中，而局長所提出的問題就像一個威脅，讓人感到毛骨悚然。

《終極警探》（1988）

導演約翰・麥提南（John McTiernan）成功以《終極警探》樹立了新的動作片典範，而本片的劇情結構也不斷受到模仿與改編。但是呢，不管是《魔鬼戰將》（*Under Siege*）（《終極警探》戰艦版）、《捍衛戰警》（*Speed*）（《終極警探》公車版）還是《赤眼玄機》（*Red Eye*）和《空中危機》（*Flightplan*）（這兩片主打《終極警探》飛機版），都遠不如《終極警探》來得精采。

本片獨到之處在於它對人性的關注。電影一開始，主角約翰・麥克連就已經和妻子荷莉分居半年之久，他在追求事業的妻子眼中無足輕重，也和她的工作環境格格不入。儘管如此，為了拯救妻子，他還是努力隻身剷除攻陷大樓的恐怖分子，證明了一個「普通人」的價值與尊嚴。

這部電影也示範了最完美的正反派組合。以約翰的設定來說，如果他只是一個小老百姓，劇情的可信度就會大幅降低；如果他是一個前中情局特務，觀眾又會覺得老套。但是讓一名硬漢警察拿槍對抗一群來自德國的恐怖分子，似乎就不落俗套。不過我們都明白，本片真正的主題是：一個男人為了拯救深愛的女人，即使要面對烏茲衝鋒槍也不會害怕！

「小人物遇上大麻煩」分類：執法麻煩

同類型電影：《九霄雲外》（*Outland*）、《1997 悍將奇兵》、《魔鬼戰將》、《絕命追殺令》（*The Fugitive*）、《生死極速》（*Driven*）、《空軍一號》（*Air Force One*）、《空中危機》、《赤眼玄機》、《防火牆》（*Firewall*）、《火線救援》（*Man on Fire*）

《終極警探》架構表

開場畫面：一架飛機降落在洛杉磯國際機場，機上一名商人正在向身旁的約翰（布魯斯·威利飾演）分享如何「撐過」累人的長途飛行。由於故事發生在九一一事件前，所以身為警察的約翰還能夠帶槍上飛機。

主題陳述：「撐下去」就是本片的主題，也是約翰的任務。

布局：約翰的妻子荷莉（邦妮·貝德莉亞〔Bonnie Bedelia〕飾演）在洛杉磯的一間日商公司工作，老闆在晚會上祝福所有員工聖誕快樂。荷莉也從公司打電話回家和孩子們打招呼。我自己喜歡讓主角在故事一開始就處在某種崩潰邊緣，而《終極警探》的編劇則是讓約翰夫妻處在婚姻破裂的邊緣。約翰告訴前來接他的司機說，妻子有一份好工作，事業蒸蒸日上，所以他們只能分隔兩地。約翰到了公司，發現妻子竟然恢復使用娘家姓氏，他們隨後起了爭執，很明顯這段婚姻出了問題。電影的第十四分鐘，一輛神祕的卡車出現了。

觸發事件：十幾名恐怖分子從卡車上衝出來，先是殺死大廳警衛，然後封鎖了整棟大樓，並挾持參加晚會的人員做為人質。這群恐怖分子的首腦是漢斯（艾倫・瑞克曼〔Alan Rickman〕飾演），他最忠心耿耿的手下則是沉默寡言的卡爾。

天人交戰：約翰注意到騷動，於是連鞋子還來不及穿就躲了起來，並設法評估目前的情勢。雖然他只能用最原始的方法記下恐怖分子的名字和武力配置，但這些資訊對他之後的行動大有幫助。漢斯先確定所有的人質都被關了起來，然後便按照計畫動手搶奪金庫中價值上億的不記名債券。過程中，荷莉的老闆拒絕說出密碼，所以慘死槍下，而約翰也暴露了自己的行蹤。他該怎麼辦？

第二幕開始：約翰告訴自己要冷靜想出辦法。這個角色之所以顯得人性化，就在於他並不是身懷絕技的超人，而是一個平凡的警察，必須靠機智在劣勢中找出一條活路。約翰後續的行動分成了三個階段：他首先尋求警方的協助，接著努力和警方一起對抗恐怖分子，最後發現還是只能靠自己。電影到了第三十一分鐘，第一階段開始了，約翰觸動火警警報器，希望能讓消防局發現到狀況不對勁。他也進入了第二幕的「反命題」世界。

玩樂時光：洛杉磯消防局接獲通報，但是在恐怖分子的誤導下以為只是惡作劇而沒有理會；同一時間，恐怖分子派人追殺約翰，免得他壞了好事。電影的第三十八分鐘，約翰和追殺他的恐怖分子激烈扭打，兩人一起從樓梯上摔下來，對方摔斷脖子一命嗚呼。此時約

翰決定要玩就玩大的，於是拿走恐怖分子身上的機關槍、對講機和打火機（乍看還真不知道是幹嘛用的），然後利用電梯將屍體送上樓向漢斯嗆聲。漢斯對此感到煩躁不安，卡爾則是勃然大怒，因為死者是他的親兄弟。卡爾在屋頂上堵到約翰，雙方展開激烈槍戰，但當地警方卻還是絲毫沒有察覺到異狀。約翰占了下風，於是躲進升降梯的梯井，他在黑暗中就著打火機微弱的火光，挖苦地重述著荷莉說過的話：「到西岸來，讓我們聚一聚。」

副線：約翰利用對講機向洛杉磯市警局求救，對方便派遣警員波威爾（雷基納爾德・韋爾金森〔Reginald Veljohnson〕飾演）前來查看，但是在恐怖分子的偽裝和矇騙之下，波威爾根本看不出異狀。於是約翰殺死了兩名恐怖分子，將其中一具屍體丟出窗外，成功引起波威爾的注意，波威爾因此成為「暴風雨中的寧靜」。正式接獲通報的洛杉磯市警局派遣大量警力趕到現場救援，約翰的努力終於有了回報。

中間點：他贏得了「勝利的假象」，但是接下來還會面臨更大的威脅。約翰透過對講機告訴漢斯自己殺了三名恐怖分子，還成功通報洛杉磯警方，炸彈也掌握在他手上。漢斯罵他是個自以為是的美國牛仔，約翰便故意模仿一段牛仔的呼叫聲給他聽，並回敬了一句髒話，才結束通話。（這段呼叫聲和髒話也成為本片的經典台詞。）漢斯擔憂地詢問手下，還要多久才能破解金庫密碼？

反派的逆襲：眼見恐怖分子隨時可能破解密碼，約翰備感壓力，不

過他現在有波威爾從旁協助。可惜警長認為約翰身分不明，搞不好是恐怖分子的同夥，所以對他提出來的攻堅建議全都不予採納。警方試圖向大樓進攻，此舉卻正中漢斯下懷，導致其中一輛警車受到襲擊。於是約翰展開第二階段的行動，他扔了一顆炸彈到升降梯底下，炸死兩名恐怖分子，現在他只需靜候時機，等待救援來到。沒想到荷莉的同事竟然決定要跟漢斯談判，真是一個愚蠢的決定；他不僅送掉自己的性命，也讓約翰的名字曝光。幸好，聯邦調查局這時趕來接手。

一敗塗地：聯邦調查局開始指揮現場，而漢斯在前往頂樓檢查炸彈的時候遇到了約翰，並狡猾地偽裝成逃脫的人質。這一幕不只精采還非常關鍵，如果在劇情高潮前兩人沒有先交手過，結局的效果就會大打折扣。此時漢斯注意到約翰光著腳，於是叫卡爾朝窗戶開槍；約翰的雙腳被碎玻璃割得鮮血淋漓，但是沒有大礙。混亂中，剩下的炸彈重新回到漢斯手上。

黎明前最深的黑暗：約翰可說是山窮水盡，他只能透過對講機向波威爾吐苦水，主線和副線劇情在此交會。波威爾則說出自己幾年前執勤時誤殺了一名小孩，心中從此留下陰影；他也和約翰一樣，有自己的困境需要克服。

第三幕開始：由於聯邦調查局的失誤，讓恐怖分子成功打開了金庫，並準備撤離。這時漢斯看到新聞報導，驚覺人質中有約翰的妻子，決定利用她逼迫約翰現身。眼見妻子有難，約翰等不及警方支

援，就果斷地展開了第三階段的行動。

大結局：恐怖分子帶著不記名債券（這玩意兒是一九八〇年代所有的壞蛋都想要偷的東西）準備離開。接著約翰先是殺死卡爾，然後光著腳衝到頂樓救人。有如從地獄裡爬回來的約翰終於出現在荷莉眼前，他背著光跟她打招呼：「嗨，親愛的。」當漢斯即將朝他開槍時，約翰巧施妙計開槍反擊，並成功救下差點被拉出窗外的荷莉。最後這對夫妻深情相擁。

結尾畫面：約翰與波威爾終於見面了，兩名戰友互相擁抱。波威爾也徹底擊斃奄奄一息的卡爾，解開過去的心結。在漫天飛舞的債券中，約翰帶著荷莉乘車離去，背景響起聖誕歌曲〈下雪吧〉。

《與敵人共枕》（1991）

如果你是因為捲入中情局的陰謀或是因為遇到恐怖分子而碰上大麻煩，好像也只能自認倒楣，但是在自己家裡碰到大麻煩可就是罕見的遭遇了。「居家麻煩」講的就是主角必須在住處或生活圈努力求生。在編劇羅那・貝斯（Ronald Bass）和導演約瑟夫・魯本（Joseph Ruben）的合作下，《與敵人共枕》成為演繹「佳人有難」的一代經典，茱莉亞・羅勃茲則是繼《麻雀變鳳凰》之後，再度發揮精湛演技。

女主角羅拉遭遇的麻煩在於所嫁非人，不幸嫁給了一個超級控制狂。我想大家都同意，家中廚房常保整潔沒什麼不好，但是像派屈克・柏金（Patrick Bergin）飾演的男主角馬丁那樣吹毛求疵可就大有問題了。馬丁藉由控制羅拉的生活來表達他強烈又扭曲的愛意，被逼到喘不過氣來的羅拉只能靠詐死來逃離他的掌控。你以為馬丁的表現已經夠恐怖了嗎？大錯特錯！當馬丁發現羅拉其實沒死的那一刻，堪稱是影史上最讓人不寒而慄的一幕。

就在羅拉正試著和新戀人展開新生活之際，滿懷殺意的馬丁也決心進行報復，一場生死攸關的對決即將上演。

「小人物遇上大麻煩」分類：居家麻煩

同類型電影：《電話驚魂》（*Sorry, Wrong Number*）、《盲女驚魂記》、《奪命電話》（*When a Stranger Calls*）、《戰慄目擊者》（*Blink*）、《恐怖角》（*Cape Fear*）、《戰慄遊戲》（*Misery*）、《綁架老大》（*Suicide Kings*）、《超完美謀殺案》（*A Perfect Murder*）、《終極人質》（*Hostage*）、《追情殺手》（*Enough*）

《與敵人共枕》架構表

開場畫面：女主角羅拉（茱莉亞·羅勃茲飾演）獨自在海邊挖貝殼，看上去全身洋溢著幸福感。這時她迷人的先生馬丁（派屈克·柏金飾演）走了過來，羅拉不小心弄髒他的西裝，連忙道歉並拂去砂子。馬丁說沒關係，他還有時間換衣服。此時我們可以感覺到兩人之間的氣氛好像有一點奇怪，但又說不出個所以然來。

布局：本片在布局階段不斷告訴我們這是一對幸福的夫妻，但又暗示他們之間暗潮洶湧，激起我們看下去的欲望。當晚他們要參加一場派對，馬丁異常堅持羅拉該穿哪件衣服出席，而在派對上，他也緊盯著羅拉不放；這傢伙的占有欲顯然超乎尋常。隔天早上，馬丁把羅拉叫到浴室裡訓誡一番，只因為她沒有把毛巾掛好，因此我們瞭解到馬丁患有非常嚴重的強迫症。稍後他在和新鄰居聊天時，提到了羅拉很怕水這件事。

觸發事件：電影的第十分鐘，馬丁認為羅拉暗地裡和新鄰居眉來眼

去而醋勁大發，冷不防將她打倒在地。這樣的家暴事件顯然不是第一次，但這次的突發事件讓羅拉決定離開恐怖的丈夫。不過我們也都知道，只要處理不好，這類的決定也常會危及當事人的性命安全。羅拉，妳真的有大麻煩了！

天人交戰：她有什麼好計畫嗎？羅拉偷偷破壞了屋子前的一盞路燈，並同意和馬丁一起在深夜乘船出海。

主題陳述：當馬丁說服羅拉一起出海的時候曾這麼說：「只會逃避是無法克服恐懼的。」

第二幕開始：船航行到一半，天空開始下起雨來，在驚險萬分的一刻，羅拉不慎落海溺水身亡，於是電影在第二十五分鐘進入了第二幕的「新世界」。馬丁悲痛萬分地回到家，把兩人蜜月旅行的紀念品摔出窗外，並大聲哭喊羅拉的名字。不過我們隨後會發現真相並非如此。搭配著羅拉的旁白，透過一幕幕的回憶畫面，我們瞭解到她私底下早就學會游泳，之前破壞路燈也是為了這個逃亡計畫；她甚至改變造型，並將結婚戒指丟進馬桶試圖沖走。羅拉還在公車上向一位女士吐露心聲，表示當年嫁給馬丁時根本不知道他有這麼多不可告人的問題。電影到了第三十五分鐘，羅拉在一座小鎮下車，租了一間房子，準備展開新生活。這時候，馬丁發現了路燈燈泡的碎片。

副線：羅拉與一位名叫班的戲劇教授相遇。由於還沒有走出之前的

陰影，不管是羅拉還是觀眾，一開始都會對這個男人有所警戒，擔心他會不會也有問題。不過隨著劇情發展，班會協助羅拉克服內心的恐懼。

玩樂時光：羅拉逃離家暴的丈夫，在一個小鎮裡重新安身立命，完成了本片「對前提的承諾」。很多人都會幻想，如果能開啟全新的人生那該有多好，本片的賣點就在於滿足觀眾這樣的想像。不過，我們發現馬丁的戲分並沒有就此結束，他開始回想自己是否做錯了什麼，同時不忘整理家裡、把毛巾掛好。

中間點：羅拉逐漸接受班的好意，同時也恢復自信，主線和副線劇情在此交會。班剛好就住在隔壁，三不五時會過來串串門子，愛苗開始在兩人之間滋生，但是這段「勝利的假象」並沒有維持太久。馬丁意外得知羅拉曾經偷學游泳，到了電影的第四十六分鐘，他在馬桶裡發現了羅拉的婚戒，才恍然大悟羅拉並沒有死，衝突開始升高！

反派的逆襲：班一直覺得羅拉好像曾受過極大的創傷，現在終於瞭解來龍去脈，也知道「莎拉・華特斯」（Sarah Waters）是她的假名，而且跟她的過去有關。[5] 然而羅拉不願再多談，班也識趣地停止追問；對羅拉來說，這是前所未有的經驗。在此同時，馬丁請人追查羅拉母親的下落，原來她轉到了另外一間安養院，而且雙眼失明。情況好像不妙，馬丁這傢伙顯然什麼壞事都做得出來！

5. Water 意指水，也是本片的重要意象。

一敗塗地：班帶羅拉到劇場參觀，羅拉開心地試穿了許多戲服，背景音樂是情歌〈棕眼女孩〉。兩人一度有機會更進一步，但羅拉卻在最後關頭喊停。她原本以為逃離丈夫就能重新開始，卻還是無法放掉心中的恐懼，不過她也意識到自己必須做出更多改變才行。

黎明前最深的黑暗：羅拉陷入絕望，她既無法向前邁進，也不可能回到以前那種痛苦的日子。

第三幕開始：她決定女扮男裝去安養院探望母親，母親則勸她要好好過日子。沒想到馬丁也來了，等羅拉一離開，他立刻假裝成警察，從羅拉母親口中問出了她現在的地址，還企圖悶死羅拉的母親。幸虧護士及時出現，阻止了一場悲劇。

大結局：馬丁的魔掌再度伸向羅拉，雙方最終對決的場景非常精采。這天羅拉泡澡時覺得不太對勁，她忽然發現浴巾擺放得非常整齊，她再走到廚房查看，罐頭竟然也都堆得整整齊齊。這下觀眾和羅拉都知道馬丁找上門了！雖然班趕來英雄救美，卻被馬丁打倒在地，這時主線和副線劇情再度交會，羅拉必須靠自己克服恐懼。

結尾畫面：羅拉朝馬丁開槍，而馬丁一直到斷氣前，都還是企圖想撿起他掉在地上的婚戒。羅拉終於結束這段不堪回首的婚姻，重獲自由。

《彗星撞地球》（1998）

在「災難麻煩」的電影中，小人物常會遇上世界末日等級的大麻煩，於是觀眾會在天翻地覆的第二幕，看到一群驚慌失措的小老百姓忙著逃命。不管是講述核彈爆炸的《浩劫之後》（*The Day After*）、病毒肆虐的《危機總動員》、火警慘案的《火燒摩天樓》（*Towering Inferno*），還是氣候異常的《明天過後》（*The Day After Tomorrow*），都是如此。這些電影還有一個更廣為人知的名字是「災難片」，片中的災難通常都大到地球將要毀滅，人類只能利用僅存的時間四處逃難。

一九九八年其實推出了兩部彗星災難片，一部是《世界末日》，另一部就是《彗星撞地球》。導演米米・利達（Mimi Leder）試圖透過本片探討「末日」到底是怎樣的景象，然而彗星直到第三幕才姍姍來遲，正是犯了我所謂的「冰河來了」的毛病，讓危機變得一點急迫感都沒有！這也說明了如果你想要跳脫類型故事的慣用結構，就無疑是在冒險，以本片的狀況來說，編劇得想辦法填補彗星登場前的劇情，但是他們該怎麼做？我們就來看看布魯斯・洛賓（Bruce Joel Rubin）和麥可・托爾金（Michael Tolkin）這兩位厲害的編劇是怎麼做的。

「小人物遇上大麻煩」分類：災難麻煩

同類型電影：《火燒摩天樓》、《海神號》（*The Poseidon Adventure*）、《大地震》（*Earthquake*）、《隕石浩劫》（*Meteor*）、《浩劫之後》、《火山爆發》（*Volcano*）、《天崩地裂》（*Dante's Peak*）、《危機總動員》、《明天過後》、《世界末日》

《彗星撞地球》架構表

開場畫面：好幾台天文望遠鏡正對著星空，少年里奧（伊利亞·伍德飾演）和同伴莎拉興奮地竊竊私語。里奧認為自己可能發現了一顆新的彗星，於是他拍下照片並交由專業單位鑑定。

布局：一名天文學家收到照片進行分析，發現這顆彗星正朝地球直撲而來，於是急忙想向政府當局報告，卻在車禍中喪生。接著銀幕上出現一行字幕，告訴我們時間來到一年後，女主角珍妮（蒂雅·李歐妮〔Téa Leoni〕飾演）是名野心勃勃的記者，希望有天能坐上主播台，但是主管貝絲一直不讓她如願。就在這個「不改變就等死」的階段，珍妮和母親碰了面，並談及父親即將再婚一事。珍妮回到辦公室後，得知財政部長剛因為「艾莉」而引咎辭職。

觸發事件：珍妮原以為這背後涉及到性醜聞，於是持續追蹤這條新聞。可是她猜錯了，當財政部長被問到「艾莉」是誰的時候，只回答「這是史上最大的新聞」。

主題陳述：電影的第十四分鐘，財政部長說：「其他的事情都不重要，我現在只想和家人一起好好生活，妳能理解嗎？」這句話間接點出了本片的主題：什麼才是生命中最重要的事？我們應該過怎樣的生活？

天人交戰：「艾莉」到底是什麼？電影到了第十六分鐘，聯邦調查局的探員突然出現，帶珍妮去和總統會面。總統請她先把新聞暫時壓下，因為兩天後政府將召開記者會說明；如果珍妮肯配合，他們還可以安排她坐在前面的貴賓席。珍妮雖然同意總統的條件，但還是不明白發生了什麼事。就在電影的第二十分鐘，她從網路資料得知「艾莉」其實是指「物種滅絕事件」（Extinct Level Event，簡稱 E.L.E）。珍妮在震驚之餘，和父親與他的新妻子見了面，過程中珍妮的態度差到不行。

第二幕開始：珍妮在白宮的記者會上順利坐進「搖滾區」，總算向主管扳回一城。接著總統公開表示，有一顆彗星即將撞上地球，台下一片譁然，但他馬上宣布政府已經想好對策，於是在電影的第二十九分鐘──

副線：總統表示會派一群受過特殊訓練的太空人，由著名的前太空人坦納領軍，登上彌賽亞號前去引爆彗星。在電影的第三十三分鐘，電視機前的少年里奧意識到這正是他發現的那顆彗星。

玩樂時光：你可能會覺得很扯，這麼嚴肅的災難片竟然還有「玩樂時光」？沒錯，就是這樣。里奧登上了頭條新聞，成為媒體寵兒，引來一群愛慕他的粉絲，但是在他心裡始終只有莎拉。而在彌賽亞號發射的那天，珍妮總算坐上主播台，負責報導這次的任務。彌賽亞號雖然成功在彗星上裝設核彈並引爆，卻在氣流的衝擊下損失了一名成員。

中間點：不過，核彈只將彗星炸成大小兩塊，沒能阻止它繼續向地球飛來，彌賽亞號也和指揮總部失去聯繫。當電影演滿一小時，總統只能向大眾宣布任務失敗。這樣的發展並不意外，主線和副線劇情也在此交會。美國政府早就準備好 B 計畫，他們建造了一個像「諾亞方舟」的避難所，但由於只能容納一百萬人，除了部分傑出人士以外，剩餘的名額皆採用抽籤決定，而且直接排除五十歲以上的民眾。剩下的人就只能等死了。消息一出，劇情衝突立即升高。

反派的逆襲：社會陷入極大的恐慌。珍妮和里奧因為名氣而雀屏中選，但是他們最多只能帶直系親屬進入避難所。同一時間，遠在外太空的彌賽亞號成員正在爭執下一步該怎麼辦。珍妮在電視台報導目前混亂的局面，她雖然達成了心願，卻一點也開心不起來。這時政府宣布戒嚴，並派遣軍隊在「方舟」外戒備。（我必須要說，這個段落的節奏實在太慢，這也是「反派的逆襲」非常難寫的原因。）里奧決定跟莎拉結婚，這樣才能帶她們全家一起進入「方舟」。但是當接駁車抵達時，里奧卻發現名單上並沒有莎拉的父母和妹妹，於是莎拉決定留下來陪伴家人，而里奧只能和自己的父母先行上車。

一敗塗地：里奧失去了生命中的最愛，珍妮的母親也自殺身亡，「死亡氣息」無所不在。而且現在不只是地球快完蛋了，彌賽亞號上的成員也孤立無援。

黎明前最深的黑暗：珍妮茫然地坐在大雨中，父親開車過來接她。原來父親的新妻子拋下他，陪自己的母親去了。父女倆都只剩孤身一人，珍妮對父親說：「我覺得自己像個孤兒。」

第三幕開始：里奧和父母抵達「方舟」，但他決定回去找莎拉。政府最後決定再向彗星發射一次飛彈，希望卻還是落空。總統透過電視預告，小彗星會先墜落在大西洋，引發的海嘯將吞沒美國東岸的城市，等到大彗星也撞上地球，地面上將無人倖存。然而這時候彌賽亞號上的太空人想出了最後的方法，他們願意犧牲自己讓太空船撞向彗星，引爆剩下的核彈，主線和副線又再次交會。

大結局：太空船準備執行自殺式任務，這是我們期待已久的悲壯場面！另一方面，里奧借了一輛時髦的摩托車去找莎拉；珍妮也有所成長，主動把自己進入「方舟」的名額讓給了主管和她的女兒，決定陪父親一起面對末日的降臨。里奧找到莎拉一家人，在她父母的堅持下，帶著莎拉和她襁褓中的妹妹趕往高地避難，因為海嘯已經要過來了。正當彌賽亞號全力衝向大彗星的時候，滔天巨浪吞噬了珍妮和她父親以及所有身處低地的民眾。不過彌賽亞號的成員並沒有白白犧牲，他們成功摧毀大彗星，地球得救了，萬歲！

結尾畫面：總統在重建中的白宮前面召開記者會，帶領全民一起祈禱：「讓我們重新開始。」

《顫慄汪洋 22 小時》（2004）

我們可以用「《厄夜叢林》（The Blair Witch Project）遇上《大白鯊》」來簡介這部優秀的獨立電影。本片由克里斯‧肯狄斯（Chris Kentis）自編自導，採用了與《厄夜叢林》相同的手法，許多鏡頭都是以手提攝影機拍攝而成。劇情講述一對三十來歲的夫妻跟著潛水團出海，卻因為脫隊沒能一起搭船離開，於是兩人就在海上漂流，還引來鯊魚攻擊，深陷於「大自然麻煩」之中。

有趣的是，這部理應很「自由」的獨立電影在架構上卻和我的架構表不謀而合，證明了不管有意無意，一個讓人滿意的故事絕對有一套完整的架構。片中的「玩樂時光」、「一敗塗地」和「黎明前最深的黑暗」都非常精采，但是最扣人心弦的莫過於近距離拍攝鯊魚的鏡頭，以及那種赤裸裸、知道自己必死無疑的恐懼。

本片最成功的地方在於慢慢帶我們瞭解男女主角之間的問題。我們可以知道，這對夫妻的關係相當疏離，因此在面對劫難時，他們會不停地自怨自艾，甚至還起了爭執。

「小人物遇上大麻煩」分類：大自然麻煩

同類型電影：《鳳凰號》、《飛躍人生》（Champions）、《羅倫佐的油》、《勢不兩立》、《我們要活著回去》、《阿波羅 13 號》（Apollo 13）、《龍

捲風》(*Twister*)、《六天七夜》(*Six Days, Seven Nights*)、《超越巔峰》(*Into Thin Air: Death on Everest*)、《天搖地動》

《顫慄汪洋 22 小時》架構表

開場畫面：海面看起來平靜寬廣，但隱約透露出一股不祥的氣氛。男主角丹尼爾（丹尼爾・崔維斯〔Daniel Travis〕飾演）一邊收拾行李準備出國度假，一邊不忘透過電話交代公事，女主角蘇珊（布蘭琪・朗恩〔Blanchard Ryan〕飾演）也同樣在講電話。

主題陳述：出發前，蘇珊的公務手機又響了，兩個人都嘆了一口氣，丹尼爾說：「我們是要去度假的。」雙方都忙於事業，因此希望透過出國度假增進感情。

布局：這對夫妻之間的氣氛有一點彆扭，看不出來他們的感情到底好不好。隨著喧囂的生活慢慢遠離，他們逐漸放鬆心情，等到了墨西哥，他們便跟著其他遊客一起逛市集買東西，搶著和塑膠鯊魚拍紀念照，努力「休息」。不過這些都沒有用，他們還是很厭倦彼此，覺得無聊透了。就在潛水活動的前一晚，丹尼爾本想跟蘇珊親熱一下，但卻被她拒絕，而後兩人之間的互動還是沒有改善。這是「不改變就等死」的一刻，可惜兩位當事人渾然不覺。

觸發事件：他們登上遊艇，跟著其他遊客一起下水，完全不知道什麼樣的命運正等在前面。

天人交戰：「大家不用擔心會有鯊魚。」船主的話是這麼說，但真的是這樣嗎？一名男子粗魯地打斷船主的安全提醒，說他忘了帶潛水面鏡，就是這位仁兄害到了丹尼爾和蘇珊。

第二幕開始：夫妻倆跟著其他人一起下水，卻逐漸脫了隊。那位粗魯的男子借到面鏡後又拉著別人下水，後來害工作人員算錯人數，以為大家都上了船，遊艇就這樣開回去了。丹尼爾和蘇珊一浮出海面就發現麻煩大了，他們毫無預警地踏入了「反命題」的世界，既沒有手機，也沒有任何便捷的通訊方式，周遭更是一個人都沒有。更慘的是，他們在旅行團中的存在感很低，所以根本沒有人發現他們不見了。

副線：電影的第三十一分鐘，第一隻鯊魚出現，現在麻煩真的大了！不過本片的副線著重於處理這對夫妻的孤立狀態，他們不僅在旅行團中獨來獨往，在平常生活中也習慣各做各的事情。

玩樂時光：他們在海面上載浮載沉，眼看鯊魚不斷出現又消失，只能努力維持士氣。他們不停回憶在電視和電影中看過的求生技能，希望能尋得「暴風雨中的寧靜」。不過現實是殘酷的，他們不僅被水母群刺得遍體鱗傷，每一道海浪也都讓他們驚恐萬分。這就是本片「對前提的承諾」，也是所謂的「樂趣」所在。我們現在對後續

的發展仍毫無概念，只看到過了幾個小時，體力透支的蘇珊想小睡
一下。

中間點：蘇珊醒來發現丹尼爾不見了，原來剛剛兩個人都睡著了。
他們哭叫著對方的名字，並且賣力游回彼此身邊，主線和副線劇情
在此交會。蘇珊發現自己在睡著的時候被咬了，衝突開始升高；丹
尼爾潛入水中檢查她的傷勢，證實她真的被鯊魚攻擊了。

反派的逆襲：蘇珊不停地流血，鯊魚正式展開攻擊只是早晚的事。
這對夫妻一連串驚慌失措的反應讓人非常入戲。蘇珊說：「我不知
道是看到鯊魚比較糟，還是看不到比較糟。」不過等到丹尼爾潛入
水中看到鯊魚群時，我們就知道答案了。原本相依為命的兩人開始
起了紛爭，丹尼爾將怒氣全發洩在蘇珊身上：「妳不是說要看海景
嗎？現在滿意了沒？」蘇珊也以臭臉回嗆他發洩夠了沒；丹尼爾還
很後悔昨天沒做到愛，這場爭吵徹底展現出他們有多絕望。雖然
本片的重點是對抗鯊魚，但是對怨偶的描寫簡直堪比《靈慾春宵》
（*Who's Afraid of Virginia Woolf?*）。

一敗塗地：在上空盤旋的海鳥暗示著他們時間不多了，但他們仍不
放棄最後一絲希望。兩人幸運地看到一個可以攀附的海上浮標，還
在潛水包裡找到一點食物，眼見即將出現轉機，鯊魚卻突然攻擊丹
尼爾，導致他血流不止。

黎明前最深的黑暗：黑夜降臨，他們知道自己在劫難逃。暴風雨

中，一道道閃電畫過天空，他們四周全是鯊魚，牠們不斷地攻擊丹尼爾。

第三幕開始：隔天早上，船主終於發現丹尼爾和蘇珊沒有一起回來，於是展開救援行動。常見的套路是這對夫妻雙雙獲救，並從中學到教訓，但是本片並沒有這樣做。鏡頭回到海上，蘇珊原本還抓著丹尼爾的手不放，最終選擇鬆手讓他的屍體落入鯊魚口中。在這裡，主線和副線的劇情又交會了。

大結局：蘇珊認為自己不可能獲救，她放棄了。在電影最高潮的一幕，我們心痛地看著她脫去潛水裝備，任由海水淹沒，結束了這一切。

結尾畫面：漁船捕獲一條鯊魚，並在牠的肚子裡發現這對夫妻的照相機，但裡面當然不會留有任何美好的回憶。

5. 成長儀式

每次聽到有人說身邊的親朋好友「最近遇到一些事情」，我們就大概可以理解他們的意思。不管是經歷了中年危機、青春期叛逆、至親死亡、離婚，還是其他事情，我們都知道當事人正處於人生低潮。而且不管我們這些外人再怎麼七嘴八舌地提供意見，對方還是得靠自己去學到寶貴的一課，才能從谷底爬出來。

「成長儀式」是老祖宗最不喜歡的故事類型，因此流傳下來的神話和傳奇都很少。儘管「人生經歷轉變」是再尋常不過的道理，但我們一直要等到佛洛伊德的理論崛起，才開始廣泛討論這類話題。在過去，「成長儀式」經常隱藏在其他類型的故事裡，例如踏上旅途的騎士必須從兩條看似不合常理的道路中做出選擇，就是「成長儀式」的一種變形。聖經中約伯的故事也屬於「成長儀式」，約伯接受來自上帝的信仰考驗，其中包括許多人生的劇變，但他最終全部熬了過來。我們雖然不是聖經裡的人物，卻能對約伯的遭遇感同身受，因為我們也曾處於人生的谷底，揣測悲慘的日子到底何時才能結束。

世界各地的文化都有自己的「成長儀式」故事，因為所有人都會經歷青春年少到年老體衰的過程，人生中也有各自的難關要度過。無論是故事中的主角，還是現實中的我們，唯有坦率擁抱最真實的自

我，才能結束痛苦和折磨，這也是所有「成長儀式」的故事要傳達給我們的重點。

由布萊克・愛德華茲（Blake Edwards）執導、杜德利・摩爾（Dudley Moore）主演的《十全十美》（10），講述一個年過四十的男主角以為追求年輕辣妹就可以順利度過中年危機，在類別上屬於「中年成長儀式」。如果故事像《克拉瑪對克拉瑪》（Kramer vs. Kramer）一樣牽涉到離婚、離家出走或是監護權官司，就屬於「分居成長儀式」；大家還可以參考喜劇版的《玫瑰戰爭》（The War of the Roses）和《同床異夢》（The Break-up）。在以上幾部電影中，日常生活只不過出現了一點小變化，主角就得重新學習應對之道。

在「青春成長儀式」的電影中，進入青春期的主角必須面對「轉大人」的挑戰；《少女十五十六時》（Sixteen Candles）、《美國派》（American Pie）和《拿破崙炸藥》（Napoleon Dynamite）都是典型的例子。「成癮成長儀式」則是探討酗酒、嗑藥為主角帶來的痛苦折磨；經典老片包括了《失去的週末》（The Lost Weekend）和《相見時難別亦難》（Days Of Wine And Roses），近年新片則有《義勇先鋒》（Clean and Sober）、《當男人愛上女人》（When a Man Loves a Woman）和珊卓・布拉克（Sandra Bullock）主演的《28 天》（28 Days）。「死亡成長儀式」的主角則面臨死亡的威脅，甚至必須和死神搏鬥。此外，就我個人所知，《爵士春秋》（All That Jazz）是這個類型中唯一的音樂劇。

在這些電影的一開始，主角會耽溺於痛苦之中，看起來像是在自憐

自艾，但這個手法能有效讓觀眾對主角感同身受。當《義勇先鋒》的男主角米高‧基頓（Michael Keaton）又跑去喝酒嗑藥，我們都會有一股衝動想對他大喊：「堅持下去！」我們需要等到對他的狀況有進一步瞭解，才比較能接受他這樣的行為。儘管這類悲劇都是很好著墨的題材，但是你一定要讓主角能引起觀眾的共鳴，否則觀眾就沒有理由幫劇中人加油打氣；說穿了，這一切不過是主角小小的個人煩惱而已。

「成長儀式」同樣也有三大必備元素：(1) **人生困境**、(2) **錯誤的解決之道**、(3) **坦然接受問題**。

就讓我們來一探究竟。

「人生困境」是「成長儀式」的先決條件，也是電影海報的設計重點。如果你去問正在寫這類故事的編劇「這部片在講什麼」，答案十有八九會是「毒癮」、「青春期煩惱」或是「中年男子的恐慌」等各種問題。你在做劇本提案的時候，一定要把「困境」表達得足夠引人注意；特別是，如果主角解決問題的方法很反諷、很有衝突張力，你更應該要把它強調出來。

人生困境通常難以靠任何實際行動來解決。《凡夫俗子》的男主角提摩西‧赫頓（Timothy Hutton）因為對大哥的死感到愧疚，在故事一開始就自殺未遂，但除此之外他還能怎麼辦？赫頓想要讓生活回到正軌，擺脫心靈上的枷鎖，可是那並不容易。電影中他一直謊稱自

己「很好」，也因此踏上了一段成長之旅。現實中有很多互助團體都會這樣教導：「就算情況不如預期，你也還是要堅持下去。」不過主角永遠要繞上一大圈才會明白這麼簡單的答案，這也是「成長儀式」電影引人入勝之處。

主角一旦意識到問題，就會慌亂地尋求可能的解決之道，但往往會做出錯誤的決定。《克拉瑪對克拉瑪》的男主角達斯汀‧霍夫曼（Dustin Hoffman）就是如此，面對妻子離家出走，他一方面努力兼顧家庭和事業，一方面希望能趕快找到新女友，這樣就不需要獨自照顧家庭。可惜他搞錯了方向，「孤身一人」才是他必須要學到的教訓，因為出問題的並不是妻子，而是他自己。霍夫曼必須從錯誤中學習，在他體悟到這點之前不可能走出困境。

在電影中段通常會演繹一下「錯誤的解決之道」看起來有多美好，但事實上只是在拖延主角去面對他應該正視的問題。例如珊卓‧布拉克在《28 天》中，以為在勒戒所談一場戀愛就可以解決一切，真是大錯特錯；赫頓在《凡夫俗子》中也有同樣的反應，以為乖乖當個好兒子，繼續留在游泳校隊並談一場戀愛就能撫平內心傷痛。錯！錯！錯！我們可憐的主角老是在泥淖中打滾，愈陷愈深，但觀眾就是喜歡看這些，因為逃避痛苦是人類天性，大家都能體會主角的難處。不過，只有正視問題才能解決一切。

由於主角都有逃避問題的傾向，所以編劇常得想辦法強迫主角去接受真正的解決方式。這個過程雖然痛苦，但主角在心裡其實也能隱

約察覺，需要改變的不是外在世界，而是他自己。銀幕前的觀眾早就明白這一點，可惜主角之前就是想不通，而當他終於能夠誠實面對自我的那一刻，正是我所說的「坦然接受問題」。這樣的體悟也讓主角理解，人生會因為克服這些痛苦的經歷而更加精采。

你如果很想展現一下自己的編劇才華，不如考慮寫一個「成長儀式」的故事，只要劇本夠匠心獨具，就能成為你的招牌。不過要寫出有新意的角色並不容易，更別提劇情還得在悲情和幽默之間取得平衡。如果你能不受其他人的評論左右，成功端出水準以上的佳作，你的故事就會是一個超完美的「成長儀式」，你也可以當之無愧地接受眾人讚美！而你要做的第一步，就是面對一項嚴酷的考驗：動筆完成一百一十頁的劇本。

「成長儀式」類型檢驗表

如果你的劇本具有以下必備元素（你自己搞不好就有過類似經驗），
趕快把手帕準備好，因為你快要苦盡甘來了：

1. **人生困境**：一個普世皆知的人生歷程，不管是青春
 期、中年危機或死亡都可以。
2. **錯誤的解決之道**：通常只是主角自我感覺良好的逃避
 方式，與正視問題無關。
3. **坦然接受問題**：主角終於接受痛苦的真相，瞭解到需
 要改變的是自己。

在接下來的架構分析中，我們會看到各種「成長儀式」的類型電
影，劇中主角也都有幸福快樂的結局。

《十全十美》（1979）

讓人痛苦的成長過程也可以拍得很逗趣嗎？當然可以！由布萊克・愛德華茲執導的《十全十美》就是如此，而且這部片還讓男主角杜德利・摩爾一炮而紅。本片混雜了笑鬧劇和悲劇的特質，兩場床戲都採用了法國作曲家拉威爾的名作《波麗露》（*Boléro*）。當年電影上映後，杜德利曾經在脫口秀節目中取笑這個配樂，他抱怨《波麗露》從頭到尾只有漸強的變化，即使床戲演到高潮處，節拍速度還是沒有改變，跟動作配合不起來。

搞笑歸搞笑，本片卻點出了中年危機的殘酷現實，任何人想寫「中年成長儀式」的劇本都絕對不能錯過這一部經典作品。杜德利飾演年過四十的作曲家喬治，他先是氣走了交往多年的女友茱莉・安德魯絲（Julie Andrews），然後又跑去參加鄰居舉辦的聲色派對，更加深了和女友之間的誤會。與此同時，喬治和多年的工作搭檔正努力一起創作新歌。這位夥伴同樣面臨了中年危機，但他卻是從年輕小男友的身上尋求慰藉，讓喬治誤以為「性」就是唯一的解決之道，然後就遇見了波・德瑞克（Bo Derek）飾演的珍妮。（想當年，波・德瑞克是以身穿棕色泳衣、滿頭玉米辮的造型奠定了時尚性感偶像的地位。）珍妮的出現證明人生處處有希望，但喬治終將瞭解到，擁有一個「十全十美」的情人並無法讓自己免於衰老，唯有坦然接受現實才是王道。

「成長儀式」分類：中年成長儀式

同類型電影：《第二生命》（*Seconds*）、《拯救老虎》（*Save the Tiger*）、《頑皮老爸》（*That's Life!*）、《氣象人》（*The Weather Man*）、《軍火之王》（*Lord Of War*）、《好日子》（*On a Clear Day*）、《愛你愛到快抓狂》（*The Upside of Anger*）、《愛情，不用翻譯》（*Lost In Translation*）、《勇敢說愛》（*Living Out Loud*）、《老婆我愛劈腿》（*I Think I Love My Wife*）

《十全十美》架構表

開場畫面：今天是作曲家喬治（杜德利・摩爾飾演）四十二歲的驚喜生日派對。女友小莎（茱莉・安德魯絲飾演）努力幫他化妝掩去歲月痕跡，但不甚成功，讓喬治大感鬱悶。

主題陳述：喬治多年的音樂夥伴修伊（羅伯特・韋伯〔Robert Webber〕飾演）告訴他：「年過四十以後就只能補、補、補了。」此話當真？還有這到底是什麼意思？

布局：某天喬治到修伊家寫歌，發現修伊儘管已經老大不小，卻交了一個年輕健壯的小男友；兩人的交往顯然不可能一帆風順。喬治稍晚開著自己的黃色勞斯萊斯回家，車牌號碼 ASCAP 是「美國作曲者、作詞者與發行商協會」的縮寫，算是向自己的職業致敬。喬

治一路上和年輕正妹眉來眼去，但是也感受到一股中年男子的苦悶，正當他意識到「不改變就等死」的時候——

觸發事件：他看到了十全十美的夢中情人珍妮（波·德瑞克飾演）。珍妮一身白紗，坐在賓士車的後座對喬治露出燦爛的笑容，她正要前往婚禮現場。

天人交戰：喬治到底該不該追求珍妮？他做出了錯誤的選擇，於是麻煩接踵而至。他一路尾隨著賓士車來到教堂，不小心撞到一輛警車，警察隨後發現他的駕照已經過期，於是將他的車子拖吊。接著喬治溜進教堂觀禮，偏偏卻被蜜蜂叮到鼻子，起了嚴重的過敏反應，搞得婚禮現場雞飛狗跳，最後才灰頭土臉地離開。回家後，喬治向小莎隱瞞自己的行蹤，滿懷心事地用望遠鏡偷窺對面的鄰居。這位鄰居同樣是中年男子，卻老是在家裡跟一票年輕辣妹上演活春宮。對方的陽台上也有一架望遠鏡，可惜喬治家實在沒什麼好看。小莎主動提議兩人不如親熱一下，希望能讓喬治轉換心情，卻被他禮貌地拒絕（這樣的對話在當今的電影裡已經找不到了）。隔天喬治跑去找心理醫生，醫生說喬治並不是真的愛上珍妮，只是被她處女般的純真所吸引而已（對，就是這樣）。

第二幕開始：喬治決定對珍妮展開追求。他去教堂找主持婚禮的牧師問話，就此踏入了第二幕「反命題」的世界並將受到懲罰。為了討牧師歡心，喬治必須假意附和牧師是個厲害的作曲家。

副線：說到寫歌，喬治手上還有工作要完成。他必須要借助修伊的幫忙，偏偏修伊和小男友正鬧得不愉快。光靠「補、補、補」真的可以解決所有中年危機的問題嗎，還是他必須要做出改變才行？之後修伊會向喬治和小莎提出不少真知灼見，引導他們走出感情風波。

玩樂時光：喬治得知珍妮的父親是牙醫，於是便預約看診，卻哀傷地發現自己竟然有六顆蛀牙，果真是歲月不饒人！補牙的工程非常浩大，喬治還領了止痛藥回家吃，但是他從珍妮父親口中打探到的資訊不多，只知道珍妮和丈夫去墨西哥度蜜月了。回到家裡，小莎來電，不過喬治痛得口齒不清，讓她誤以為是竊賊接的電話，於是報警處理。等小莎趕到喬治家，竟然發現他跑去對面的鄰居家狂歡，嗨到整個人光著屁股跑來跑去。喬治尷尬無比，恨不得找個洞鑽進去，但是他無處可去，只好打電話給心理醫生和旅行社，然後便踏上了前往墨西哥的旅程。

中間點：儘管有可能失去小莎，喬治還是想找到珍妮一親芳澤，本片的衝突在此開始升高。喬治入住了當地的度假村，這座度假村將為這個中年人的改變提供一個超現實的舞台。雖然吃了止痛藥，但喬治的身體還是不太舒服，同時也必須加緊完成手上的編曲工作。

反派的逆襲：喬治接二連三地面對到青春不再的事實。他在當地酒吧認識了洛杉磯來的酒保，兩人一起回味經典老歌。稍晚，睡不著的喬治遇見一名女子瑪麗，兩人曾經在一年前的派對上見過，但是

他忘記了。喬治讓她上車，本來兩人都有意來個一夜情，他卻臨陣退縮。現在度假村對喬治來說不再是天堂，他被迫要面對自己的人生。珍妮則是跟身陷中年憂鬱的喬治相反，她正和新婚丈夫大肆享受青春的美好時光。

一敗塗地：即便如此，喬治還是無法停止追求珍妮。隔天早上，他打著赤腳痛苦地走在滾燙的沙灘上，不過他終於看到珍妮了。他幻想自己像年輕時看過的電影情節一樣，向夢中情人跑去。後來珍妮的丈夫差點被海浪捲走，喬治英勇地救了他，阻止「死亡氣息」成真，並成為大英雄。

黎明前最深的黑暗：在修伊的通知下，小莎從電視上看到喬治英勇救人的報導。同一時間，喬治在度假村唱起了剛譜寫好的曲子，酒保和瑪麗都在場，主線和副線的劇情在此交會。這首歌雖然「老派」，卻有著動人的旋律，顯然最近這一連串中年危機讓喬治對人生有更深的體悟。修伊則是和小男友分手了，這似乎也在預言喬治和小莎可能走向相同的道路。

第三幕開始：眼見珍妮的丈夫人在醫院，喬治開口邀她共進晚餐，達成願望的這一刻終於來了！

大結局：晚餐結束，珍妮帶著喬治回到她的房間共度春宵，珍妮大膽開放的新潮作風讓喬治非常驚訝。珍妮還告訴喬治，拉威爾的《波麗露》是最適合做愛的音樂，兩人抽過大麻後便上了床。然而

喬治現在瞭解到，不論是「性」還是珍妮，兩者都不是解決問題的
答案。

結尾畫面：喬治回到洛杉磯，將自己在這段期間學到的新東西和過
去的經驗做結合，進入了「綜合命題」的新世界。他和小莎在《波
麗露》的樂聲中做愛，中年危機總算結束了。

《克拉瑪對克拉瑪》（1979）

提到本片，我們就會想到做法式吐司早餐的那一幕。我也是因此才注意到《克拉瑪對克拉瑪》的影響力不容小覷。片中達斯汀‧霍夫曼和賈斯汀‧亨利（Justin Henry）飾演的父子檔做法式吐司時，裝在咖啡杯裡的蛋汁滿是蛋殼，顯示出這位爸爸並不擅長家務。不過當梅莉‧史翠普飾演的妻子選擇在丈夫「人生中最美好的五天之一」離開他的時候，怎麼做早餐就成了小問題，因為他即將經歷痛苦的「分居成長儀式」。

本片改編自艾瑞‧葛曼（Avery Corman）的同名小說，身兼導演和編劇的羅伯‧班頓（Robert Benton）將重點擺在人生中宛如晴天霹靂的意外打擊上。片中霍夫曼就是從幸福的一家之主，轉眼間變成一個單親爸爸。

在單親生活的一開始，他並沒有意識到自己的缺點，然而生活中種種不便之處讓他有所反省，霍夫曼也因此從一個自我中心、成天只想著往上爬的工作狂，搖身一變成為一個懂得關懷、體貼別人的人。到了電影最後，自製法式吐司還成了他的拿手絕活。妻子的離開促成霍夫曼的成長，而這樣的正向改變也是所有「成長儀式」電影所要探討的主題。

「成長儀式」分類： 分居成長儀式

同類型電影：《美國式離婚》（*Divorce American Style*）、《奇妙的愛情》（*Blume in Love*）、《不結婚的女人》（*An Unmarried Woman*）、《四個好色的女人》（*Modern Romance*）、《玫瑰戰爭》、《同床異夢》、《大老婆俱樂部》（*The First Wives Club*）、《愛在分別時》（*Bye Bye Love*）、《親親小媽》（*Stepmom*）、《回首來時路》（*Dinner with Friends*）

《克拉瑪對克拉瑪》架構表

開場畫面： 這是一戶紐約市的中產階級家庭，他們看起來幸福美滿，但真是如此嗎？喬安娜（梅莉‧史翠普飾演）一邊哄著兒子比利（賈斯汀‧亨利飾演）睡覺，一邊露出滿懷心事的模樣。

布局： 泰德‧克拉瑪（達斯汀‧霍夫曼飾演）這天又加班了，老闆把公司的大客戶交給他處理，讓他高興得不得了；此時喬安娜卻在家中默默整理行李。兩相對照之下，我們知道這對夫妻接下來會產生衝突，而且理由大家心知肚明，再尋常不過。

觸發事件： 泰德興奮地回家宣布工作上的好消息，喬安娜卻只是冷淡地表示自己要離開，認為家裡沒有她會比較好。泰德試著勸阻，但是她頭也不回地走了。

主題陳述： 電影才到第九分鐘，喬安娜就離家出走。泰德向鄰居瑪

格麗特抱怨,並質問:「妳瞭解喬安娜對我做了什麼嗎?」瑪格麗特不動聲色地回應:「她破壞了你生命中最美好的五天之一。」這句話非常犀利地指出問題的癥結,泰德也將逐漸學到教訓,瞭解「愛」是把他人的需求擺在第一位。

天人交戰:喬安娜真的走了嗎?電影的第十二分鐘,小比利醒來吵著要找媽媽。泰德手忙腳亂地幫兒子做早餐,卻根本做不出「有媽媽味道」的法式吐司。等到了公司,他不小心告訴老闆妻子離家出走的事,引起老闆的顧慮,打算重新考慮是否還要把大客戶交給他,泰德連忙掛保證要老闆放心。電影的第二十二分鐘,泰德收到喬安娜的來信,說她絕對不會回家。

第二幕開始:泰德一口氣清掉家裡所有和喬安娜有關的東西,一副沒在怕的樣子,電影也進入了第二幕「反命題」的世界。他這時還不瞭解生活將會有怎樣天翻地覆的改變,不過我們已經看到他為了照顧比利而減少工作時間。

副線:副線故事講的是泰德和比利之間的親情,泰德從中學會不再自私,願意多替他人著想。瑪格麗特也從旁協助泰德照顧比利,並且分享自己離婚的經驗,讓泰德理解喬安娜為什麼會離家。

玩樂時光:家裡少了女主人讓父子倆亂了手腳。比利一開始因為想媽媽而對泰德很冷淡,他認為都是爸爸的錯,還刻意搗蛋來考驗爸爸的耐性。幸好他們的生活還是慢慢回到正軌,父子倆在餐桌上看

書時，兩人原本都很沉默，後來才開始有說有笑。然而，泰德三不
五時會面臨突如其來的考驗，他偶爾會因為工作繁忙而來不及準時
接比利回家，或是得找出好方法來安撫鬧彆扭的比利。後來泰德想
找個女友來照顧比利，於是和一位女同事交往，沒想到他第一次帶
對方回家過夜，就讓比利意外撞見裸體的女同事。這個情節也暗示
了：這是一個錯誤的解決之道。

中間點：父子倆的生活漸入佳境，彼此的關係也更加親密，泰德
還教比利騎腳踏車，一切都很美好，就連比利摔傷進醫院都圓滿收
場，但這只是「勝利的假象」。瑪格麗特也稱讚泰德把比利照顧得
很好，主線和副線故事在此交會。不過我們都知道，接下來一定會
出大問題。果然就在電影的第五十二分鐘，喬安娜來電，說她想跟
泰德談談。泰德本以為妻子打算回來，於是約她在咖啡廳碰面，沒
想到喬安娜丟出了一顆震撼彈，她想要爭取兒子的撫養權，衝突立
即升高！

反派的逆襲：我們終於進入了「克拉瑪對克拉瑪」的情節。泰德的
律師告訴他勝算不大，同一時間他還被老闆開除，這真的是超級悲
慘的一刻，也是同類型電影中最優秀的「反派的逆襲」橋段。現在
泰德只剩下比利，他說什麼都不能失去兒子，於是努力想在聖誕節
前找到一份工作，為此他甚至願意領較低的薪水。最後泰德總算如
願找到新雇主，獲得一份差事。

一敗塗地：泰德準備出庭打官司，但是他得知喬安娜依法有權探視

比利，為此感到不安。他會同時失去妻子和兒子，落得比電影一開始的處境還要慘嗎？

黎明前最深的黑暗：電影的第七十一分鐘，在中央公園裡，泰德鬆開手讓比利衝向喬安娜的懷抱。

第三幕開始：電影的第七十二分鐘，雙方正式對簿公堂，場面並不好看。我們得知喬安娜結交了新男友，瑪格麗特則出面為泰德作證，主線與副線劇情再次交會。

大結局：終於輪到泰德發言，他雖然嘴上說自己要爭取「男人的權利」，但講出來的全是他在副線故事裡學到的教訓，他說：「我不是一個完美的爸爸，但是為了兒子我很努力。我們一起建立新生活。」儘管這番發言非常感人，撫養權還是判給了喬安娜。離別當天，父子倆再一次做了法式吐司當早餐，如今他們已經駕輕就熟。

結尾畫面：喬安娜前來接兒子，但讓泰德驚訝的是，她願意讓比利留下來。整部片從開始到結束，我們清楚看到克拉瑪一家人的轉變，尤其是泰德，他學會如何關心別人，也瞭解到「家庭」的真諦。

《凡夫俗子》（1980）

《凡夫俗子》巧妙運用劇情引導觀眾的情緒，當我們看到男主角康瑞德終於毫無保留地向心理醫生吐露內心的傷痛時，心裡也跟著鬆了一口氣。本片便是透過如此動人的劇情高潮，講述了一個強而有力的「死亡成長儀式」故事。

我每次看這部電影都會不顧形象地哭成淚人兒。

《凡夫俗子》由導演勞勃‧瑞福改編自茱蒂‧葛絲特（Judith Guest）的同名暢銷小說。故事一開始，我們看到一個幸福美滿的中產階級家庭，一家人似乎已經從某種傷痛中走出來。然而在溫馨的氛圍之下，始終潛藏著一個急需解開的心結，只是母親一直逃避現實，讓這個家庭逐漸分崩離析。

由於大兒子在划船意外中喪生，原本快樂和諧的家庭生活一夕之間變了調。對於倖存的小兒子康瑞德來說，他若想要擺脫內心的陰影，就必須接受「母親偏愛大哥」這個殘酷的真相。康瑞德只有在坦然承認這點之後，才有可能放下罪惡感，原諒自己。在他康復的過程中，他的父母親也會被迫正視這個事實，進而引發家庭革命。我超級崇拜的編劇艾文‧沙吉（Alvin Sargent）更是以本片拿下了第五十三屆的奧斯卡最佳改編劇本獎，完全是實至名歸。在所有「成長儀式」的類型電影中，沒有比《凡夫俗子》更深刻動人的例子。

「成長儀式」分類：死亡成長儀式

同類型電影：《爵士春秋》、《情深到來生》（*My Life*）、《伴你一生》（*Dying Young*）、《心靈病房》（*Wit*）、《意外的春天》（*The Sweet Hereafter*）、《我辦事，你放心》（*You Can Count on Me*）、《悲憐上帝的小女兒》（*Ponette*）、《再生之旅》（*The Doctor*）、《意外的旅客》（*The Accidental Tourist*）、《親情無價》（*One True Thing*）

《凡夫俗子》架構表

開場畫面：這是個漂亮的社區，地上滿是秋天的落葉。教堂裡傳來唱詩班的歌聲，成員包括康瑞德（提摩西·赫頓飾演）和珍妮（伊麗莎白·麥高文〔Elizabeth McGovern〕飾演）。康瑞德看上去精神不濟。

布局：康瑞德的父母加爾文（唐納·蘇德蘭〔Donald Sutherland〕飾演）和貝絲（瑪麗·泰勒·摩爾〔Mary Tyler Moore〕飾演）登場了。這一家人的生活看來一切正常，但為什麼康瑞德晚上會做惡夢？加爾文問康瑞德有沒有聯絡「那個醫生」，貝絲則是對兒子一臉疏離的樣子，觀眾可以猜到這家人似乎經歷過某種創傷。原來康瑞德的大哥不久前意外喪生，倖存的康瑞德因為過於自責而意圖自殺，被送往醫院治療了一段時間。他出院時曾答應，如果心理狀況仍沒有改善，會主動尋求專業協助。

主題陳述：「你還好嗎？」加爾文的這個問題將貫穿整部電影，同時也是本片所要探討的主題。

觸發事件：看到康瑞德沒吃吐司，貝絲粗魯地拿走盤子把食物倒掉。她的態度讓康瑞德不得不去找心理醫生（裘德‧赫希〔Judd Hirsch〕飾演）協助。

天人交戰：當天晚上康瑞德夢見了那場暴風雨和划船意外。隔天康瑞德依約前往看診，他對醫生坦承自己並不喜歡接受治療。康瑞德之後會敞開心房嗎？

第二幕開始：儘管不情願，康瑞德還是跟心理醫生約好定期看診的時間。康瑞德是游泳校隊的一員，他努力練習希望能像大哥一樣優秀，同時也暗戀珍妮。不過，以康瑞德目前的狀況來說，這兩件事都是「錯誤的解決之道」，無法幫助他忘掉那場悲劇。

副線：一次次的心理治療會讓康瑞德逐漸接受那起意外，並且放下心中所有的痛苦。他和心理醫生之間的互動就是本片的副線故事。康瑞德每個星期只接受幾小時的療程，而且時間剛好都和校隊練習衝突，但是療程對他的生活確實產生正面影響，他也會愈來愈堅強。

玩樂時光：雖然心理醫生和康瑞德一開始的互動並不順利，但康瑞德慢慢向他敞開心房。「我不是應該要覺得好過些嗎？」康瑞德

有次提出這個疑問，不過醫生回答他：「不一定。」事實也的確如此。電影中「對前提的承諾」還包括一些真情流露的橋段，康瑞德和醫院裡認識的病友凱倫重新取得聯繫，凱倫也是因為企圖自殺而被送進醫院，不過她現在似乎康復了，也沒有繼續接受相關治療。另一方面，康瑞德和貝絲的關係卻愈來愈緊繃，某天兩人在院子裡話不投機地「聊天」，突然電話響了，貝絲接聽時被對方問到剛剛在做什麼，她只是冷冷地回答：「沒做什麼。」「玩樂時光」結束在本片著名的聖誕合照橋段，康瑞德拒絕和貝絲一起拍照。一切證明療程是有效的，儘管康瑞德滿腔怒火，但是他已逐漸恢復活力，不再死氣沉沉。

中間點：在心理醫生的鼓勵下，康瑞德迎接了一連串「勝利的假象」。他和珍妮相談甚歡，並瞞著父母退出游泳校隊。康瑞德一路上開心地唱著「哈利路亞」回家，覺得自己的狀況很不錯，後來珍妮同意和他約會，不過下一幕他就遭受挑戰。貝絲無法接受他的改變，質問康瑞德為什麼擅自離開校隊，不但斥責他說謊，還說他一定是故意想讓她難堪。

反派的逆襲：康瑞德向醫生吐露自己好像明白了一件事，同時這家人之間開始有了嫌隙。後來加爾文也和醫生碰面，當他告訴貝絲大家應該一起接受治療時，貝絲驚駭的反應讓他隱約察覺到真相，更加深了彼此的衝突。另一方面，康瑞德和珍妮的約會並不順利，顯示他的狀況並沒有想像中那麼好。他們在麥當勞用餐時，康瑞德完全無法應付幾個和珍妮開玩笑的同儕。接著在一次校隊比賽結束

後，一名隊友拿康瑞德和珍妮的關係做文章，康瑞德竟然氣到把他痛扁一頓，對方大喊：「你瘋了！」搞不好康瑞德的狀況真的沒有改善？

一敗塗地：康瑞德打完架之後打電話給凱倫，卻得知她自殺了，明明之前她都說自己「很好」。「死亡氣息」籠罩著康瑞德，他很自責沒能及時阻止悲劇發生。

黎明前最深的黑暗：康瑞德驚恐地在街上奔跑，他等不到下一次療程了，直接打電話向心理醫生求助，醫生也同意和他在診所碰面（這倒和我們所知的心理醫生不同）。透過回憶畫面我們看到意外當天發生了什麼事，康瑞德毫無保留地說出一切，包括他為什麼感到自責。他認為自己錯在沒有跟著大哥一起沉下去，他不應該緊緊抓住船身不放。康瑞德的罪惡感源於自己竟然比「完美」的大哥更強壯。在醫生的提點下，他終於釋懷，接受了這一切；主線和副線故事在此交會。

第三幕開始：隔天一早康瑞德就在珍妮家門口等她。珍妮邀請他共進早餐，恢復胃口的康瑞德便在珍妮的帶領下進入屋內。這也宣告康瑞德正式回歸正常生活。

大結局：加爾文和貝絲在度假時起了爭執，他再也無法忍受妻子對小兒子的態度，一場家庭革命正在醞釀中。等到他們度完假回來，已經重新振作的康瑞德給了貝絲一個歡迎的擁抱，但是她並沒有任

何回應。睡到半夜，貝絲發現加爾文在啜泣，他問：「妳真的愛我嗎？」貝絲表示自己對他的感情並沒有改變，不過加爾文心中早已有了答案。他說貝絲這一陣子的言行舉止讓人覺得很陌生，他也不想再過這種虛假的生活了。

結尾畫面：貝絲準備收拾行李走人。她自覺受到侮辱（要說是惱羞成怒也可以），寧可一走了之也不願意做出改變。接下來的場景和電影開頭互相呼應，在《D 大調卡農》的旋律中，鏡頭慢慢拉遠，但是觀眾已經知道，在這個漂亮的社區中住著一戶破碎的家庭。

《28天》（2000）

有關酗酒和嗑藥的故事衍生出不少發人深省的電影劇本。這類題材由導演比利·懷德（Billy Wilder）的《失去的週末》首開先河，顛峰之作是布萊克·愛德華茲的《相見時難別亦難》，而一九九六年的《猜火車》（Trainspotting）則是改走黑色幽默路線。一直以來，「成癮成長儀式」的類型電影都能讓人既傷心又振奮。

本片導演貝蒂·湯瑪斯（Betty Thomas）不僅讓標準的二十八天勒戒療程成為女主角人生的轉捩點，也讓它成為象徵榮譽的勳章。觀眾得以瞭解勒戒所裡的患者不論身分背景為何，都得面對「改變」這個巨大的挑戰。電影中各角色的態度也各不相同，有人認真接受治療，也有人覺得無所謂，甚至還有人拚命想偷渡違禁品來舒緩戒斷症狀。

珊卓·布拉克飾演時髦的紐約暢銷專欄作家葛薇，在故事一開始她已經有長年的酗酒問題，差點在電影一開場的酒駕車禍中喪生。儘管如此，她還是沒有清醒過來，依然執迷不悟。史提夫·布希米（Steve Buscemi）飾演葛薇低調的輔導員，他自己是過來人，如今已經擺脫酒癮問題，並努力協助他人戒酒。

「成長儀式」分類：成癮成長儀式

同類型電影：《失去的週末》、《金臂人》（*The Man with the Golden Arm*）、《相見時難別亦難》、《當男人愛上女人》、《義勇先鋒》、《永恆午夜》（*Permanent Midnight*）、《來自邊緣的明信片》（*Postcards from the Edge*）、《猜火車》、《夜夜買醉的男人》（*Barfly*）、《錯的多美麗》（*Clean*）

《28天》架構表

開場畫面：女主角葛薇（珊卓・布拉克飾演）醉醺醺地在夜店裡，隨著英國樂團「衝擊合唱團」的名曲〈我該走還是該留？〉起舞，畫面跟著激烈晃動。葛薇的男友（多明尼克・魏斯特〔Dominic West〕飾演）帶她回家，兩人在做愛時不慎引起火災，但他們只是大笑著撲滅火苗，完全沒想到自己可能命喪火窟。

主題陳述：隔天早上葛薇想起今天是姐姐的婚禮，和男友一起趕去搭火車。當男友問她好不好，葛薇表示：「我才不在乎。」男友指出這就是問題所在。葛薇之後必須學會愛別人也愛自己，才能順利戒除酒癮，這是本片的主題。

布局：葛薇在婚宴上仍然毫無節制地灌酒，並對其他賓客粗魯無禮。葛薇和男友發起酒瘋，開始亂跳舞，結果她摔倒弄壞了姐姐的結婚蛋糕，男友還在一旁幸災樂禍。葛薇跟蹌地走出去搶了一輛豪華禮車，打算再去買一個蛋糕，結果卻出車禍衝進民宅。

觸發事件：法院將葛薇送進勒戒所進行治療。這個勒戒所雖然還滿舒適的，不過裡頭的病友說話都非常直來直往。可是葛薇沒別的選擇，她不是坐牢就是去勒戒所。

天人交戰：她到底該走還是該留？雖然葛薇很不想坐牢，但是勒戒所的療程對她來說簡直無法忍受，她甚至抱怨：「他們還會呼口號耶！」不過就像片名所說的，葛薇的懲罰就是必須在這裡待上二十八天。她慢慢認識其他病友，發現大家各自有不堪回首的過去。療程才開始沒多久，葛薇就出現了酒精戒斷症，也回憶起酗酒成性的母親，但是她依然排斥參加團體治療或是一起呼口號。某天在樹林中散步時，她遇到康納（史提夫·布希米飾演），原本以為康納也是病友，結果他是葛薇的輔導員。

第二幕開始：葛薇被抓到懇親日當天和男友偷溜出去喝酒，康納要求她離開勒戒所，這也表示她要去坐牢了。葛薇絕望地想說服康納她沒有酗酒成癮，然而就在當天晚上，她爬出二樓窗戶想撿回偷渡進來的藥物，結果摔斷了腿。此時葛薇終於清醒了，她知道自己必須留在勒戒所。

副線：葛薇逐漸康復，開始關心其他病友，學會愛別人也愛自己。她後來也會和英俊的大聯盟投手艾迪（維果·摩天森〔Viggo Mortensen〕飾演）發展出情愫，不過最後的發展很出乎意料。

玩樂時光：葛薇重新接受療程，也開始審視自己的問題，並告訴康

納她不想死。接下來編劇開始滿足本片「對前提的承諾」，我們會看到葛薇乖乖輪班掃廁所、參加團體治療、分享內心感受、誠實面對自我，以及好好檢視酗酒問題的根源。所有病友前往附近農場學習裝馬蹄鐵的情節也非常有趣，他們從中學會了如何「放手」。不過在鄉村搖滾的配樂中，葛薇還是想起了因酒精中毒身亡的母親。

中間點：葛薇的男友在第二次探訪時提出求婚。他特地帶了香檳慶祝，葛薇卻全部倒掉，拒絕接受「勝利的假象」；她現在也願意向康納承認自己真的有問題，她開始轉變了。葛薇稍後阻止了年輕的室友自殺，展現出對他人的關懷，主線和副線故事在此交會。她也同時對艾迪產生好感，當她發現兩人都很喜歡某部偶像劇之後，還會一起追進度。

反派的逆襲：不過，葛薇和家人之間的心結阻礙了她的康復之路，和艾迪談戀愛更是「錯誤的解決之道」；兩者都讓葛薇背負相當沉重的壓力。後來葛薇的姐姐答應過來進行家庭療程，她說出葛薇在婚禮當天致詞時曾狠狠羞辱她一頓，但葛薇當時醉到不行，根本不記得有這回事。滿腔怒火的姐姐不願意原諒葛薇，在療程中途就離開了。另一方面，葛薇和艾迪時常一起玩傳接球遊戲，關係逐漸升溫。不過某天當兩人在樹林中獨處時，葛薇的男友突然出現，雙方起了衝突，男友被艾迪一拳打倒在地。

一敗塗地：葛薇的室友因為無法面對即將重回社會的壓力，在房間裡吸毒過量死亡。現在葛薇失去了姐姐、男朋友和新朋友，偏偏又

發現艾迪腳踏兩條船，心裡再被狠狠地捅了一刀，看來她企盼能在勒戒所重新找回幸福是不可能的。

黎明前最深的黑暗：葛薇坐在河邊回顧自己的人生，這時姐姐回來找她，希望能重修舊好。姐姐請葛薇永遠記住一件事：她是無可取代的。

第三幕開始：葛薇要離開勒戒所了，其他病友都過來歡送她，但是他們也知道，葛薇出了勒戒所很有可能會無法堅持下去；主線和副線的劇情再度交會。

大結局：葛薇重拾原本的生活，但是少了酒精的催化，一切都大不相同。她的公寓過去在燭光中看起來很有浪漫情調，現在卻顯得寒酸髒亂；男友帶她到電影一開始的夜店去玩，兩人卻話不投機。晚餐過後他們在街上漫步，葛薇試著接近一匹馬，想用過去在勒戒所學到的方法讓牠抬起馬蹄，而她最後也成功了。葛薇把這件事視為老天給她的承諾：只要她願意尋求幫助，就能夠得到幫助。於是葛薇和男友吻別，並與他分手；她終於接受了自己，成功進入「綜合命題」的世界。

結尾畫面：葛薇如今滴酒不沾。她在花店選購盆栽，這是學習如何付出關懷的第一步；同一時間，她瞥見一位勒戒所的老病友也在買盆栽，一段新生活即將展開。

《拿破崙炸藥》（2004）

本片的劇本是由導演傑瑞德・海斯（Jared Hess）和妻子潔露莎（Jerusha Hess）共同寫成，原本只是一部短片，但是在粉絲和金主的支持下改拍為長片。《拿破崙炸藥》看似沒有架構可言，任何人有意為本片進行分析，搞不好都會被男主角拿破崙嘲笑：「你是笨蛋嗎？」

然而拿破崙所經歷的「青春成長儀式」不僅和《留校查看》（*Porky's*）、《少女十五十六時》和《美國派》等片一脈相承，劇情架構和情緒轉折也剛好和我的架構表完全吻合。電影一開始，拿破崙在奶奶的管教下非常苦悶，但是奶奶後來受傷住院，找了愚蠢的瑞可叔叔來照顧他，拿破崙才有機會「轉大人」。他在朋友的幫助下，心智年齡總算開始成長。各位觀眾年輕時雖然沒有在家養過駱馬，可能也沒有一個熱愛打造時光機的哥哥，但是對於拿破崙各種尷尬的青春期遭遇，想必不難理解。電影中的世界乍看之下或許稍嫌誇張，但裡面傳達出來的情感絕對真實。

拿破崙由演技精湛的喬・海德（Jon Heder）飾演，他在片中為了找回尊嚴，必須與欺負他的校園惡霸和風雲人物對抗，但內心卻又希望能被大家接納。到了結局，他勇敢地跳上講台拯救陷入尷尬的好兄弟佩德羅，那一幕還真是名留影史（而且還很洗腦）。

「成長儀式」分類：青春成長儀式

同類型電影：《美國風情畫》（*American Graffiti*）、《突破》（*Breaking Away*）、《保送入學》（*Risky Business*）、《少女十五十六時》、《美國小子》（*Lucas*）、《留校查看》、《紅粉佳人》（*Pretty In Pink*）、《年少輕狂》（*Dazed and Confused*）、《芳齡十三》（*Thirteen*）、《美國派》

《拿破崙炸藥》架構表

開場畫面：本片的片頭字幕非常有創意，導演、演員、編劇等名單一一透過垃圾食物、借書證、護唇膏和筆記本等物品來呈現。接著我們看到呆呆的主角拿破崙獨自在家門口等校車。

主題陳述：校車上有個小孩問拿破崙：「你今天要做什麼？」拿破崙沒好氣地大吼：「做任何我想做的事！」拿破崙在「想做」和「能做」的事之間不斷掙扎，這就是本片的主題。他一直活在自己的小宇宙中，到底能不能成功適應真實世界？讓我們繼續看下去。

布局：拿破崙在課堂上進行尼斯湖水怪的報告，體育課時又獨自一人玩排球，他還編了一堆狩獵狼獾的故事，後來在置物櫃前挨了惡霸一頓揍。他今天實在過得有點慘，而且哥哥奇普（亞倫·瑞爾〔Aaron Ruell〕飾演）又不想來接他回家——這都暗示了他如果再不改變就會完蛋。

觸發事件：拿破崙認識了新同學佩德羅（艾弗連・萊米雷斯〔Efren Ramirez〕飾演）。電影的第十一分鐘，拿破崙家的門鈴響了，原來是同校的女孩黛比（蒂娜・米喬里諾〔Tina Majorino〕飾演）前來推銷舞會攝影的服務。黛比留下她的展示作品然後就跑走了，而拿破崙則有點喜歡上她。

天人交戰：佩德羅和黛比會成為讓拿破崙改變人生、走出小宇宙的契機嗎？為了強調拿破崙還在原地踏步，跆拳道教練告訴他，唯有先尊重自己，才能贏得女孩的芳心。稍後拿破崙和佩德羅一起吃午餐，兩人交上了朋友，佩德羅還鼓勵拿破崙去跟黛比講話。這時萬人迷夏茉（海莉・達芙〔Haylie Duff〕飾演）登場了。話說回來，兩位男主角到底會找誰當舞伴？

第二幕開始：電影的第二十一分鐘，奶奶出了小車禍必須住院一陣子，於是打電話叫拿破崙的瑞可叔叔（瓊・格瑞斯〔Jon Gries〕飾演）來照顧兩兄弟。這下子家裡沒大人，拿破崙雖然得以喘一口氣，卻又覺得很不安；他就這樣進入了未知的新世界。

副線：瑞可叔叔是一個「假人生導師」。他高中時曾經是美式足球隊員，到現在還沉浸在幾百年前的虛榮裡，目前靠著上門推銷保鮮盒與豐胸乳霜為生。儘管瑞可叔叔有點古怪，但目前在拿破崙的心目中，他是整個家族中最優秀的榜樣。瑞可叔叔和奇普正在密謀製造一台時光機，不過拿破崙早就知道他們想幹嘛。

玩樂時光：現在拿破崙自由了，可以做任何他想做的事情。他和佩德羅一起行動，希望能讓佩德羅順利約到夏茉當舞伴。奇普帶瑞可叔叔去找黛比照相，拿破崙又在一旁觀看。我們發現黛比有個讓拍照者放鬆的小祕訣，就是要他們想像自己在海中飄浮，身旁圍繞著成千上萬的小海馬。沒想到佩德羅竟然開口邀請黛比參加舞會，這下子拿破崙只能利用他的畫圖專長，改去邀請夏茉的好友崔西。瑞可叔叔一直催拿破崙找份工作（所以他就去雞舍打工），賺點錢買舞會要穿的禮服，主線和副線的劇情在此交會。

中間點：崔西答應當拿破崙的舞伴，到了會場卻丟下他不管，但拿破崙也因此有機會和黛比共舞，不過這是「勝利的假象」。兩人之間是有點火花，但是離墜入愛河還有段距離。佩德羅在舞會上發現了一張關於學生會長選舉的海報，認為這可能是他人生的轉捩點。他決定要參選，劇情衝突也開始上升。

反派的逆襲：他們的對手是夏茉，這無疑是一場打不贏的選戰。佩德羅又自己剃了個大光頭，這下勝算更小了，連黛比的假髮都幫不上忙，搞得拿破崙的壓力愈來愈大。瑞可叔叔也來幫倒忙，跑到學校向女學生推銷豐胸乳霜，讓拿破崙尷尬到想找個地洞鑽。奇普則是在網路上認識一名女網友，見面時發現對方是超級大美女，樂得心花怒放。如果哥哥可以在網路上找到真愛，拿破崙又何嘗不能？但是他實在厭倦這些錯誤的解決之道，轉而向自己的內心尋求解答。他在二手商店買了一捲舞蹈教學錄影帶，關起房門苦練新舞步。

一敗塗地：瑞可叔叔竟然跟黛比暗示拿破崙希望她使用豐胸乳霜，拿破崙的生活完全毀了。

黎明前最深的黑暗：黛比打電話來興師問罪，整個人氣到抓狂。拿破崙的處境比開場時還要悽慘。

第三幕開始：拿破崙開始反擊，他指責瑞可叔叔破壞了他和黛比的關係。接著他又發現叔叔在自拍玩美式足球的錄影帶，這才恍然大悟瑞可叔叔根本不是一個好榜樣！主線和副線劇情再度交會。

大結局：佩德羅必須上台發表政見，但是他和拿破崙來到會場，才發現他們除了演講還需要進行才藝表演。佩德羅承諾會實現大家最狂野的夢想，可是這樣還不夠，台下的學生想要看更多表演，佩德羅卻完全沒有準備。就在這個時候，拿破崙跳上講台開始熱舞，而且還跳得一級棒！台下所有人都驚呆了，黛比也不例外，書呆子拿破崙的幻想真的實現了！

結尾畫面：大家的生活再度回到正軌，奶奶出院回家以後，奇普跟著女友離家展開新生活，瑞可叔叔也走了。佩德羅現在是學生會長，拿破崙則是找到一起玩排球的伴──黛比。他再也不孤單了。

6. 夥伴情

問世間情為何物，直叫人生死相許——至少詩詞是這麼說的。「愛情」可以說是除了求生以外，人性中最原始的渴望。

世界上所有的故事都和改變有關。一般來說，為主角帶來改變的通常是生命中的某個重大事件，但是在「夥伴情」的類型電影中，促成主角改變的卻是另一個「人」（或生物）。

「夥伴情」有許多不同的可能性，除了最傳統的愛情故事之外，也可以是一對警察搭檔合作破案，或是一群志同道合的天兵到處闖禍；這些電影看似風馬牛不相及，但背後所遵循的規則都是同一套。你甚至可以在《育嬰奇譚》（*Bring Up Baby*）、《金屋藏嬌》（*Pat and Mike*）和《貼身情人》（*Two Weeks Notice*）等片中，找到與「勞萊與哈台」和《虎豹小霸王》（*Butch Cassidy and the Sundance Kid*）相同的故事元素，差別只在於其中一位夥伴穿上了裙子。[6]

雖然愛情在許多「夥伴情」電影中占有一席之地，但是真正的重點不在於愛情本身，而在於讓這對搭檔理解到他們互相需要，生命因

6. 史丹‧勞萊（Stan Laurel）與奧立佛‧哈台（Oliver Hardy）是一對著名的喜劇演員搭檔，兩人在銀幕上的形象和性格都呈現出明顯對比。他們曾一起拍過上百部電影，活躍於一九二〇至一九四〇年代中期，正值美國電影的古典好萊塢時期。

彼此而變得完整。大家也別搞混了，有愛情元素的電影並不等於是
「夥伴情」，「夥伴情」所要講述的是一對搭檔如何發現「沒有彼此
就無法過得那麼好」這件事。

「夥伴情」有五種類別。首先是《靈犬萊西》（Lassie）、《神犬也瘋
狂》（Air Bud）和《黑神駒》（The Black Stallion）這類「寵物情」電影，
再來是《電子情書》（You' ve Got Mail）和《當哈利碰上莎莉》（When
Harry Met Sally...）這類「浪漫情」電影。「同事情」的代表有《致命
武器》（Lethal Weapon）和《尖峰時刻》（Rush Hour），而《鐵達尼號》
（Titanic）和《亂世佳人》（Gone with the Wind）則屬於「史詩情」，故事
中的兩位主角因為無可抗拒的重大事件而相知相惜。最後一種是
「禁忌情」，除了《斷背山》（Brokeback Mountain）之外，還有迪士尼的
動畫電影《美女與野獸》（Beauty and the Beast）。以上所有故事都有一
個共通點，那就是其中一位主角的生活因為另一位主角而改變。

乍看之下「夥伴情」的涵蓋範圍非常廣，分類不易，不過只要掌握
住三個基本元素就可以進行判斷：**(1) 不完美的主角、(2) 與主角
互補的夥伴、(3) 阻礙。**

以《致命武器》為例，丹尼·葛洛佛就是那位「不完美的主角」。
你問為什麼？雖然我們一般都覺得梅爾·吉勃遜比較搶戲，但這部
片主要講的是丹尼·葛洛佛的轉變。我還記得電影開始的時候他泡
在浴缸裡，為了自己花白的頭髮和即將退休的處境感到鬱悶，人到
中年的無力感籠罩著他。他需要幫助，但不管是親愛的妻子、兒女

或是工作都無法幫上忙。

所以他需要梅爾‧吉勃遜的協助。

只要快速回想一下丹尼‧葛洛佛泡在浴缸裡的畫面，你對「不完美得主角」就會有點概念了。湯姆‧克魯斯（Tom Cruise）在《雨人》（Rain Man）中飾演時髦酷帥的法拉利車商，但是他的生命並不完整；同樣的，在《鐵達尼號》中，凱特‧溫絲蕾被困在母親和未婚夫身邊，對人生不抱任何希望。比利‧克里斯托（Billy Crystal）在《當哈利碰上莎莉》中也有類似的問題，他不瞭解自己遊戲人間的態度才是造成問題的主因，必須在梅格‧萊恩（Meg Ryan）的幫助下才能回歸真實的自我。這幾位主角在故事中的經歷都非常精采，觀眾看了也會興致勃勃地轉述給朋友聽，但這並不是電影的重點。電影所要傳達的是主角的生命因為另一個人而完整，如果沒有另一個人的協助，主角只有「死路」一條。這一點才是真正吸引我們的地方，也是「夥伴情」想告訴我們的道理。

與主角互補的夥伴通常獨一無二，甚至特立獨行，從《育嬰奇譚》的凱瑟琳‧赫本（Katherine Hepburn）、《雨人》的達斯汀‧霍夫曼、《致命武器》的梅爾‧吉勃遜，到黑神駒和靈犬萊西，這些角色就像是催化劑，幫助主角轉變。

這些擔任催化劑的角色本身不會有太大的變化，例如《雨人》中的達斯汀‧霍夫曼就是典型的例子，他一直到電影結束都沒有轉變。

然而這並不表示夥伴不需要協助或是不需要改變，如果主角和夥伴都有所成長，我們會稱這樣的電影為「雙主角制」，編劇在「布局」時就得花心思交代兩位主角的背景與困境。以《貼身情人》為例，珊卓‧布拉克飾演一名反對資本主義的聰明律師，休‧葛蘭（Hugh Grant）則飾演一名富有的房地產開發商。休‧葛蘭打算針對某社區進行大型改建計畫，珊卓‧布拉克則站在完全相反的立場，希望能阻止計畫發生；如果他們想在一起，就必須互相妥協才有可能攜手走下去。

假如我們深入探討「夥伴情」電影（特別是浪漫愛情喜劇），就會發現故事中一定都會有一個「阻礙」讓主角無法向前邁進，而且這個阻礙通常都又瞎又蠢。像是我們在看《絕配冤家》（How to Lose a Guy in 10 Days）時，常常會忍不住想對男主角大叫：「你既然那麼愛女主角，就趕快把打賭的事告訴她！」不過，為了要創造戲劇效果，編劇不能太快讓男女主角修成正果，一定要想辦法從中作梗，例如讓他們分隔兩地、信念不同或是搭上一艘緩緩下沉的郵輪。弔詭的是，「阻礙」往往會讓兩人的關係更加緊密。

此外，「阻礙」也可能來自外人的介入，主角得先跟不適合的舊情人分手，才能投入真愛的懷抱，例如《小報妙冤家》（His Girl Friday）、《BJ 單身日記》（Bridget Jones's Diary）和《美麗蹺家人》（Sweet Home Alabama）都是講述這類三角戀的電影。另外也有讓兩對情侶或夫妻重新洗牌的四角戀電影，像是《愛不再回來》（We Don't Live Here Anymore）、《偷情》（Closer）或是比較輕鬆幽默的《當哈利碰上莎

莉》。不過，絕大多數的「夥伴情」還是只有一位「與主角互補的「夥伴」。

「夥伴情」故事的重點在於兩位夥伴之間的衝突，他們並沒有意識到彼此互相需要。你在寫劇本的時候，請讓他們「從頭開始」培養感情；如果你一開始就讓他們彼此看對眼，故事就寫不下去了。就算你和觀眾一樣對這兩位夥伴的遭遇感同身受，也請盡可能加深他們之間的差異，過程中的衝突要愈多愈好。

這邊我告訴大家一個小祕密，在大部分的愛情電影中，女主角會遠比男主角更早知道對方是自己的真愛，所以男主角相較之下需要更多成長；多數的浪漫愛情喜劇都是這樣安排。凱薩琳·赫本在《育嬰奇譚》的一開始就知道卡萊·葛倫是她的真命天子，但要等到卡萊·葛倫開竅之後，他們的關係才有所進展。我能想到的情況皆是如此，所以各位男士們，在大多數時候需要做出改變的正是你們！

「夥伴情」類型檢驗表

如果你想寫一個「生命因他人而完整」的劇本，不管裡面牽扯到幾個角色，都可以先檢驗看看有沒有以下元素：

1. **不完美的主角**：主角在生理、心理或是道德上有所欠缺，他需要夥伴相助。
2. **與主角互補的夥伴**：能讓主角的生命能變得完整，或是擁有主角所需要的特質（在三角戀或四角戀的類型故事中比較常見）。
3. **阻礙**：有各式各樣的形式，包括誤解、觀念差異、重大歷史事件、社會壓力等等。

我在後面分析的幾部電影有些會顛覆你對「愛情故事」的定義。但只要稍加變化，你也能玩出新招。

《黑神駒》（1979）

對原始人來說，「男孩和他的狗」的故事一直都別具意義，這一點不管在希臘神話或小說《野性的呼喚》（*The Call of the Wild*）中都有跡可循。「寵物情」類型電影所要講述的正是和人類培養出親密感情的動物，例如《靈犬萊西》和《我的朋友弗利卡》（*My Friend Flicka*），而講述「男孩和他的鯨魚」的《威鯨闖天關》（*Free Willy*）當然也算。不過，往往是人類主角從動物身上學到許多，這樣的故事都帶有原始卻又吸引人的特質。由卡洛‧巴納德（Carroll Ballard）所執導的《黑神駒》是「寵物情」的箇中翹楚，男孩和黑神駒之間的情誼非常深刻動人，而攝影指導卡勒‧戴香奈爾（Caleb Deschanel）也功不可沒，每個畫面都美到不行。

電影一開始，男孩在渡輪上和「小黑」相遇，一人一馬顯得相當投緣。然而小黑不僅行動受限，還常常吃鞭子；男孩的處境也好不到哪裡去，他的父親忙著賭撲克牌，無暇照顧兒子。後來男孩和小黑一起從船難中倖存下來，度過了一段美妙的時光，直到他們雙雙獲救，這段友誼將在人類社會中面臨很大的考驗。傳奇男星米基‧魯尼（Mickey Rooney）在片中飾演馴馬師亨利，並獲得奧斯卡最佳男配角獎提名，這也都要感謝小黑的幫忙。

「夥伴情」分類：寵物情

同類型電影：《鹿苑長春》（*The Yearling*）、《靈犬萊西》、《我的朋友弗利卡》、《神犬也瘋狂》、《親親小海豹》（*Andre*）、《家有跳狗》（*My Dog Skip*）、《威鯨闖天關》、《狗偵探》（*Benji*）、《神駒黑美人》（*Black Beauty*）

《黑神駒》架構表

開場畫面：海上有一艘渡輪，時間是一九四六年。一名男孩（凱利·雷諾〔Kelly Reno〕飾演）獨自站在甲板上，這時傳來了一陣騷動，他尋著吵鬧聲看到一群人正試著制伏一匹黑色野馬。看到野馬受到粗暴的對待，男孩很快就對牠產生同情。

布局：男孩的父親是一名探險家（霍伊特·艾克斯頓〔Hoyt Axton〕飾演），正忙著賭撲克牌，男孩則在一旁觀戰。父親揉了揉男孩的肚子以求好手氣，但沒空搭理他。後來一名牌友押了一座馬的小雕像當賭注，同一時間，男孩跑去餵黑馬吃方糖（這邊是「先讓英雄救馬兒」）。

主題陳述：晚上父親分享牌桌上贏來的戰利品，他送了一把折疊刀和那座馬雕像給男孩，並講了一個亞歷山大大帝馴服烈馬布西發拉斯（Bucephalus）的故事。他告訴男孩：「如果你能騎上那匹馬，牠就是你的。」本片的主題就是達成人人都不看好的任務。

觸發事件：電影的第十三分鐘發生船難，整艘船逐漸下沉，乘客爭相搶奪救生衣。父親將男孩帶到安全的地方，然後就跑去幫助別人，男孩卻跑去解救黑馬。

天人交戰：男孩該怎麼保住自己和黑馬的性命？一名乘客朝他亮刀子，搶走男孩的救生衣，父親及時出現救了他；黑馬則在混亂中跳船逃命。父子倆後來被迫分開，男孩落入海中，拚命向前游，渡輪沉沒了。

第二幕開始：男孩差點被螺旋槳打中，黑馬游過來救了他。男孩選擇緊緊抱住黑馬，而不是去攀附沉沒的船身。第二天早上，男孩在一座小島上醒來，身上只剩父親給他的摺疊刀和雕像，他必須設法在這個「反命題」的世界裡存活下去。他發現黑馬也在島上，但是牠身上的套繩卡在石縫裡，動彈不得。男孩用折疊刀割斷了繩索。

玩樂時光：男孩和黑馬逐漸培養出默契和友誼，學會適應新環境，電影鏡頭完美捕捉到整個過程。男孩起初為了果腹，拿著自製魚叉捕魚，雖然沒捕到魚，但他發現海草其實可以食用。後來男孩睡覺時，黑馬替他嚇跑了一條毒蛇；為了表達感謝，男孩特地準備一些食物給牠。隨著他們的感情日益加深，男孩也像亞歷山大大帝一樣馴服了黑馬，學會如何讓黑馬載著他在浪花中奔馳；晚上則一起躺在營火前入睡。終於有一天，男孩被路過的漁夫所救；黑馬不願離開男孩，緊緊跟在船後，於是也被帶走。他們要回家了，但是「家」在哪裡？

中間點：男孩重返人類社會，學校的同學都視他為小英雄，我們這才知道男孩名叫艾列克；黑馬「小黑」則養在艾列克家的後院裡。艾列克的母親很高興兒子活著回來。一天早上，小黑逃跑了，艾列克找了一整天才在一名拾荒老人的指引下，在郊外的一間穀倉中找到牠。

副線：本片的副線一直要到馴馬師亨利登場才開始。亨利退休已久，但還是代替艾列克過世的父親肩負起教導他的責任，帶著他完成不可能的任務；透過教導艾列克馬術，亨利也得以延續自己的夢想。

反派的逆襲：在母親帶艾列克回家時，我們可以隱約察覺到她並不贊成艾列克花太多時間在小黑身上。另外，參加賽馬對艾列克和小黑來說都很危險，而亨利知道他的計畫可能受阻，於是告訴艾列克：「這是我們之間的祕密。」他打算把小黑和艾列克訓練成專業的賽馬和騎師。

一敗塗地：拾荒老人是本片的「阻礙」，他警告艾列克要讓小黑保有野性才是對牠好。逼小黑去參加比賽是對的嗎？亨利找來曾經欠他人情的賽馬記者，讓對方看看小黑有多厲害。天還沒亮，艾列克和小黑雙雙冒著大雨進行表演，但是等他們衝過終點時，艾列克不敵惡劣的天氣狀況，幾乎陷入昏迷，這是「死亡氣息」。

黎明前最深的黑暗：等艾列克清醒過來，亨利告訴他小黑表現得非

常好。可是艾列克該不該帶著小黑投入比賽？

第三幕開始：亨利在屋外等候艾列克說服母親讓他參加比賽，主線和副線的劇情在此交會。為了說服母親，艾列克拿出父親給他的馬雕像，並講了亞歷山大大帝馴服烈馬的故事。母親總算讓步了。

大結局：比賽要開始了，艾列克打扮成神祕的蒙面騎師參賽。在盛大的開幕典禮上，包括艾列克和小黑在內的三組參賽者一一進場。都到這緊要關頭了還會出什麼問題，小黑應該會獲勝吧？就在此時，我們發現小黑的腳流血了！艾列克也注意到這點，但是比賽已經正式開始，來不及了。在小黑衝出閘門的時候，艾列克差點摔下馬，看到這一幕我們會緊張地猜想，小黑會不會死掉？為了完成夢想，艾列克會犧牲他最好的朋友嗎？艾列克和小黑一開始大幅落後，他們努力振作，急起直追，讓所有人都目瞪口呆。隨著終點的距離愈來愈近，艾列克進入了人馬合一的新境界，這也是「綜合命題」的世界。他感覺又回到了第一次騎上小黑的那一天，彷彿自己是亞歷山大大帝正騎著布西發拉斯。最後他們果真贏得冠軍，達成了不可能的任務。

結尾畫面：小黑並沒有什麼大礙，因為牠的四條腿就像鋼鐵一樣強壯。艾列克和亨利也成了情感深厚的忘年之交。男孩和黑馬都有所改變，他們的相遇讓彼此都獲得自由。

《致命武器》（1987）

我得實話實說，沙恩・布萊克（Shane Black）真是我那個年代最高明的編劇。一九九〇年代可說是原創劇本的黃金時期，我自認能把劇本賣給史帝芬・史匹柏和迪士尼這樣的大咖，已經算很厲害了，但是和沙恩一比，根本連他的車尾燈都看不到。他每次寫完劇本就坐在後院看書，等買主打電話來報價，金額則是隨著一通通電話不斷飆升。《奪命總動員》和《終極尖兵》（The Last Boy Scout）等電影都出自他的手筆，二〇〇五年他還轉戰導演一職，自編自導了非常另類的《吻兩下打兩槍》（Kiss Kiss Bang Bang）。

我跟你保證，他絕對會進入編劇名人堂，絕對會的。

《致命武器》是沙恩的第一部作品，據傳他原本覺得劇情有點太前衛了，所以就直接把劇本丟掉，後來才撿回來寄給經紀人看。幸好他有把劇本撿回來，不然我們就看不到如此精采的「同事情」了。雖然片中梅爾・吉勃遜的表現有點可笑，加上劇情後來被人抄來抄去變成老梗（我也是其中一員），但《致命武器》仍舊是警探拍檔（Buddy Cop）電影的先驅。丹尼・葛洛佛和梅爾・吉勃遜一起出生入死，深刻的「夥伴情」正是這部電影好看的地方。

「夥伴情」分類：同事情

同類型電影：《金牌製作人》（*The Producers*）、《虎豹小霸王》、《滿城風雨》（*The Front Page*）、《陽光小子》（*The Sunshine Boys*）、《音樂潮人》（*Tapeheads*）、《48 小時》（*48 Hours*）、《烏龍密探鬧翻天》（*Feds*）、《探戈與金錢》（*Tango & Cash*）、《反斗智多星》（*Wayne's World*）、《尖峰時刻》

《致命武器》架構表

開場畫面：洛杉磯的深夜裡，在某棟大樓的頂樓，一名女子吸食完古柯鹼後從窗口一躍而下，墜樓身亡。

主題陳述：隔天早上，鏡頭轉向洛杉磯警探羅傑（丹尼・葛洛佛飾演）所住的普通社區。妻兒趁他在洗澡時，拿出他五十歲的生日蛋糕慶祝。大女兒跟他說：「你的鬍子都白了，看上去變老了。」這話讓羅傑感到難過。自殺是本片所要探討的主題，羅傑和觀眾都會不斷自問：「活著有什麼意義？」

布局：另一位主角馬丁（梅爾・吉勃遜飾演）登場，他住在海灘上的拖車屋裡，只有愛犬相伴。馬丁看起來心煩意亂，手中緊握著亡妻的照片不放。鏡頭轉回羅傑家，他已經刮去鬍子，正在和一名越戰時期的老戰友麥可講電話。（小提醒：請幫重要配角取個好記的名字。）

觸發事件：羅傑抵達女子墜樓的案發現場，發現死者竟然是麥可的女兒！

天人交戰：怎麼會發生這種事？這又和馬丁有什麼關聯？馬丁正在和毒販進行交易（後來我們會發現他是臥底警察），警察忽然現身，雙方發生槍戰，毒販挾持馬丁當人質。馬丁叫警察別管他的死活，只管開槍就對了，如此瘋狂的舉動嚇壞了毒販，馬丁趁機將他制伏。回到警局，馬丁的長官認為他不是想自殘，就是瘋了。他們該拿他怎麼辦？電影到了第二十六分鐘，羅傑發現自己有了一個新搭檔，不過過程有點尷尬。羅傑原本誤以為馬丁是持有槍械的可疑人物，上前和他扭打，卻反被馬丁壓制在地上。同事跑來澄清：「羅傑，他是你的新搭檔。」

第二幕開始：電影的第二十七分鐘，兩人走進停車場，都不滿意上級的安排。由於剛見識過馬丁危險的一面，羅傑抱怨：「我們真該叫你『致命武器』。」馬丁是特種部隊的退役軍人，精通各種戰鬥殺人技巧。

副線：反派登場了，他們分別是蓋瑞·布希（Gary Busey）飾演的喬許和米奇·瑞恩（Mitchell Ryan）飾演的將軍。其中喬許更是關鍵角色，他和馬丁可說是一體兩面，分別代表彼此的光明面和黑暗面，也顯示了善與惡往往只有一線之隔。將軍為了要彰顯自己心狠手辣，便要求做為下屬的喬許伸出手臂，然後拿打火機燒他，喬許痛得臉都歪了。這個橋段真是經典。

玩樂時光：羅傑和馬丁是一對很妙的搭檔，其中一個人面臨中年危機，另一個則有自殺傾向。他們接獲通報有人意圖跳樓輕生，馬丁的解決方式竟然是把自己和對方銬在一起往下面的氣墊上跳。用這麼中肯的方式來滿足「對前提的承諾」也是一絕。他們接著前去調查女子跳樓案的嫌疑人，對方卻率先開槍，馬丁開槍反擊，最終男子淹死在自家的游泳池裡。羅傑無奈地問馬丁：「有誰沒被你害死嗎？」晚上羅傑邀請馬丁到家裡吃飯，又出現了更多逗趣的片段，其中羅傑的大女兒對馬丁有意思，整個人在餐桌上魂不守舍。隔天兩人在靶場練習射擊，又討論到一名叫狄西的妓女可能知道內幕。馬丁在羅傑的槍靶上射出了一個笑臉，並祝他有美好的一天，為「玩樂時光」畫下完美句點。

中間點：電影的第六十五分鐘，羅傑和馬丁來到狄西的住處，卻差點在爆炸中喪生。附近的小孩說，曾看到一名男子在現場徘徊，身上有著跟馬丁一樣的刺青，說明此人也曾在越戰特種部隊服役。這時羅傑和馬丁發現他們有共同的敵人，整起案件不只是一名女子自殺這麼單純，主線和副線故事在此交會。

反派的逆襲：他們從麥可口中得知，壞人對麥可的女兒下手是為了要封他的口。這位將軍和一群前中情局特務合開了一間公司，專門走私海洛因。得知真相也讓羅傑和馬丁產生了摩擦。喬許這時突然出現，從直升機上射殺麥可，並向將軍回報警方可能已經知情。

一敗塗地：這對搭檔試著從其他妓女口中問出更多線索，沒想到喬

許開車追了過來，一槍將馬丁射倒在地，這是「死亡氣息」！還好馬丁沒有大礙，他也發現詐死可以幫自己取得優勢。不過羅傑接到壞消息，喬許綁架了他的大女兒，現在的狀況比電影一開始還要慘，完全符合「一敗塗地」的法則。

黎明前最深的黑暗：他們守在電話旁等待喬許進一步的指示，馬丁安慰羅傑他們會大開殺戒救回他女兒。

第三幕開始：到目前為止，他們一直按照羅傑的方法辦案，不過從現在起要改由馬丁指揮，他告訴羅傑：「你一定要相信我。」喬許再度打來，兩人隨之展開行動，主線和副線故事再次交會。馬丁也許能藉由成功救回羅傑的女兒，來克服喪妻之痛。

大結局：接下來一連串的動作戲可以分成三個階段。首先是沙漠中的救援行動失敗，兩人不幸落入魔掌，被帶回將軍位在好萊塢的夜店大本營，慘遭酷刑折磨（其實馬丁在片中一直不斷受到折磨）。馬丁找到機會反擊，成功救出羅傑父女。最後他們在羅傑家和喬許正面對決，雙方經過一番激烈的纏鬥，馬丁終於擊敗喬許。這對搭檔一起朝將軍開火，了結他的性命。

結尾畫面：馬丁逐漸走出喪妻之痛，開心地和羅傑一家共度聖誕節。我們看到羅傑克服了中年危機，馬丁也恢復正常，真是可喜可賀！

《當哈利碰上莎莉》（1989）

梅格・萊恩和眾男星演出的愛情片何其多，但只有勞勃・萊納（Rob Reiner）執導的《當哈利碰上莎莉》能證明，只要配樂運用得當，就可以省去很多編劇工夫。所以電影裡採用了許多「爵士樂之父」路易・阿姆斯壯（Louis Armstrong）的曲子。男女主角遇上的「阻礙」則是彼此冥頑不靈的腦袋，繞了一大圈才發現兩人情投意合，這樣的「阻礙」連《西雅圖夜未眠》（*Sleepless in Seattle*）的分隔兩地、《情定巴黎》（*French Kiss*）的語言不通，甚至是《穿越時空愛上你》（*Kate & Leopold*）的時空差異，都相形見絀。

本片靈感來自於編劇諾拉・艾芙倫（Nora Ephron）的親身經驗，以及導演萊納的相親經歷。故事的設定很簡單：男主角哈利認為男女之間沒有純友誼，因為男人滿腦子只想著跟女人上床。不過，他經歷了幾段失敗的感情並在好友推波助瀾之下，才終於瞭解到莎莉是他的真愛。

雖然本片和《安妮霍爾》（*Annie Hall*）、《曼哈頓》（*Manhattan*）在劇情上有許多相似之處，也有幾幕過於矯情，但這些都不影響它在「浪漫情」類型電影的地位。當哈利終於想通，追上莎莉向她坦承自己愛死她龜毛的點餐習慣時，我們也看到了他的轉變。

「夥伴情」分類：浪漫情

同類型電影：《金屋藏嬌》、《麻雀變鳳凰》、《西雅圖夜未眠》、《電子情書》、《情定巴黎》、《新娘百分百》（*Notting Hill*）、《愛上新郎》（*The Wedding Planner*）、《女傭變鳳凰》（*Maid in Manhattan*）、《貼身情人》、《賴家王老五》（*Failure to Launch*）

《當哈利碰上莎莉》架構表

開場畫面：電影一開始訪問了一對真正的夫妻，請他們回憶當初是怎麼相遇的。（這手法在一九八一年的《烽火赤焰萬里情》〔*Reds*〕就用過了。）劇中也會穿插其他夫妻的訪談，他們的故事如實顯示了愛情有多麼無法捉摸，大家往往就在誤打誤撞中找到真愛。

布局：時間是一九七七年，今天是哈利（比利・克里斯托飾演）和莎莉（梅格・萊恩飾演）在大學的最後一天。哈利向女友吻別，莎莉則準備載哈利一起前往紐約。兩人的個性大異其趣：莎莉行事一絲不苟、按部就班，人還有點高傲；哈利則是不拘小節，喜歡高談闊論，自以為是把妹高手。他們在途中停車用餐，我們發現莎莉對餐點自有一套龜毛的要求。哈利和莎莉怎麼看都不可能在一起，兩個人實在差太多了。

主題陳述：哈利宣稱：「男女之間不可能有純友誼。」男人真的如他所說，滿腦子只想和女人上床嗎？

觸發事件：莎莉下了戰書，表示兩人絕對可以只當好朋友。到了紐約，哈利感謝莎莉載他一程，他們就此分道揚鑣，看起來是不會再相見了。不過我們都知道事情沒有這麼簡單。

天人交戰：兩人之間的緣分就此結束了嗎？沒有。五年後他們在紐約甘迺迪機場重逢，不過這次換哈利從旁目睹莎莉向男友吻別。在飛機上我們看到兩人依然沒變，只是哈利和女友已論及婚嫁，婚期將近，讓莎莉非常驚訝。然而，哈利還是堅持那一套男人只想和女人上床的論調，大言不慚地表示，男人做完愛心裡只想著趕快回家，才不管什麼事後的溫存，聽得莎莉大為傻眼。等到抵達芝加哥，他們都認為彼此不合拍，而莎莉也很高興自己的男友有認真看待這段感情。

第二幕開始：又過了五年，他們更加成熟穩重，也都恢復單身。莎莉因為男友不願結婚，於是和他分手，哈利則是正在跑痛苦的離婚程序。一切就是從這裡開始的。莎莉在書店看到哈利，兩人同意彼此可以像好朋友一樣不時碰面、談心。他們不急著交往，決定先試試看男女之間能不能保持純友誼。

副線：哈利和莎莉的好友在副線故事中扮演了重要的角色。傑斯（布魯諾・柯比〔Bruno Kirby〕飾演）是哈利的好哥兒們，瑪麗（嘉莉・費雪〔Carrie Fisher〕飾演）則是莎莉的好姐妹。傑斯和瑪麗後來步入禮堂，在第三幕中他們也努力促成哈利和莎莉的戀情。不過，他們剛開始只負責傾聽哈利和莎莉的煩惱，充當心靈導師而已。

玩樂時光：哈利和莎莉從彼此身上尋得慰藉，他們會聊過去的感情關係、健身、美食等話題，也會一起逛街購物。某天他們到中式餐館吃飯，點菜時莎莉還是有著龜毛的習慣。莎莉和哈利雖然號稱只是好朋友，彼此的互動卻和情侶沒有兩樣。他們會同時窩在各自的床上一邊看《北非諜影》（*Casablanca*）一邊熱線你和我，也常花一整個下午一起逛博物館，他們只差沒有上床。當知道彼此有了新的交往對象，他們甚至會互相鼓勵，莎莉還大膽地在餐廳來了段假裝性高潮的表演，這可說是本片最有名的一個鏡頭，「玩樂時光」當之無愧。哈利和莎莉相處愉快，都能在對方面前展現出最自然的一面，觀眾也看得出來他們根本是天生一對，為什麼不在一起呢？

中間點：電影到了第四十九分鐘，衝突開始上升，因為就在跨年派對中，哈利和莎莉意識到自己深受對方吸引。他們以好朋友的身分親吻，努力假裝沒事。為了避開這道「阻礙」，他們各自介紹自己的好友傑斯和瑪麗給對方認識，主線和副線故事在此交會。只是沒想到傑斯和瑪麗反而一見鍾情。

反派的逆襲：某天哈利和莎莉一起逛街時，看到了前妻與她的新男友在一起，哈利突然發現自己的感情生活到現在還是原地踏步，沒有改善。去拜訪傑斯和瑪麗的新居時，哈利還唱衰他們的婚姻；他甚至跟莎莉大吵一架，氣她為什麼凡事都能維持好脾氣。莎莉也不甘示弱，反過來指責哈利對於性的錯誤觀念。哈利和莎莉又各自尋找可以認真交往的對象，片中所謂的「反派」其實就是他們自己，但還能怎麼辦呢？

一敗塗地：某天深夜，由於得知前男友要結婚了，莎莉傷心地打電話給哈利。哈利立刻趕去莎莉家安慰她，結果這一安慰——兩人就上床了。他們維持這麼久的友誼就此完蛋，而且關係還變得很尷尬。哈利完事後的表情也顯示出他的茫然，他仍舊不知道該抱著莎莉溫存多久才恰當。

黎明前最深的黑暗：他們分別向傑斯和瑪麗坦承這件事，心裡暫時鬆了一口氣，不過哈利和莎莉內心還是覺得這樣不妥。

第三幕開始：他們決定告訴對方，那天晚上發生的事是個錯誤。他們藉著共進晚餐的機會把話說開，彼此依然無意當情侶，但希望能保有這段友誼。有可能嗎？

大結局：他們出席了傑斯和瑪麗的婚禮，隨後發生爭執，主線和副線故事再次交會。新人向他們敬酒，傑斯表示：「如果我或瑪麗當初被他們吸引了，今天我們就不可能站在這裡。」看起來一切都結束了，哈利打給莎莉希望彼此可以和好，但她一直拒接。直到跨年夜，他才猛然發現自己需要對方的陪伴。多數愛情喜劇的結局都要來一段「狂奔到機場挽留」的場景，本片則是看哈利跑過整個紐約市區去找莎莉。他們終於以情侶的身分接吻了。

結尾畫面：訪談來到最後一對夫妻，哈利和莎莉開始回憶他們相遇的故事。

《鐵達尼號》（1997）

《鐵達尼號》是當年投入預算最高、影史上票房最好的電影，如果我們一點都不好奇它是怎麼辦到的，可就失職了。劇情本身已經有了非常完美的背景設定：二十世紀初最豪華的郵輪鐵達尼號，撞上冰山後沉入大西洋，造成慘重的傷亡。不過本片之所以能大獲成功，還是要歸功於李奧納多·狄卡皮歐（Leonardo DiCaprio）和凱特·溫絲蕾演繹了一段刻骨銘心的愛情。

告訴你，這招永遠有效。

在「史詩情」類型電影中的「阻礙」，往往是超出主角掌握的重大事件，從經典老片《亂世佳人》到比較新的《魔鬼大帝：真實謊言》（True Lies）或《史密斯任務》（Mr. & Mrs. Smith），皆是如此。不管背景設定有多浩大，故事永遠是關於男女主角相知相愛，人生因此而圓滿。導演詹姆斯·卡麥隆（James Cameron）在編寫劇本時當然也深諳這一點。

打從電影一開始，我們就能預測這段戀情註定坎坷，因為男女主角的身分地位相當懸殊。蘿絲是好人家的女兒，而且已有婚約在身（雖然她並不愛這個未婚夫）；再看看傑克，他只是個窮途潦倒的藝術家，靠著賭撲克牌才贏得鐵達尼號首航的船票（雖然這艘郵輪就這麼沉了）。儘管如此，我們還是希望他們能共度一生，然而心裡

也瞭解，這樣的戀情其實能以淒美的悲劇收場，反倒是好事。

「夥伴情」分類：史詩情

同類型電影：《亂世佳人》、《齊瓦哥醫生》（*Doctor Zhivago*）、《黑獅震雄風》（*The Wind and the Lion*）、《危險年代》（*The Year of Living Dangerously*）、《魔鬼大帝：真實謊言》、《大地英豪》（*The Last of the Mohicans*）、《史密斯任務》、《手札情緣》（*The Notebook*）、《異國情天》（*The Far Pavilions*）、《愛在遙遠的附近》（*The Painted Veil*）

《鐵達尼號》架構表

開場畫面：在老舊的黑白畫面中，鐵達尼號駛離了海港。接著時空回到現代，一艘潛水艇正在鐵達尼號的殘骸中搜索，寶藏獵人布洛克（比爾·派克斯頓〔Bill Paxton〕飾演）要求遙控攝影機深入走廊和客艙探索。隨著故事的發展，我們會不時在過去和現在兩個時空中切換。

布局：布洛克的團隊打撈到一個保險箱，他們以為會找到鑽石，卻失望地發現裡面只有一張沉船當天完成的裸體素描，但是畫中的女孩戴著他們正在找的「海洋之心」項鍊。遠在世界的另一端，高齡一百零一歲的蘿絲（葛羅莉·史都華〔Gloria Stuart〕飾演）在電視上看到素描，於是和團隊取得聯絡，聲稱自己就是畫中的女孩。當她

抵達考察船時，所有人都對她的說法感到懷疑，布落克則問她準備好重返鐵達尼號了嗎？在電影的第二十分鐘，蘿絲開始回憶當年：「八十四年前，鐵達尼號被稱為『夢幻之船』。」畫面接著回到鐵達尼號首航當天，芳齡十七歲的蘿絲（凱特·溫絲蕾飾演）和多金自負的未婚夫卡爾（比利·贊恩〔Billy Zane〕飾演）登場了。蘿絲的旁白說道：「但對我來說，鐵達尼號只是將我綁回美國的奴隸船。」

觸發事件：窮小子傑克·道森（李奧納多·狄卡皮歐飾演）正在和人賭撲克牌，希望能贏得「夢幻之船」的船票。愛情故事是本片的主線，所以這場牌局當然會影響蘿絲和傑克的人生。傑克贏了，也幫好哥兒們弄到一張票，這是「救貓咪」的橋段。

天人交戰：蘿絲究竟會不會乖乖進入一段沒有愛情的婚姻呢？這個問題的解答，則要看傑克能不能及時登船了。

第二幕開始：傑克和好哥兒們總算在最後一刻趕到。登船後，傑克站在船舷邊看海豚，並大喊：「我是世界之王！」（這大概也是導演卡麥隆的心聲。）不過第二幕還沒有正式開始。蘿絲和母親、未婚夫吃了一頓乏味的晚餐之後，隻身溜到船尾想跳海自盡。傑克阻止她幹傻事，並表示：「這事我管定了。」就在這時蘿絲腳底一滑，差點摔下船，還好傑克眼明手快把她拉回來，卻被聞聲趕到的船員誤以為他意圖不軌。幸好蘿絲出面替他澄清，並邀請傑克隔天共進晚餐，以示感激。

副線：這部分讓我煩惱了很久，都可以拿來當做課堂討論的題目了。不過我認為，本片的主線是傑克和蘿絲的愛情故事，而推動這段愛情的動力，則是鐵達尼號撞上冰山沉沒這件事。所以這樣看來，可以得出鐵達尼號沈船就是副線故事的結論。如果你要說尋找海洋之心是副線故事我也沒什麼意見，只是對我而言，海洋之心比較像「副副線」故事。

玩樂時光：一對年輕男女在夢幻之船上墜入愛河，共度美好時光，還有什麼比這更能滿足「對前提的承諾」？傑克和蘿絲從船頭跑到船尾，感情急速升溫，觀眾也能跟隨他們的腳步一起探索豪華的鐵達尼號。接著，蘿絲發現傑克有繪畫天分，自己也能在他面前展現不同的面貌。看著他們努力挑戰社會上講求「門當戶對」的迷思，我們心裡也希望這段戀情可以修成正果。

主題陳述：晚餐時傑克說了句：「盡情享受每一天。」這話讓茉莉·布朗（由永垂不朽的凱西·貝茲〔Kathy Bates〕飾演）印象深刻。[7]

中間點：蘿絲拒絕了卡爾給的海洋之心和他所承諾的富裕生活，她遵循自己的心意選擇了傑克。她大膽地請傑克幫她畫裸體素描；稍後，他們便在船艙裡的一輛汽車後座做起愛來（感覺跟一般美國青少年的行為差不多）。然而緊接在「勝利的假象」之後，衝突開始升高，鐵達尼號撞上冰山，史無前例的「阻礙」出現了。而且傑克

7. 茉莉·布朗（Molly Brown）在歷史上真有其人，本身為社會名媛，也是鐵達尼號船難的倖存者。

和蘿絲還要負點責任，因為瞭望員忙著偷看他們秀恩愛而疏忽了。（卡麥隆啊，這安排太巧妙了！）本片的主題即將受到災難的考驗，主線和副線故事也在此交會。

反派的逆襲：船長問還剩多少時間，顯示出事態急迫，而無孔不入的冰冷海水成了本片的「反派」。傑克和蘿絲告知卡爾郵輪撞上冰山的事，沒想到傑克反遭指控偷走了海洋之心。蘿絲一時亂了手腳，不知道該相信誰的說詞，但是當傑克被帶走時，他的眼神讓蘿絲確信他是無辜的。蘿絲接下來該怎麼做？卡爾用自己的方式向她示愛，這段三角關係也讓劇情增色不少。

一敗塗地：所有乘客都在甲板上聚集，人群中瀰漫著恐懼不安的氛圍，但是多數人都不清楚問題到底有多嚴重。蘿絲新認識的郵輪設計師老實告訴她，整艘船都會沉入大西洋。雖然被迫和卡爾待在一起，但蘿絲很清楚被關在船艙中的傑克會有生命危險，於是不顧一切趕去救他。過程中出現了「死亡氣息」，幸好蘿絲及時把快滅頂的傑克救出來。

黎明前最深的黑暗：由於婦女和兒童能優先登上救生艇，卡爾和傑克將蘿絲和她母親送上小艇。蘿絲穿著卡爾給她的外套，發現口袋裡竟然裝著海洋之心。於是在最後一刻，她放棄和母親、未婚夫一起過好日子的機會，決定冒著危險也要和真心所愛的傑克在一起。

第三幕開始：蘿絲又跳回逐漸下沉的鐵達尼號，向傑克證明和他共

度的一天，遠勝過一個渾渾噩噩的未來；他們要一起共患難，主線和副線故事再度交會。他們避開了卡爾，看著船上陷入恐慌的乘客掙扎求生，兩人做好準備面對沉船的那一刻。他們就在初遇的地方隨著鐵達尼號沉入冰冷的大海。

大結局： 他們浮出海面，四周全是郵輪的殘骸，傑克找到一扇門板讓蘿絲待在上面，自己則泡在海水中。他要求蘿絲保證絕對會好好活下去，然後就像所有悲劇裡的男主角一樣死去了。蘿絲後來獲救，當被問起姓名時，她表示自己是「蘿絲·道森」，透過這樣的方式，蘿絲和愛人合為一體、永不分離，同時進入了「綜合命題」的新世界。

結尾畫面： 時空回到現在，蘿絲證實了自己的身分，也終於說出埋藏了八十四年的祕密。當天晚上，她走到考察船的船尾，將海洋之心丟入大海。沒多久蘿絲便在睡夢中安詳辭世。在夢中，她重回當年富麗堂皇的鐵達尼號，和傑克結為連理。這段「史詩情」真是賺人熱淚。

《斷背山》（2005）

《斷背山》早在上映前就引起熱烈討論，大家都將焦點放在片中大膽展現的同志情慾，不過在看過導演李安的成品之後，觀眾會發現這部電影並沒有那麼膚淺。雖然題材本身頗具爭議性，但《斷背山》裡兩位男主角的經歷和世上任何情侶沒有兩樣。

本片改編自安妮・普露（Annie Proulx）的短篇小說，由西部小說大師賴瑞・麥克穆崔（Larry McMurtry）和黛安娜・歐莎娜（Diana Ossana）改寫成電影劇本。兩位編劇完美示範了什麼叫「給我同一套，但要不一樣」，他們在老梗中加入新招，讓整部電影感覺煥然一新。做為「禁忌情」的範例，《斷背山》也告訴我們一個道理：期望往往是造成問題的主因。

故事發生於一九六三年，講述一對牛仔在山上牧羊時發展出一段維持了二十年的戀情。然而當時社會風氣保守，他們也面臨壓力，必須扮演符合社會期待的「男子漢」形象，再加上本身的罪惡感，讓這段感情註定沒有好結果。儘管共度了許多親密時光，他們終究無法鼓起勇氣反抗來自親朋好友的壓力。這段地下情最終在憤怒與相互指責中被拆穿，但並不影響「夥伴情」故事所要傳達的訊息：他們的生活因為彼此而改變。

「夥伴情」分類：禁忌情

同類型電影：《一樹梨花壓海棠》（*Lolita*）、《誰來晚餐》（*Guess Who's Coming to Dinner*）、《殉情記》（*Romeo and Juliet*）、《哈洛與茂德》（*Harold and Maude*）、《藍色珊瑚礁》（*The Blue Lagoon*）、《軍官與紳士》（*An Officer and a Gentleman*）、《熱舞十七》（*Dirty Dancing*）、《美女與野獸》、《帥哥嬌娃》（*Benny & Joon*）、《維納斯》（*Venus*）

《斷背山》架構表

開場畫面：黎明時分，一輛大卡車在公路上行駛，兩旁是一望無際的草原。時間是一九六三年，地點是懷俄明州，一名牛仔跳下卡車，沒多久另一名牛仔開著小貨車抵達。他們一起等雇主出現，不時互相打量，這是愛情故事常見的邂逅場景。

布局：雇主阿奎瑞（藍迪·奎德〔Randy Quaid〕飾演）要求他們將一大群羊趕到斷背山上放牧，由於是非法放牧，所以他們必須想辦法躲過林務局的耳目。上山的前一晚，艾尼斯（希斯·萊傑〔Heath Ledger〕飾演）和傑克（傑克·葛倫霍〔Jack Gyllenhaal〕飾演）在酒吧裡喝酒，認識一下彼此，兩人都有一段坎坷的過去。艾尼斯是農家子弟，兒時的創傷造成他沉默寡言，我們後續會更瞭解這段往事。至於傑克則是和父親處不來，才跑來放羊。

觸發事件：電影到了第九分鐘，阿奎瑞帶著他們上山，開始了違法

的放羊工作。

主題陳述：電影的第十二分鐘，傑克告訴艾尼斯：「老闆無權要我們做違法的事。」雖然表面上講的是公事，但艾尼斯和觀眾都明白這話真正的含意是，如何在「假裝什麼事都沒發生」和「面對自己的真實心意」之間做取捨。

天人交戰：他們能勝任這份工作嗎？傑克晚上必須和羊群一起露宿，保護牠們不會落入郊狼之口，艾尼斯則是在營地留守。朝夕相處的兩人關係愈來愈密切，艾尼斯也變得比較多話，他告訴傑克自己就快要結婚了。傑克則夢想能參加牛仔競技大賽，不但能泡妞還能賺大錢。從本質上來說，他們都是「孤兒」，同時兩人之間逐漸出現一種奇怪的氛圍。某天艾尼斯在把補給品帶給傑克的路上，突然遇到一隻熊，牠害艾尼斯弄丟了補給品。為了解決食物的問題，他們一起合作打獵。雖然依照雇主的安排，他們理應不該有機會一起過夜，但是……

第二幕開始：電影到了第二十五分鐘，這天晚上他們都在營地休息。半夜氣溫驟降，睡在外面的艾尼斯冷得受不了，傑克讓他進帳棚取暖，兩人就這麼擦出激情的火花。到了隔天早上，他們對於昨晚的事情避而不談，但不管承不承認，艾尼斯和傑克的世界已經起了天翻地覆的變化。不久，艾尼斯發現昨晚有隻綿羊被郊狼咬死了，這彷彿是個不祥的預兆。兩人直到稍晚才略略談到昨晚的事，彼此都同意只是一時失態，不會再有第二次，也不需要讓第三者知

道。但是電影到了第三十三分鐘，他們又接吻了，顯然這不是「失態」兩個字能簡單帶過。

玩樂時光：他們在斷背山上盡情享受親密時光，這也是本片「對前提的承諾」。某天阿奎瑞來探視他們是否安好，卻見到兩人裸著上身嘻笑打鬧，沒有注意到他，但阿奎瑞並不打算介入；現在兩人的戀情已經有外人知道了。秋天很快來到，他們必須帶羊群下山。或許是因為知道自己必須回歸現實世界，艾尼斯和傑克在下山前狠狠打了一架。電影的第四十二分鐘，他們分道揚鑣。

副線：我們看到艾尼斯和傑克努力適應原本的生活，副線故事分成兩線進行。艾尼斯和未婚妻艾爾瑪（蜜雪兒・威廉絲〔Michelle Williams〕飾演）結婚，過著看似甜蜜的日子。難忘舊情的傑克則又跑回阿奎瑞的農場想打工，希望有機會能與艾尼斯重逢。不過阿奎瑞拒絕了他，並在言談間透露出他知道他們的祕密，傑克也因此被列為拒絕往來戶。於是傑克到處參加牛仔競技大賽，雖然中間也曾遇到令他心動的牛仔，但最後還是跟一位農業機具大亨的女兒露琳（安・海瑟薇〔Anne Hathaway〕飾演）結婚。副線故事也持續探討「假裝什麼事都沒發生」和「面對自己的真實心意」之間的拉扯。

中間點：艾尼斯收到傑克的明信片，問他是否願意見面，艾尼斯當然願意。兩人見面那天，艾尼斯無法克制地和傑克擁吻，卻被艾爾瑪全看在眼裡。這個發展有兩個作用，不僅讓兩位男主角贏得「勝利的假象」，也讓衝突開始升高，因為「禁忌情」電影的「阻礙」

往往來自於旁人的阻撓。而後艾尼斯和傑克到汽車旅館溫存，直到隔天早上他才回家，但艾爾瑪什麼也沒說。

反派的逆襲：艾尼斯和傑克以釣魚做為幌子，每年見面三次，持續過著兩種不同的生活。但是他們內心的衝突還是不斷累積，兩人三不五時就會把情緒發洩到親朋好友身上。艾尼斯有次回憶起小時候父親曾讓他看一具屍體，死者因為是同性戀而被活活打死。艾尼斯這麼說：「老爸還確認我們兩兄弟有看到屍體。」後來艾尼斯和艾爾瑪離婚，艾爾瑪並沒有提起他和傑克的事。艾尼斯住進了破舊的拖車屋，離群索居，也拒絕讓女兒小艾爾瑪（本片的「火箭助推器」）干涉他的生活；至於傑克則跑到墨西哥找男妓來填補內心的空洞。在艾尼斯和傑克最後一次碰面時，兩人都承認彼此本來可以共度美好的人生，但現在卻只剩下斷背山上的回憶。

一敗塗地：幾個月後，艾尼斯得知傑克去世的消息。他打電話問露琳事情的經過，雖然露琳說傑克是在幫輪胎打氣時出了意外，但艾尼斯非常懷疑傑克是被恐同人士打死的，就像他小時候看到的那具屍體一樣。

黎明前最深的黑暗：傑克死了，艾尼斯重返斷背山的希望也破滅了。痛失摯愛的他該怎麼活下去？

第三幕開始：艾尼斯登門拜訪傑克的雙親，他和傑克隱瞞了這麼久的關係也算是半攤在陽光下，主線和副線故事在此交會。

大結局：艾尼斯得知傑克死前曾想帶另一個男人上斷背山生活，不過願望並沒有實現。他獲准參觀傑克的房間，找到傑克當年所穿的襯衫，裡面還包著艾尼斯的襯衣。傑克的母親深知兩人關係匪淺，於是讓艾尼斯帶走兩件衣服做為紀念。

結尾畫面：艾尼斯將兩件衣服仔細收進衣櫃，現在他終於進入了「綜合命題」的世界。小艾爾瑪請父親一定要出席她的婚禮，艾尼斯答應了，這也替他帶來一線新希望，他還是有機會重獲親情的溫暖。不過，他的人生確實因為愛過傑克而改變，印證了「夥伴情」的真義。

7. 犯罪動機

我習慣拿「鸚鵡螺」來比喻「犯罪動機」的類型故事。隨著調查的進展，我們會逐漸逼近事件真相，就像從螺殼的最外圍一圈一圈深入核心。過程中我們會覺得恐懼、絕望，甚至喘不過氣，最後更會發現，我們真正需要面對的不是邪惡，而是自己的內心。

人類心中的恐怖與瘋狂永遠無法測量。如果你的劇本屬於「犯罪動機」，我建議故事謎團的解答要從人性黑暗面著手，因為隱藏在黑暗中的答案向來驚人，而且不論我們有多麼正直善良，都一定會受到邪惡的影響。

「犯罪動機」的電影大致是這個樣子：一名男子在昏暗的辦公室暗中監看窗外女子，桌上名牌寫著他的大名「史貝德」或「馬羅」。[8] 接著女子走進辦公室，顯然是惹上了大麻煩，有求於偵探；而偵探在發現真相之後，有可能反過來出賣女子，讓她接受應得的制裁。觀眾對於「犯罪動機」類型電影的想像多半如此，實際上也的確如此。不管負責辦案的是私家偵探、追捕人造人的警察，還是努力追蹤大新聞的記者，主角在最後都會發現根本沒有什麼謎團，

8. 指山姆・史貝德和菲力普・馬羅，兩者分別為美國作家達許・漢密特與雷蒙・錢德勒筆下的神探。兩位作者的作品幾度搬上大銀幕，例如下文提及的《梟巢喋血戰》和《漫長的告別》皆改編自兩人的代表作。

真相早就在那裡。

在「黑色電影犯罪動機」中，偵探主角生活在一個只有他才能應付的黑暗世界；《梟巢喋血戰》（*The Maltese Falcon*）、《唐人街》（*Chinatown*）和《漫長的告別》（*The Long Goodbye*）都是這種類型經典中的經典，近期電影則有以校園為舞台的《追兇》（*Brick*）。「政治犯罪動機」的類型電影則與揭露政府或大企業的陰謀有關，例如《大陰謀》（*All the President's Men*）、《誰殺了甘迺迪》（*JFK*）和《失蹤》（*Missing*）等等。「科幻／奇幻犯罪動機」的案件都發生在「另一個世界」，可能是未來的地球，也有可能是靈界；《銀翼殺手》（*Blade Runner*）、《威探闖通關》（*Who Framed Roger Rabbit*）和《靈異第六感》（*The Sixth Sense*）都屬於這個類別。

另外還有講述警方依法辦案的「刑案犯罪動機」，身為執法人員的主角常在最後發現，自己和罪犯其實只有一線之隔；大家可以參考《黑色手銬》（*Tightrope*）、《第六感追緝令》（*Basic Instinct*）和《冰血暴》（*Fargo*）等電影。相反的，「個人犯罪動機」裡的主角通常是業餘偵探，出於好奇心旺盛或是為了救人一命而自行展開調查，並在過程中發現了自己不為人知的一面；《神祕河流》（*Mystic River*）、《後窗》（*Rear Window*）和《剃刀邊緣》（*Dressed to kill*）都是典型的例子。雖然「犯罪動機」的題材五花八門，但是偵探的設定和案件發展都有一套固定公式。

「犯罪動機」和「屋裡有怪物」這兩種類型電影有其相像的地方，

但兩者的差異在於：「屋裡有怪物」著重於擊敗擁有超自然力量的怪物，而不是去瞭解怪物本身；「犯罪動機」則是將焦點放在找出問題的根源。你可能會覺得「犯罪動機」和「英雄的旅程」也有點類似，但其實兩邊主角所追尋的目標並不相同。在「英雄的旅程」中，主角一開始會有清楚而特定的目標，但是他在旅途中會慢慢改變；「犯罪動機」的主角只在乎能不能揭發真相，電影中的每一條線索都像一顆不定時炸彈，在調查過程中隨時有可能引爆。

「犯罪動機」的類型電影都包含三大元素：**(1) 偵探**、**(2) 祕密**、**(3) 墮落時刻**。

本類型電影中的「偵探」都是獨一無二，一方面負責說明案情的來龍去脈，一方面也是觀眾在片中的化身，帶領觀眾找出線索並且拼湊真相。偵探在辦案的過程中通常不會產生改變，但是銀幕前的觀眾卻會有所反思。

以經典老片《唐人街》為例，私家偵探傑克的信念從頭到尾都沒有變過，我們也看不出這起水利局的命案對他有什麼影響（雖然傑克或許會認為這件案子讓他變得更加憤世妒俗）。同樣的道理，像《大陰謀》和《誰殺了甘迺迪》這類「政治犯罪動機」中的偵探也不會改變，通常會改變的都是電影院裡的觀眾。

故事中的謎團都源自於某個「祕密」。祕密一開始都藏在不起眼或是不相干的事件中，但主角會發現事有蹊蹺，於是決定查個水落石

出。在《大陰謀》中，勞勃‧瑞福和達斯汀‧霍夫曼飾演的菜鳥
記者就緊咬著總統的醜聞不放。飾演報社編輯的傑克‧華登（Jack
Warden）對主編馬丁‧鮑森（Martin Balsam）表示：「他們很飢渴！你記
得自己以前飢渴的感受嗎？」這股飢渴的感覺很就會帶著他們從一
椿不入流的竊盜案，一路追查到白宮的大醜聞。

除此之外，「犯罪動機」的主角都有一股無法克制的衝動，覺得
非要查出最後的真相不可，不管是講述血淋淋謀殺案的《神祕河
流》、充滿科幻色彩的《銀翼殺手》，還是探討政治懸案的《失
蹤》，都是如此。這股衝動並不單是因為破案很有成就感，也是因
為我們無法袖手旁觀，眼睜睜看著「祕密」變得愈來愈有威脅性。

而主角一旦涉入太深，就容易違背自己的原則或社會規範，變得不
擇手段也要獲得真相，這就是主角一定會經歷的「墮落時刻」。主
角也會猛然察覺自己跨越了正邪之間的界線，或是發現自己曾經犯
下過類似的錯誤。舉例來說，麥克‧道格拉斯在《第六感追緝令》
裡負責追查蛇蠍美女莎朗‧史東（Sharon Stone），雖然他極有可能成為
下一個受害者，但是找出答案的誘惑實在太大，他即使賠上性命也
在所不惜。

主角在調查過程中往往自願成為黑暗世界的一員，就像《唐人街》
的偵探傑克所言：「他當然不能置身事外。」這句話同時也是對觀
眾說的。

到了故事尾聲，案件常常又回到原點，矛頭甚至會指向偵探本人。因此很多「犯罪動機」的電影會安排主角在追查新案的過程中，發現當年的舊案並未真正了結，他必須再度面對當初沒有處理好的問題。這樣的設定稱為「案中案」，負責帶出電影所要陳述的主題，讓我們可以透過舊案瞭解它對主角的意義，並從中獲得故事背後的真正教訓。

如果你想寫一部「犯罪動機」的電影劇本，最好直接從案件或兇手下工夫。雖然你在安排偵探蒐集蛛絲馬跡的時候，不能讓謎底太早破梗，但是你心裡必須對整起案件瞭然於胸。你一開始就要站在兇手的角度思考他的犯案動機是什麼，而他又會如何誤導辦案方向；你必須以巧妙的手法故布疑陣，再以意想不到的方式揭開謎團，讓兇手接受應得的制裁。只要照著以上兩個原則去構思劇本，並加上一些巧思，你絕對能寫出既驚人又有深度的結局。[9]

9. 編按：有興趣創作偵探故事的讀者也可以參考詹姆斯·傅瑞的《超棒推理小說這樣寫》，同樣由雲夢千里出版。

「犯罪動機」類型檢驗表

如果你手上有一個好謎團，而且急欲寫出隱藏在背後的真相，那你可以先從以下元素著手：

1. **偵探**：這位偵探可以是專業人士、業餘的老百姓，或甚至是想像中的人物。另外，偵探不像觀眾會受到案件影響。
2. **祕密**：這個祕密的吸引力遠比金錢、權力和性愛都要強大，觀眾和偵探都非得知道真相不可。
3. **墮落時刻**：偵探為了找出真相不惜違反法律，甚至打破自己多年來的原則。

你還在等什麼，還不快看後面那些超酷的例子？夥計，別逼我動手，瞭嗎？

《大陰謀》（1976）

「我想我不像你們那麼嗜血。」

這是片中一名《華盛頓郵報》女記者告訴勞勃·瑞福和達斯汀·霍夫曼的話，也點出兩位男主角所經歷的「墮落時刻」。本來一開始勞勃·瑞福飾演的鮑勃對於調查小竊案興趣缺缺，沒想到後來發現案件的真相不得了，讓他無法抽身，只能持續追查。兩位男主角在過程中曾一度迷失方向，為《大陰謀》增添了深度，成為「政治犯罪動機」類型的佼佼者。導演艾倫·帕庫拉（Alan Pakula）深知謎案題材的重點在於處理背後的陰暗面，尤其牽扯到政治權力的案件更是如此。就算知道躲在幕後的大黑手是尼克森總統，我們也得捫心自問，是否願意不計代價揭發他？

如果我們寧可睜一隻眼閉一隻眼，那和敵人有什麼兩樣？

編劇威廉·戈德曼（William Goldman）在他的回憶錄《好萊塢編劇祕辛》（Adventures in the Screen Trade）提到，當年寫《大陰謀》的劇本時，他差一點抓狂，因為導演要求「給我所有好料的」（翻成白話就是「不准漏掉水門案事件的任何細節」），我後來工作時都拿來告誡自己和夥伴。另外，本片證明了編劇本人的判斷也有失準的時候，對戈德曼大師來說，《大陰謀》或許不是他自認最得意的作品，但絕對是我的最愛之一。

「犯罪動機」分類：政治犯罪動機

同類型電影：《焦點新聞》（Z）、《視差景觀》、《失蹤》（Missing）、《大特寫》（The China Syndrome）、《誰殺了甘迺迪》、《驚爆內幕》（The Insider）、《沉靜的美國人》（The Quiet American）、《諜網迷魂》（The Manchurian Candidate）、《疑雲殺機》（The Constant Gardener）、《雙面翻譯》（The Interpreter）

《大陰謀》架構表

開場畫面：打字機打出「一九七二年，六月十七日」的字樣，隆隆作響的按鍵聲有如槍響。尼克森總統搭乘直升機降落在國會山莊的廣場，他現在可是站在權力頂端的男人。

主題陳述：警方在水門大廈逮捕了五名竊賊，將他們依法送辦。《華盛頓郵報》的記者鮑勃（勞勃‧瑞福飾演）到法院進行採訪，他詢問竊賊的律師怎麼會接這個案子，律師回答：「我人不在這裡。」本片的主題就是探討當權者如何蒙蔽了我們。

布局：鮑勃繼續追蹤這起案件，而另一名記者卡爾（達斯汀‧霍夫曼飾演）認為背後藏著天大的新聞，急欲參與調查。鮑勃得知竊賊中有一位中情局的人員，難道這不是單純的竊案？《華盛頓郵報》

指派鮑勃負責深入追查，卡爾則不時在旁邊打轉，希望能和他合作；兩人的作風大相逕庭，磨合了好一陣子。此時鮑勃又發現白宮的電話號碼竟然出現在另一名竊賊霍華德・亨特的通訊錄上，更驚人的是，亨特也是中情局的人。

觸發事件： 電影到了第二十三分鐘，報社同意讓鮑勃和卡爾一起負責這條新聞，他們開始認真撰寫報導。

天人交戰： 兩位菜鳥記者有辦法勝任這項工作嗎？隨著接下來的劇情衝突不斷上升，觀眾也不時會想到這個問題。

第二幕開始： 電影的第三十三分鐘，他們將完成的報導交給主管布萊德利（傑森・羅巴茲〔Jason Robards〕飾演），卻被退回來，因為布萊德利認為這篇報導根本上不了頭版。鮑勃和卡爾會乖乖放棄嗎？不會，他們決定繼續調查，一定要搞清楚到底發生了什麼事。

副線： 鮑勃和卡爾在接受兩位「心靈導師」的鼓勵之後，決心揭發當權者的騙局。第一位是布萊德利，他負責扮黑臉，結果讓兩位記者的心意更加堅定。另一位則是神祕的線民「深喉嚨」，他提供了許多驚人的內幕消息；本片最著名的橋段就是鮑勃在地下停車場和他碰面的場景。現實中，「深喉嚨」的真實身分直到二〇〇五年才被揭露，他是美國聯邦調查局的前副局長馬克・費爾特（Mark Felt）。

玩樂時光： 「深喉嚨」告訴他們應該去「追蹤錢的流向」（這是編劇

威廉・戈德曼原創的經典台詞），兩位記者獲得新的方向，於是分頭
調查。卡爾飛到佛羅里達州，成功見到一位當地的檢察官並取得線
索。鮑勃則根據這項線索，找上尼克森總統「競選連任委員會」的
一名負責人，對方坦承其中一位竊賊帳戶中的支票是他給的。這段
進展也是本片「對前提的承諾」，看著案子開始有點眉目，觀眾的
情緒自然會更加投入，所有精采的偵探故事都是如此。再說，整起
案件似乎牽涉到驚人的大陰謀，這是觀眾最愛看的內容。

中間點：鮑勃和卡爾撰寫的一系列報導大獲成功，因此聲名大噪。
尼克森總統的財政團隊必須接受調查，將相關帳目交代清楚。電影
到了第五十八分鐘，布萊德利突然要求他們挖出更多新聞，同時也
不太滿意他們隱瞞了「深喉嚨」的存在；劇情衝突開始上升，主線
和副線的故事也在此交會。電影的第七十分鐘，兩位記者已經沒有
其他可以調查的對象，線索看似斷了，這是「失敗的假象」。鮑勃
想了想，對卡爾說：「我們就從頭再調查一遍。」於是他們又重新
回頭逐一調查相關人員。

反派的逆襲：為了取得需要的消息，鮑勃和卡爾可說是不擇手段，
開始和證人要心機，不但私下錄音，還誘騙證人說出確切的消息來
源。反派這邊也有動作，涉案的司法部長約翰・米契出言威嚇卡爾
和《華盛頓郵報》的發行人葛蘭姆女士。另一方面，雖然他們在調
查上有所斬獲，但是鮑勃第二次和「深喉嚨」碰面時，「深喉嚨」
說他根本沒有看到全局；更糟糕的是，鮑勃發現自己被跟蹤了。卡
爾則和尼克森總統的手下賽格里蒂律師會面，律師承認自己不僅會

因為犯行而被吊銷律師執照，還會鋃鐺入獄。這對雙方來說都是一場只許成功不許失敗的對決。

一敗塗地：如果中間點是主角的低潮，他的運勢會從「一敗塗地」開始慢慢往上走。布萊德利認為既然鮑勃和卡爾已經確認這起竊案和總統有關，便同意登出報導。沒想到所有證人事後都改口否認，白宮也立刻發表聲明譴責《華盛頓郵報》，要求撤回不實報導。鮑勃和卡爾這下恐怕要失業了，布萊德利也有可能遭到起訴、聲譽掃地──這兩位菜鳥似乎搞砸了。

黎明前最深的黑暗：卡爾問：「我們到底哪裡出了錯？」

第三幕開始：布萊德利決定全力支持兩位記者，要他們不必擔心，只管繼續追查真相，讓主線和副線的故事再次交會。鮑勃也再度和「深喉嚨」碰面，希望找出問題的癥結。

大結局：鮑勃要「深喉嚨」坦白說出所知的全部內情，不要再讓他猜來猜去。「深喉嚨」告訴他，這一切都是由尼克森總統授意，於是鮑勃連忙跑去通知卡爾。由於擔心遭到竊聽，鮑勃只能用打字機打出「我們有生命危險」，藉此向卡爾發出警告。兩人也將消息告知布萊德利，這位主管表示：「都先給我回家休息，十五分鐘。」鮑勃和卡爾聽了都非常興奮，因為這代表他們真的要繼續追蹤這一則新聞。

結尾畫面：一台打字機打出許多新聞標題，告訴我們接下來這幾年水門案又有哪些發展，尼克森總統最終不得不下台以示負責。新聞媒體贏得最後的勝利。

《銀翼殺手》（1982）

有多少電影的導演剪輯版能比院線版優秀？幾乎沒有。雷利·史考特執導的《銀翼殺手》不管什麼版本我都喜歡，但我最喜歡的還是結局沒有話外音、給人更多想像空間的院線版。然而本片的重點不在觀眾看的是哪個版本，而是在於「觀看」這件事本身。《銀翼殺手》不論是在視覺表現、創意和場景設計都極為出色，是影史上的一個里程碑，而片中不斷強調的「眼睛」意象也是讓這部電影成為經典的原因之一。

這部科幻偵探片在設定上和其他同類型電影沒有太大差異，哈里遜·福特（Harrison Ford）飾演有「銀翼殺手」之稱的特殊警察，負責追捕人造人並讓它們「退役」（也就是殺死它們）。這些人造人在外表上和人類幾乎沒有差異，只能透過特殊的測試進行確認。本片的「墮落時刻」則是和一名女性人造人有關。哈里遜·福特愛上了西恩·楊（Sean Young）飾演的人造人瑞秋，發現她和人類其實沒有兩樣，這個發現讓他重新思考生命和愛情的意義。另外，魯格·豪爾（Rutger Hauer）飾演的反派角色也讓哈里遜·福特瞭解到活著的意義。

「犯罪動機」分類：科幻／奇幻犯罪動機

同類型電影：《魔鬼總動員》（*Total Recall*）、《威探闖通關》、《美女闖天關》（*Cool World*）、《穆荷蘭大道》（*Mulholland Drive*）、《第六感生

死戀》（*Ghost*）、《靈異第六感》、《歌舞神探》（*The Singing Detective*）、
《關鍵報告》（*Minority Report*）、《明日世界》（*Sky Captain and the World of
Tomorrow*）、《機械公敵》（*I, Robot*）

《銀翼殺手》架構表

開場畫面：漫天濃霧的洛杉磯是個龍蛇雜處、藏汙納垢的荒涼之
地。現在是二〇一九年，飛天汽車證實我們到了未來，但除此之外
還有什麼新鮮事？

主題陳述：人造人李昂（布里翁・詹姆斯〔Brion James〕飾演）在泰瑞
公司接受奇怪的眼球測試，並回答測試人員所提出的問題。其中一
個問題是：「活著是什麼感覺？」這正是本片的主題。話說回來，
光靠偵測眼球就有辦法區分人類和人造人嗎？在電影的第七分鐘，
李昂掏槍殺了測試人員。

布局：主角戴克（哈里遜・福特飾演）登場了，他是少數還留在地
球生活的倒楣鬼。雖然戴克一直看到鼓吹人類搬到外星殖民地的廣
告，但是他會留在地球似乎另有原因。他正處於「不改變就等死」
的狀態，死氣沉沉地等待任務指令。愛德華・詹姆斯・歐蒙（Edward
James Olmos）飾演的神祕折紙男蓋夫突然出現，交給他一項任務。

觸發事件：電影的第十二分鐘，分秒不差，戴克接到任務。老長官布萊恩告訴他，有四名人造人非法跑來地球，需要他解決，但戴克猶豫了。

天人交戰：戴克看了李昂接受測試的錄影，非常驚訝人造人竟能與人類如此相似。目前最大的問題在於這四名人造人為何要來地球，他們對泰瑞公司有何企圖？除了李昂，我們也看到其他幾名跑來地球的人造人，包括他們的首領羅伊（魯格・豪爾飾演）和普莉絲。這些人造人只有四年壽命，已經來日無多。

第二幕開始：戴克接下任務，來到裝潢風格前衛的泰瑞公司。

副線：戴克和另一個重要角色瑞秋（西恩・楊飾演）相遇，兩人隨後發展出一段戀情。在泰瑞公司的創辦人泰瑞博士的授權下，戴克對瑞秋進行了先前李昂所接受過的人性測試，發現原來她也是人造人。戴克在電影的第二十二分鐘發現瑞秋並不曉得自己是人造人，泰瑞博士則告訴他，公司的宗旨就是要讓人造人比人類更像人類。基於這個目的，瑞秋被植入了假記憶。

玩樂時光：為了追查這四名人造人，戴克來到李昂住過的旅館尋找蛛絲馬跡，以滿足對「前提的承諾」。他發現了一些像魚鱗一般的東西。與此同時，羅伊和李昂來到老周的眼球製造實驗室，想打聽泰瑞公司的基因設計師賽巴斯汀的住處，並派普莉絲過去接近他。戴克後來回到家，發現瑞秋在等他，瑞秋不太高興地說：「你認為

我是人造人。」戴克稍後分析一張照片（此舉也強調了「眼睛」這個意象）有了新線索，接著他前往市場詢問一名配戴顯微鏡裝置的專家（又是一個「眼睛」的意象），得知那些魚鱗其實是人造蛇的鱗片。

中間點：優秀的偵探故事都會安排偵探和不同階級的人打交道，所以我們看到戴克前往一間時髦夜店，假裝成溫和無害的宅男跑到後台打聽消息；類似的手法也在老片《夜長夢多》（*The Big Sleep*）裡出現過。原來夜店的舞孃左拉會和人造蛇一起演出，她也是人造人，與李昂有來往，旅館裡的蛇鱗就是這麼來的。左拉察覺情況有異，試圖逃跑，戴克連開多槍才將她擊斃。此時戴克突然接到通知，瑞秋也上了「退役」名單，劇情衝突急劇上升，主線和副線的故事在此交會。

反派的逆襲：這群人造人也不好惹，李昂直接在街上襲擊戴克，並告訴他：「醒醒吧，你的死期到了。」正當兩人扭打成一團時，瑞秋忽然現身，一槍擊斃李昂。戴克這條命是人造人救回來的，他因此經歷了「墮落時刻」。回到家，瑞秋一臉專注地看著戴克清理滿嘴鮮血，還問說：「如果我逃到北方從此消失，你會繼續追殺我嗎？」戴克沒有回答，心裡想著是否該和人造人發展戀情（我想這在風氣開放的洛杉磯應該沒什麼大不了）。電影到了第七十二分鐘，他們深情接吻。另一方面，普莉絲正為了接下來的戰鬥做準備，我們聽到背景傳來鐘聲，暗示時間不多了。賽巴斯汀雖然是基因設計師，他本身的基因卻有缺陷，造成老化速度異於常人。

一敗塗地：羅伊在賽巴斯汀的協助下來到泰瑞博士的住處，希望博士能延長他們的壽命。博士拒絕這項要求，於是羅伊就戳爆了他的眼球，也對賽巴斯汀痛下殺手。現在人造人明白他們死期將近了。

第三幕開始：戴克離開瑞秋身邊，來到賽巴斯汀家和其他人造人對決，主線和副線故事再度交會。普莉絲是個厲害的後空翻殺手，但戴克仍然技高一籌，成功將她「退役」。

大結局：戴克和羅伊的最後一戰雖然殘酷刺激，卻也不免讓人感嘆，因為他們的處境很相似，而且都有個人造人女友。羅伊最終救了戴克一命，他的臨終獨白又回歸「眼睛」的意象：「我曾見過人類無法想像的美。所有的過往都將消失在時間裡，如同淚水消失在雨中。」這句台詞可是魯格・豪爾自己寫的，厲害吧！羅伊在斷氣前釋放了一隻鴿子，戴克則發現自己因為瑞秋的關係，也會被有關當局處理掉。

結尾畫面：戴克回到家，發現瑞秋在床上熟睡，她沒死。他喚醒瑞秋，兩人準備往北方逃命。就在離開房間的時候，戴克發現了蓋夫留下來的折紙獨角獸，這表示蓋夫同意暫時放過他們，讓這對情侶能夠稍微活久一點。

《冰血暴》（1996）

《冰血暴》是柯恩兄弟（Coen Brothers）自編自導的「犯罪動機」經典。片中駭人的真相由身懷六甲的女警瑪吉揭開，她在結局還目睹了最泯滅人性的一幕：兇手麻木不仁地把死者的殘肢扔進木材切片機，當他看到瑪吉出現時，只露出不耐煩的神情，彷彿做家事被人打擾的樣子。瑪吉原本和畫家丈夫過著幸福的生活，當她一開始在溫暖的被窩中接到這項任務時，是怎麼也沒料到，自己最後會在寒冷的午後發現邪惡竟是無所不在的。

本片不僅劇本好，三位主要演員威廉・梅西（William H. Macy）、史提夫・布希米和法蘭西絲・麥多曼（Frances McDormand）也都發揮精湛的演技，法蘭西絲・麥多曼更是以瑪吉一角榮獲奧斯卡最佳女主角獎。在《冰血暴》中，觀眾早就知道事情的來龍去脈，只等偵探一步一腳印地查出真相，這也是「刑案犯罪動機」電影常見的一種敘述手法。女主角瑪吉儘管作風老派、愛吃自助餐又和前男友搞曖昧，但是她相當聰明，而且深藏不露。她也會在調查過程中經歷「墮落時刻」，因此非常清楚邪惡會散發出誘人的吸引力。

「犯罪動機」分類：刑案犯罪動機

同類型電影：《霹靂神探》（*The French Connection*）、《緊急追捕令》（*Dirty Harry*）、《黑色手銬》、《威猛奇兵》（*To Live and Die in L.A.*）、《第六感追

緝令》、《疑雲重重》（*City by the Sea*）、《鐵面特警隊》（*L.A. Confidential*）、
《針鋒相對》（*Insomnia*）、《非常命案》（*Twisted*）、《緝毒特警》（*Narc*）

《冰血暴》架構表

開場畫面：暴風雪中，一輛汽車拖著另一輛車抵達了北達科他州的
法哥市，這座城市正是故事的起點。

主題陳述：溫文有禮的汽車業務員傑瑞（威廉・梅西飾演）開著全
新的棕色福特轎車跟兩位混混碰面，但是他因為搞錯時間，所以遲
到了。他請兩位混混綁架他的妻子，此舉讓人大惑不解。本片要辯
證的主題就是，珍惜你所擁有的事物。

布局：原來傑瑞非常需要錢，他打算綁架妻子再向富有的岳父討贖
金，不過我們從頭到尾都不知道他為什麼會虧掉三十二萬美元的貸
款。傑瑞一如往常地回家，妻子告訴他岳父來了。我們會發現這位
岳父真是財大氣粗，事事都得照著他的意思做，傑瑞這個女婿在他
面前根本沒有說話的餘地。雖然觀眾都希望傑瑞能夠抬頭挺胸地面
對討人厭的岳父，但也無法改變他想出邪惡計畫的這個事實。

觸發事件：電影到了第十三分鐘，岳父來電，同意支持傑瑞的一項
生意計畫。這樣一來，傑瑞就有機會化解債務危機，也不用綁架妻

子了。

天人交戰：傑瑞能不能及時停止綁架計畫？他在公司找到當初幫忙牽線的維修技師薛普，無奈對方表示兩位混混早就上路了。話說回來，岳父也不是真心想幫傑瑞的忙，他騙了傑瑞。

第二幕開始：兩位混混破門而入，綁走傑瑞的妻子。傑瑞回家發現計畫成真還有點意外，他打電話通知岳父之前也特別演練一番，希望自己的聲音聽起來很焦急。然而，兩位混混在路上誤殺了州警和目擊者，讓這起綁架案開始失控。

副線：電影的第三十二分鐘，女警瑪吉（法蘭西絲‧麥多曼飾演）登場。她和丈夫諾姆在睡夢中被電話吵醒，得知有案件發生，瑪吉表示自己馬上到。老實說，挺著大肚子的瑪吉感覺比較像一個單純的家庭主婦，不太像我們印象中的強悍偵探。本片會透過瑪吉的行為來辯證電影的主題，因為她雖然對自己的生活非常滿意，卻同樣會受到誘惑。

玩樂時光：瑪吉藉由還原案發經過，展現她的聰明才智，證明自己是優秀的辦案人員。她先從現場遺留的腳印判斷兇手是個大個子，再從死者身邊凌亂的足跡推論出兇手不只一人。瑪吉很善良，就算知道同僚的見解有誤，依然會委婉表達自己的意見。同一時間，傑瑞的岳父同意準備贖金，目前一切似乎都在傑瑞的掌握中，但其實已經悄悄埋下變數。兩名混混帶著人質躲在一棟小木屋，等著拿贖

金，不過其中一位混混蓋爾開始出現反常的行為。瑪吉晚上看電視的時候接到前男友來電，她答應一起共進午餐；她即將面對「墮落時刻」。

中間點：另一名混混卡爾（史提夫・布希米飾演）告訴傑瑞他們誤殺了州警和目擊者，他表示：「情況有變。」電影的衝突也在此升高。另一方面，傑瑞也必須在二十四小時內應付銀行的追債，不然就完蛋了。瑪吉則是在自助餐廳大快朵頤時，接到命令要去雙子城都會區追查線索，她的前男友就住在那裡，這下子考驗來了。有趣的是，《冰血暴》有非常多吃東西的場景，不僅角色在吃，就連片中出現的電視也在播放美食節目。

反派的逆襲：就在瑪吉抵達目的地的同時，岳父決定不讓傑瑞去負責交付贖金。瑪吉來到傑瑞的公司找薛普問話，然後在電影的第六十分鐘，瑪吉和傑瑞首次交手，可惜沒能得到什麼線索。隨後瑪吉趕著換裝打扮赴約，這是她的「墮落時刻」，沒料到前男友卻在約會中途崩潰大哭。雖然整個場面超尷尬，但我們再度回到了本片的主題：如果瑪吉很滿意自己的生活，那為什麼不告訴丈夫她的行程呢？當天晚上薛普將卡爾痛扁一頓，他們的計畫快要曝光了。

一敗塗地：傑瑞的岳父前來交付贖金，讓卡爾非常驚訝。由於岳父態度強硬，卡爾便動手殺了他，過程中自己臉上也中了一槍。傑瑞現在人財兩失，狀況比一開始還要慘。卡爾看到一百萬美元的贖金起了私心，他打算把錢埋起來私吞。

黎明前最深的黑暗：瑪吉在打包行李時得知前男友患有精神疾病，然後就獨自踏上回程。她途中在速食店大吃一頓平復情緒，準備為案子做最後一搏。

第三幕開始：瑪吉回頭去找傑瑞問話，看到辦公桌上有一張他妻子的照片。傑瑞妻子的笑容又呼應了「珍惜所擁有的一切」這個主題，但是瑪吉懂這個道理嗎？她稍後注意到傑瑞飛也似地離開公司，才突然明白傑瑞也是綁架案的共犯。在此同時，卡爾回到小木屋發現傑瑞的妻子被蓋爾殺死了，而他來不及逃走便命喪蓋爾刀下。

大結局：瑪吉發現作案用的棕色轎車，並剛好目睹蓋爾把同夥的殘肢丟進木材切片機處理，於是立刻開槍逮捕他。她在回程中訓誡了蓋爾一頓，同時替本片的主題下了一個結論：「生命中有比錢更重要的事物，你不懂嗎？這麼美好的日子你卻在這裡。唉，我真是搞不懂。」這一番話也是瑪吉給自己的提醒。

結尾畫面：傑瑞最後在一家汽車旅館就逮，而瑪吉和丈夫則窩在床上準備入睡。瑪吉可以說是通過考驗，同時，家庭生活的意義對她來說也變得更加重大。

《神祕河流》（2003）

本片改編自丹尼斯·勒翰（Dennis Lehane）的同名小說，導演克林·伊斯威特（Clint Eastwood）在片中試圖探討一個人的過去如何影響他現在的生活。故事的導火線源於一起三十年前的誘拐案，吉米、大衛和西恩原本是形影不離的玩伴，直到某天大衛被戀童癖人士拐走，三個人的人生從此徹底改變。三十年後，吉米的女兒遭到殺害，勾起了他們當年不堪的回憶與罪惡感。

雖然西恩（凱文·貝肯〔Kevin Bacon〕飾演）是負責偵辦此案的警察，但電影中的「偵探」卻不只他一個，還包括了社區裡的街坊鄰居。從這一點來說，《神祕河流》是很典型的「個人犯罪動機」電影。

西恩·潘（Sean Penn）飾演痛失愛女的前黑幫老大吉米，為了復仇他不惜重操舊業。提姆·羅賓斯（Tim Robbins）則飾演無法擺脫童年陰影的大衛，他在吉米女兒失蹤的當晚行跡非常可疑，為了擺脫嫌疑，最終只能坦白承認他到底做了什麼事。到了結局的時候，我們會發現這個社區自有一套行事規則，所以吉米在經歷「墮落時刻」之後，並沒有受到任何來自社區的譴責或懲罰。原作故事經過編劇布萊恩·海格蘭（Brian Helgeland）的一番改編，在電影中呈現出較為沉重的敘述風格，並且以「即使是最無辜的人也必須面對自己的罪惡」為主軸貫穿全劇，這樣的手法十分值得大家學習。

「犯罪動機」分類：個人犯罪動機

同類型電影：《黑獄亡魂》（*The Third Man*）、《後窗》、《迷魂記》（*Vertigo*）、《對話》（*The Conversation*）、《替身》（*Body Double*）、《辣手美人心》（*Final Analysis*）、《剃刀邊緣》、《桃色追捕令》（*Kiss the Girls*）、《案藏玄機》（*High Crimes*）、《恐怖社區》（*Disturbia*）

《神祕河流》架構表

開場畫面：時間是一九七五年，一處藍領社區中有三個男孩在街上玩球。他們在還沒乾的水泥地刻上自己的名字惡作劇，但其中一個男孩名字刻到一半就被兩名看似警察的男子阻止，並強行帶上車。

主題陳述：經過幾天地獄般的折磨，男孩終於逃了回來，街坊鄰居嚼舌根時說他看起來像「受損的物品」。電影所要探討的主題就是，過去所受到的傷害會影響我們一輩子嗎？

布局：時間來到現在，三個男孩都已經長大成人，而且深受當年事件的影響。當年的受害者大衛（提姆・羅賓斯飾演）如今變得沉默寡言，一直擔心兒子會遭遇同樣的不幸。吉米（西恩・潘飾演）曾經是黑道分子，目前已金盆洗手，與女兒凱蒂及新任妻子一起生活。吉米也把女兒看得緊緊的，很不贊同她和自己前搭檔雷的兒子

交往。西恩（凱文‧貝肯飾演）則是成為一名警察。某天晚上，大衛在酒吧裡遇到喝得醉醺醺的凱蒂。

觸發事件：大衛當天很晚才回家，身上血跡斑斑，並且語焉不詳地跟妻子說自己遭人攻擊，後來反擊的時候時有可能失手把人打死了。隔天早上有人發現凱蒂的車，車內留有大量血跡，卻不見凱蒂的蹤影——她失蹤了。

天人交戰：凱蒂究竟是遇害還是單純逃家？凱蒂的男友帶著他聽障的弟弟到雜貨店找吉米，吉米對兩人都沒有好臉色。西恩恰好負責偵辦此案，便藉此機會重返舊地。吉米參加完禮拜後，看到警車呼嘯而過。

第二幕開始：電影的第二十九分鐘，西恩正在現場蒐證，吉米則是帶了一群以前的手下在封鎖線外叫囂，要求進入現場察看；另一頭，大衛的妻子瑟萊絲煩惱著是否應該相信丈夫的說詞。這些「偵探」會陸續把各自掌握的線索拼湊在一起，並重新喚起當年的陰影。電影到了第三十一分鐘，警方尋獲凱蒂的屍體，她死於頭部中彈。

副線：本片有三個副線故事，對電影的主題都有所探討。吉米的故事著重於他過去的犯罪生涯；大衛則是極力想擺脫童年的陰影，而他是否因此失控對凱蒂下了毒手？至於西恩在等妻子回到他的身邊，可是他與妻子在電話裡總是無話可說。

玩樂時光：各種隱情慢慢浮上檯面。原來凱蒂和男友是真心相愛，兩人本來打算私奔到賭城結婚。大衛夫妻登門拜訪吉米，希望他能節哀；但是報上沒有任何大衛遇襲的相關報導，他的說詞開始讓人起疑。西恩辦案的過程也不順利，他的搭檔不瞭解鎮上的潛規則，兩人因此起了衝突。

中間點：西恩再度接到妻子電話，但她還是沉默不語。角色不論是失去交談能力，或是無法擺脫過去的陰影，都在在凸顯出本片的主題。後來線索都指向大衛涉有重嫌，於是劇情衝突開始上升。瑟萊絲無法接受大衛避重就輕的說詞，不禁懷疑枕邊人就是殺害凱蒂的兇手。電影到了第六十分鐘，凱蒂的男友通過測謊；而在第六十五分鐘，警方將大衛列為頭號嫌犯。

反派的逆襲：吉米仍沉浸在喪女之痛中，他過去的手下也搶在警方之前，積極盤問所有可能的涉案人士。吉米甚至悲憤地發誓一定會找出兇手斃了他。西恩這時獲得新線索，兇槍經過比對，發現曾經出現在多年前的一樁搶案中，看來吉米行蹤成謎的前搭檔雷也有嫌疑。不過這樁陳年舊事又怎麼會牽扯到凱蒂？

一敗塗地：瑟萊絲認為大衛是兇手，因此向吉米通風報信，大衛完蛋了。西恩則找來凱蒂的男友，希望能問出有關槍的線索。

黎明前最深的黑暗：不過西恩沒有證據，問完話也只能放走凱蒂的男友。他和瑟萊絲一樣，都希望自己做了正確的決定。

第三幕開始：吉米的手下將大衛押上車，場景簡直就是三十年前誘拐案的翻版。凱蒂的男友在家裡找到兇槍，發現最近有人用過。

大結局：吉米的手下先把大衛灌醉，接著吉米就走進酒吧開始質問他。大衛意識到自己麻煩大了，急忙想要離開酒吧。同一時間，凱蒂的男友在家裡和弟弟對質，發現原來弟弟不希望他和凱蒂私奔，所以才痛下殺手。更驚人的是，弟弟並非又聾又啞，他只是想裝可憐博取哥哥的關愛。吉米一行人把大衛押到河邊，要他坦承犯行，大衛屈打成招，以為這樣可以保住性命，沒想到吉米不僅拿刀刺他，最後還一槍把他打死。神祕河流見證了這個世界的殘酷，只有強者才能生存下來。諷刺的是，就在大衛斷氣的當下，西恩逮捕了真兇。

結尾畫面：事後證明大衛沒有說謊，那天晚上他殺了一名戀童犯。我們也瞭解吉米十幾年前為了報仇，所以殺掉雷，但他答應會照顧雷的妻小，因此多年來每個月都會寄生活費給他們。西恩則是好人有好報，妻子終於願意回到他身邊。在電影的最後，小鎮舉辦了慶祝遊行，但只有瑟萊絲高興不起來，她不應該出賣丈夫，可惜現在後悔也沒有用了。遊行中，吉米和西恩互相點頭示意，心裡明白正義已獲得伸張（算是吧），但是隨著鏡頭拉遠，我們看到三十年前他們刻在水泥地上的名字，只有大衛沒能完成，而他的人生也是如此。

《追兇》（2005）

《追兇》是一部校園版的黑色電影。黑色電影自有慣用的套路，像是一定會出現講話犀利的偵探、失蹤的純真少女、精明的妓女、與偵探作對的檢察官等角色，本片自然也不例外，不過導演雷恩・強森（Rian Johnson）仍加入了自己的巧思。《追兇》的故事雖然與高中校園的販毒集團有關，但是電影開頭卻和《梟巢喋血戰》相似，劇情也多少參考了《漫長的告別》和《唐人街》等經典黑色電影。

我不騙你，這部片真的很有趣。

本片既嚴肅又搞笑，有許多讓觀眾拍手叫好的台詞，並且以非常有創意的方式翻轉了這類電影常有的老梗，將角色都換成高中生。主角當然也不可免俗地經歷了「墮落時刻」，喬瑟夫・高登李維（Joseph Gordon-Levitt）飾演的布蘭登不僅要找出殺害前女友的兇手，也會踏上她的後塵，墮入黑暗世界。

電影中試圖探討我們是否能夠完全擁有另一個人，因此每個場景都一定會出現跟「控制」或「占有」有關的元素。布蘭登能否放得下前女友？分手是她遇害的主因嗎？隨著調查進行，布蘭登會發現自己要負起不少責任，所以就某種程度上來說，他也是兇手。

「犯罪動機」分類：黑色電影犯罪動機

同類型電影：《唐人街》、《漫長的告別》、《再見，吾愛》（*Farewell, My Lovely*）、《夜長夢多》、《體熱》（*Body Heat*）、《藍衣魔鬼》（*Devil in a Blue Dress*）、《藍絲絨》（*Blue Velvet*）、《CIA 驚世大行動》（*Mulholland Falls*）、《銀色殺機》（*Hollywoodland*）、《黑色大理花懸案》（*The Black Dahlia*）

《追兇》架構表

開場畫面：一名少女陳屍在汙水管的排水口，現場有一名少年正在端詳這具屍體，他看著少女的藍色手環和金色秀髮，思考她為何會死。

觸發事件：兩天前，布蘭登（喬瑟夫‧高登李維飾演）在學校的置物櫃裡收到一張紙條，他依照上面的指示到公共電話亭和前女友愛蜜莉聯絡（艾蜜莉‧迪瑞文〔Emilie de Ravin〕飾演），愛蜜莉顯然碰上了大麻煩。觀眾也知道她不久後就被殺了。

布局：學校是布蘭登的辦案舞台，這裡就像是典型黑色電影的一個縮影，充滿了各種經典元素。師長們基本上沒什麼戲分，幾個配角也都是黑色電影中常見的刻板人物。我們得知布蘭登因為愛蜜莉的關係，淡出了原本的社交圈。但是在兩人分手後，愛蜜莉很快又交到新男友，並且跟一群很「酷」的朋友廝混，其中有兩位分別是毒蟲布拉德和他的女友蘿拉（諾拉‧澤荷特勒〔Nora Zehetner〕飾演）。

布蘭登的另一位前女友卡拉（梅根・古德〔Meagan Good〕飾演）也登場了，她是性感的話劇女王，在校園裡迷倒了一堆新生。

天人交戰：愛蜜莉到底惹上了什麼麻煩？雖然還沒有正式進行調查，但是布蘭登偷偷溜進愛蜜莉這群酷朋友舉辦的派對，並注意到蘿拉和小混混塔格（諾亞・佛雷斯〔Noah Fleiss〕飾演）在私下談話。就在布蘭登和愛蜜莉最後一次通話時，塔格的跑車曾呼嘯而過。隔天布蘭登就逼愛蜜莉的新男友多德幫他把愛蜜莉約出來。

主題陳述：愛蜜莉叫布蘭登不要再來煩她，她說：「別把我當成溫室裡的花朵。」她更表示布蘭登不是真的愛她，只是想擁有她而已。本片的主題就是在探討我們是否能夠擁有別人。

第二幕開始：電影的第二十四分鐘，時空又回到一開始的陳屍現場。為了爭取調查的時間，布蘭登決定先把愛蜜莉的屍體藏起來，以免驚動兇手。無論真相是什麼，他都決心追查到底。

玩樂時光：布蘭登找來好友書呆（麥特・歐黎瑞〔Matt O'Leary〕飾演）討論案情，他目前掌握到四條線索，愛蜜莉在最後一次通話中曾提到「磚塊」、「塔格」、「可憐的費斯可」和「別針」。書呆認為「別針」是指傳聞中的販毒集團老大，於是布蘭登在學校停車場和別針的手下布拉德打了一架，成功換取跟別針見面的機會。別針（盧卡斯・哈斯〔Lukas Haas〕飾演）是個二十六歲的家裡蹲，他家地下室就是集團做生意的大本營。布蘭登稍後被副校長罵了一頓，原

來布蘭登幾個月前曾向學校舉發一名學生，所以校方就讓他當抓耙子，但這一次布蘭登拒絕合作：「我不是你們的人。」（偵探電影中常會出現像檢察官這種象徵官方權威的角色，在本片則是由副校長擔任。）

副線：本案的關鍵在於蘿拉是否值得信任，而她對布蘭登產生興趣也是出於控制欲。布蘭登和所有的硬漢偵探一樣都需要愛情的慰藉，透過這些愛情故事也闡述了電影的主題。

中間點：蘿拉在危急之中救了布蘭登，這是「勝利的假象」，也是主線和副線故事交會的地方。蘿拉告訴布蘭登「磚塊」是指一塊不見的海洛因磚，整樁案件都是因此而起；布蘭登似乎離真相更進一步了。他在學校裡擊退一名拿刀的小混混，正式加入別針的集團，經歷了「墮落時刻」。他假裝願意提供校方的情報，順利取得別針的信任，也獲得更多和愛蜜莉有關的內幕。

反派的逆襲：布蘭登進入了別針的世界，劇情衝突開始上升。先是副校長認為他涉嫌重大，跑到班上質問他愛蜜莉的下落；布蘭登沒多久又得知「可憐的費斯可」因為吸食到被動手腳的海洛因而死亡，看來案情並不單純。他在別針家找到一塊海洛因磚，塔格告訴他集團手上原本有十塊海洛因磚，但其中一塊遭人調包成次級品，大家都懷疑是愛蜜莉搞的鬼，就連布蘭登也相信了。後來多德向別針和塔格攤牌，宣稱自己知道愛蜜莉的去向，並說出她其實有孕在身。這消息嚇到了布蘭登。

一敗塗地：一行人來到汙水管的排水口，正當多德打算指控布蘭登是殺人兇手時，塔格忽然一槍斃了多德。原來塔格才是兇手，他以為多德要揭發自己，所以先下手為強。布蘭登的處境比一開始還要慘，而且現在已經牽扯到兩條人命了，這是「死亡氣息」。

黎明前最深的黑暗：原來塔格以為愛蜜莉懷了自己的孩子，所以才在衝動之下失手殺人。案情似乎已經明朗，但布蘭登心中還有一個疑問：愛蜜莉懷孕的消息是誰告訴塔格的？布蘭登也轉向蘿拉尋求安慰，卻在言談中注意到她可能涉案。

第三幕開始：蘿拉想阻止布蘭登參加別針跟塔格之間的談判會議，這不僅呼應了「占有欲」這個主題，主線和副線的故事也再度交會。然而布蘭登沒有理會她。

大結局：別針和塔格談判破裂，引發激烈衝突，兩人最後同歸於盡。布蘭登趕在警方抵達之前逃離現場，警察後來在塔格的車子裡找到愛蜜莉的屍體。蘿拉看起來是唯一全身而退的涉案人……真的嗎？

結尾畫面：布蘭登察覺到整件事都是蘿拉一手策畫，她把所有人玩弄於股掌之間，也是蘿拉跑去告訴塔格愛蜜莉懷孕的消息，這一切都是為了滿足她的控制欲。布蘭登更得知一個震撼的真相，愛蜜莉懷的其實是他的孩子。他最後向警方檢舉蘿拉，但一點都高興不起來，他為了追查真相付出相當大的代價，自己也永遠改變了。

8. 傻人有傻福

「傻人」向來是神話與傳奇中的重要角色，不管他是貨真價實的傻瓜，還是深藏不露的奇才，眾人一開始都看扁他的能力，卻反而給了他成功的機會。

希臘神話英雄尤利西斯以機智著稱，卻常偽裝成傻人；不過這樣做並不是他的專利，許多神話英雄都是如此。《仲夏夜之夢》（A Midsummer Night's Dream）的小精靈帕克雖然聰明卻瘋瘋癲癲，而過去宮廷中的弄臣，也總是能以巧妙的方式勸諫君王。這些傻人平時被人看不起，直到他們扭轉劣勢、大展身手，眾人才發現自己有眼不識泰山，但其實觀眾早就能預見這樣的結果。

這就是我所謂的「傻人有傻福」故事。

要讓傻人成為英雄，關鍵在於安排他去對抗某個當權體制。不過，傻人通常寧可快樂地過自己的生活，也懶得和體制裡的人瞎攪和，兩相對照之下，那些汲汲營營的當權者反而成為真正的大傻瓜。傻人既不想也不會領導革命、推翻政府或追求功名，但是他的存在提醒了我們：小人物也可以憑一己之力讓改變成真。傻人象徵我們永不妥協的一面，即使旁人不認同，卻還是勇往直前；傻人同時也幫我們出一口氣，讓我們相信自己的人生一定有意義……

好，我想話說到這裡就可以了。

「傻人有傻福」的故事形形色色，可以再分成五種類別。「變裝傻人」的主角為了隱藏真實身分，時常男扮女裝或女扮男裝，大家看看《窈窕淑男》（*Tootsie*）和《窈窕奶爸》（*Mrs. Doubtfire*）就知道了。「政客傻人」的主角則是被政壇誤認為難得一見的治國人才，進而引起一堆笑話；《無為而治》（*Being There*）和《冒牌總統》（*Dave*）等電影都屬於這個類別。至於「性福傻人」的主角往往外表看似是一個風流情聖，但其實急需性愛方面的經驗和指導，例如《40處男》（*The 40-Year-Old-Virgin*）和《性福大師》（*The Guru*）。最後還有一類是「離水傻人」，主角因故離開自己的舒適圈，進入新世界，一開始他顯得格格不入，有如離水的魚，最後卻透過原有的技能在新世界取得一席之地；《金法尤物》（*Legally Blonde*）就是最經典的例子。

觀看這些電影容易讓我們產生自我投射，彷彿又回到了準備離鄉背景、出外打拚的那天。儘管當時我們對未來感到茫然，但是靠著一張車票加上一點運氣，我們終究會找到自己的價值。這也是為什麼我們永遠喜歡看傻人反敗為勝，跌破其他角色的眼鏡。

「傻人有傻福」的類型電影有三大必備元素：**(1) 傻人**、**(2) 當權體制**、**(3) 鹹魚翻身**。

既然你都看到這裡了，就讓我們深入瞭解一下這些元素。

「傻人」最重要的特色就是所有人都看輕他、否定他，而且連傻人自己都沒有意識到他目前的生活正逐漸瓦解；所有本類型的電影都是從這裡開始。不管是《金法尤物》的瑞絲‧薇絲朋（Reese Witherspoon）、《無為而治》的彼得‧謝勒（Peter Sellers）、《窈窕淑男》的達斯汀‧霍夫曼、《鋼琴師》（Shine）的傑佛瑞‧羅許（Geoffrey Rush）或是《阿瑪迪斯》（Amadeus）的湯姆‧哈斯（Tom Hulce），都面對了同樣的遭遇。但是屈居劣勢也成為他們最大的力量，因為就算傻人自知可以成功，一開始也幾乎沒有人把他當一回事。

「傻人有傻福」的電影通常會有一個聰明的「知情者」，他是傻人的同伴，不僅對傻人的實力瞭若指掌，有時候甚至會忌憚他。知情者並不相信傻人能夠成功，所以會不斷試圖去阻止他，但往往只有被打臉的份，就像是《阿瑪迪斯》裡的薩里耶利、《阿甘正傳》裡的中尉和舊版《粉紅豹》（The Pink Panther）裡的總督察（由赫伯特‧洛姆〔Herbert Lom〕飾演）。不過你也不要把「傻人有傻福」和第十章要講的「超級英雄」搞混了。「超級英雄」的主角知道自己與眾不同，也知道自己需要為此付出代價，但是在「傻人有傻福」的故事中，知情者是唯一知情的角色，這讓他的內心飽受煎熬，一有機會就想挫挫傻人的銳氣。

不過，傻人之所以顯得與眾不同，都必須要歸功於「當權體制」。在雙方的衝突中，當權體制往往是失敗的一方。「離水傻人」的類型故事基本上就是「鄉巴佬進城」的變形，主角會發現自己置身於一群鄙視他的都市人之中，而觀眾總是會忍不住替主角捏一把冷

汗，擔心他會失敗甚至丟了性命。

儘管「離水傻人」的故事可以玩出千百種花樣，不過萬變不離其宗，它仍然有一套脈絡可循。比方說，《金法尤物》裡的艾兒是最不可能成為哈佛法學院高材生的人選；而歌蒂·韓（Goldie Hawn）在《小迷糊當大兵》（Private Benjamin）裡的角色跟艾兒又有什麼差別，不就是把粉紅色套裝換成綠色軍服而已？這類角色的共同點在於，當權體制愈是瞧不起他們，他們愈有可能成為最大贏家。誰叫體制裡的當權者都是些死腦筋、不思長進的傢伙，理所當然會輸給不斷成長進步的傻人。傻人的勝利也會為觀眾帶來快感，畢竟誰沒有嘗過被低估的滋味？

最後，每個傻人都會有一段「鹹魚翻身」的奇特經驗。我在書裡已經強調過很多次，所有的故事都和改變有關，只是在「傻人有傻福」的故事中，主角很可能會得到一個新的名字，進而擁有一個新的身分。舉例來說，羅賓·威廉斯（Robin Williams）在《窈窕奶爸》裡喬裝成六十多歲的「道特菲爾太太」應徵奶媽，《無為而治》裡的彼得·謝勒則從傻園丁（gardener）搖身一變成為尊貴的「加德納先生」（Mr. Gardener）。許多「離水傻人」的主角在進入新環境之後，也會選擇拋棄舊有的目標，例如《金法尤物》的艾兒進入哈佛法學院原本是為了挽回前男友，但是她中途改變了志向，努力成為一名出色的律師。艾兒這一路吃了不少苦頭，中間還得隱藏真實的自我，到最後總算苦盡甘來。觀眾也會發現，這些看似笨拙的傻人其實都是等待破繭而出的美麗蝴蝶。

「傻人有傻福」的故事從古到今一直廣受喜愛，因為人人都有類似的經驗。不管是搬家、轉學或是其他原因，每當我們試著盡快融入一個新環境，都會赫然發現過去的經驗有多麼可貴。

人人都是如此！

這樣看來，你如果想寫一個空前絕後的「傻人有傻福」故事，這念頭也不算太傻。你就放手去寫吧，搞不好還真的會大獲成功！

「傻人有傻福」類型檢驗表

主角是否要進入一個新環境，是否需要變裝？其他人是否從傻人身上學到任何功課？我想你在寫劇本時可得放聰明點：

1. **傻人**：純真就是他的最大優勢，不過一般人都會忽略這位低調的傻子，只有「知情者」嫉妒他的力量。
2. **當權體制**：體制可以是傻人原本的生活環境，也可以是一個全新的世界；但無論如何，格格不入的傻人都會與體制產生衝突，並對抗它。
3. **鹹魚翻身**：不管是有心或無意，傻人都會獲得一個新身分和新名字。

看了這麼多「傻人有傻福」的類型電影，你不覺得對我們這種大器晚成的編劇來說，是一大激勵？

《無為而治》（1979）

這部由哈爾・亞西比（Hal Ashby）所執導的改編電影，以極其優秀的戲謔手法對政壇大加嘲諷了一番。彼得・謝勒飾演一名天性善良的傻園丁錢斯，他怪異的口音雖然是為了模仿電腦語音，但我覺得還有點像吃了安眠藥的老牌喜劇演員勞萊在講話。錢斯一直過著與世隔絕的生活，每天忙著幫老闆洗車（雖然輪胎早就沒氣了）、整理花園和不停看電視；他就像是來到地球的外星人，會不斷模仿電視人物的一舉一動。忽然有一天，單純的錢斯闖進了險惡的真實世界。

面對一群來自美國首府的政客，錢斯的不諳世事和平凡反倒成為他的優勢，進而享受到呼風喚雨的快感。誠實、直率和擅長模仿等特質讓錢斯一炮而紅，觀眾也樂於看他大獲成功。

本片所嘲弄的對象跟其他諷刺美國政治的電影差不多，但《無為而治》還連帶開了聖經的玩笑，結局時錢斯在水面上行走的橋段，就是在惡搞耶穌的神蹟。不論錢斯是否是上天的寵兒，他成功的祕訣很簡單：永遠說實話，平等待人，並且坦然接受人生中的起起落落。

「傻人有傻福」分類：政客傻人

同類型電影：《華府風雲》（*Mr. Smith Goes to Washington*）、《風雲人

物》（*Meet John Doe*）、《肥龍皇帝》（*King Ralph*）、《小迷糊平步青雲》（*Protocol*）、《冒牌總統》、《滑頭紳士闖通關》（*The Distinguished Gentleman*）、《冒牌君主》（*Moon Over Parador*）、《選舉追緝令 1998》（*Bulworth*）、《麻雀變公主》（*The Princess Diaries*）、《烏龍元首》（*Head of State*）

《無為而治》架構表

開場畫面： 錢斯（彼得・謝勒飾演）在電視聲中醒來，他下床後把盆栽搬到窗台上曬太陽。

布局： 錢斯住在老闆家，身兼園丁和打雜工。當他下樓等管家露易絲準備今天的早餐時，觀眾會發現錢斯似乎有點智能不足。露易絲告訴他老闆過世了，錢斯好奇地跑到主臥室見老闆最後一面，接著一屁股坐在老闆的床上看「美姿床墊」的電視廣告。我想大家之後不難發現片中有許多類似的場景，電視裡播出的節目或廣告都恰好與現實世界形成對比。

主題陳述： 露易絲指責錢斯很冷血，她這麼說：「老頭子就躺在那裡，死翹翹了，但是你一點都不在乎。」本片的主題就是看錢斯慢慢懂得關愛別人，這也是他的成長歷程。

觸發事件：電影到了第十二分鐘，兩名傲慢的律師上門，錢斯毫無警覺地帶他們在屋裡參觀，結果律師告訴他明天就得搬出去。

天人交戰：錢斯該怎麼辦？他拿出手提箱裝進一堆老闆的衣服，然後換上一套西裝，非常體面地準備離開他待了大半輩子的家。

第二幕開始：電影到了第二十分鐘，錢斯走進嚴酷的都市叢林：華盛頓特區。市區裡四處可見塗鴉，貧窮而憤怒的民眾比比皆是。一名街頭混混朝錢斯亮出刀子，結果他掏出遙控器想「轉台」，卻發現這次不管用。稍後錢斯發現白宮附近的一棵樹生病了，趕緊叫來一名保全，我們注意到錢斯的行頭顯然很有用，因為保全立刻畢恭畢敬地處理他的要求。

副線：電影的第二十七分鐘，錢斯站在商店的櫥窗前，觀看自己在電視螢幕上的影像，結果被一輛高級轎車撞倒，開啟了本片的「愛情故事」。車主是上流貴婦伊芙（莎莉‧麥克琳〔Shirley MacLaine〕飾演），她誤以為錢斯也是有錢有勢的大人物，於是邀請他到家裡坐坐，順便表達歉意。伊芙問起錢斯的身分，誤以為「園丁」（gardener）就是他的姓，因此導致了後面一連串的陰錯陽差。

玩樂時光：伊芙和她重病的丈夫班恩（茂文‧道格拉斯〔Melvyn Douglas〕飾演）因為擔心錢斯會提告，所以他們讓錢斯住在家裡，希望藉此釋出善意讓他打消念頭。這時錢斯的魅力也逐漸展現出來，大家認為他那些涉世未深的言論是金玉良言，這也是本片的賣點，

看一個傻瓜如何被捧成天才。然而錢斯的身分差點被艾倫比醫生
（理查·戴薩特〔Richard Dysart〕飾演）揭穿；做為「知情者」，他是唯
一對錢斯有所懷疑的角色。

中間點：電影到了第六十分鐘，班恩把錢斯介紹給美國總統（傑
克·沃登飾演）認識，這是最厲害的「勝利的假象」。但是本片的
「反派」聯邦調查局也開始調查錢斯的背景，情勢逐漸緊張起來。
總統離開之後，班恩病懨懨地坐在輪椅上，此時屋裡的時鐘響起，
暗示他來日不多了。伊芙則帶著錢斯參觀自家花園，愛苗在兩人心
中滋長，主線和副線故事在此交會。

反派的逆襲：看到總統在電視上引用錢斯的話，艾倫比醫生決定非
得查出錢斯的來歷不可；另一方面，政府的情報單位一無所獲，也
加派人手調查。錢斯現在成了上流社會的大紅人，受邀上熱門的脫
口秀節目，一名情報人員偷偷混進攝影棚採集他的指紋，但資料庫
裡並沒有符合的資料。而伊芙被錢斯的「魅力」迷得神魂顛倒，完
全不顧自己是有夫之婦，情不自禁地吻了他。先前將錢斯趕出門的
律師看到他上電視，開始擔心他們的陰謀被看穿。現在只有艾倫比
醫生沒被唬弄，他順利查出錢斯的真實身分。

一敗塗地：班恩在病榻上處理自己的財產，準備交代後事，艾倫比
醫生打算向他拆穿錢斯。然而班恩告訴醫生，多虧了錢斯那些有智
慧的言論，他現在才能平靜地面對死亡，艾倫比醫生聞言便保持沉
默，沒有說出真相。

黎明前最深的黑暗： 在班恩的生命逐漸走向盡頭的同時，伊芙和錢斯正「打得火熱」。隔天他們得知班恩只剩最後一口氣，兩人都若有所思地望著窗外荒涼的景色。

第三幕開始： 班恩臨終前希望錢斯可以代替他照顧伊芙，他說：「她是一朵脆弱的小花。」接著就斷了氣。錢斯眼眶泛淚，和一開始老闆過世時的反應大不相同，這表示他改變了，一切都是伊芙的功勞。艾倫比醫生當面和錢斯對質，最終卻被他的真心誠意打動，錢斯告訴醫生自己非常愛伊芙，主線和副線的劇情再次交會。

大結局： 總統在班恩的喪禮上宣讀遺囑，替班恩扶柩的幾個人在討論，是否要讓錢斯接手班恩的事業。

結尾畫面： 錢斯中途偷跑出去，在路上扶正了一棵樹苗，接著就在水面上不斷往前走，剛好呼應了遺囑裡的一段話：「人生是一種心境。」

《窈窕淑男》（1982）

達斯汀‧霍夫曼在這部變裝喜劇中的演技實在很驚人，真的就像是一名女性，看得我雞皮疙瘩掉滿地。電影一開始，他飾演失業的演員麥可，但為了爭取演出機會，只好穿上裙子假扮成「桃樂絲」。就像我前面講過的，不管是喬裝打扮、偽造身分還是裝成異性，「變裝傻人」的故事一定和偽裝有關。以男扮女裝為賣點的喜劇不少，為什麼《窈窕淑男》能獲得如此崇高的評價和成就？

答案很簡單，因為「桃樂絲」非常真實，而劇中所要傳達的訊息也是如此。

這部電影有個廣為人知的八卦：當初劇本卡了很久，換過一大堆編劇，直到賴瑞‧吉爾巴特（Larry Gelbart）接手，才搞清楚故事到底要講什麼。在此之前，《窈窕淑男》雖然已經有一個搞笑的前提，情節發展也頗為合理，但如果沒有找出一個主題也是枉然。而本片的主題所要講的是「一個男人如何透過扮演女人而變得更成熟」；主題確定之後，所有的細節才能到位。這是很好的教訓，你一定要確保自己的故事有一個主題，不然有再多的噱頭也上不了檯面。至於一開始到底是誰想出這個點子讓達斯汀‧霍夫曼去扮女裝，我看大概只有老天爺和美國編劇協會（Writers Guild of America，簡稱 WGA）的審查委員知道了。事實證明，這個人很有眼光！

「傻人有傻福」分類：變裝傻人

同類型電影：《熱情如火》（*Some Like It Hot*）、《你整我，我整你》（*Trading Places*）、《兒子才是老大》（*Soul Man*）、《上班女郎》（*Working Girl*）、《雌雄莫辨》（*Victor/Victoria*）、《窈窕奶爸》、《麻辣女王》（*Miss Congeniality*）、《絕地奶霸》（*Big Momma's House*）、《妖姬也瘋狂》（*Connie and Carla*）、《足球尤物》（*She's the Man*）

《窈窕淑男》架構表

開場畫面：桌上堆滿了化妝品、假髮專用黏膠和化妝道具，麥可（達斯汀·霍夫曼飾演）正在貼假鬍子。接下來幾個畫面快速交代了麥可的演藝人生，我們瞭解到他是個懷才不遇的演員。

主題陳述：一名選角導演對麥可說：「你不是我們要的人選。」所以麥可到底算什麼？他需要變成什麼樣的人，才能在演藝圈和人生中找到立足點？

布局：麥可的一天就在到處試鏡和打工中結束了，他和劇作家室友傑夫（比爾·墨瑞〔Bill Murray〕飾演）一起回家。今天是麥可的生日，傑夫幫他舉辦了一場驚喜派對，而麥可「需要彌補的六個缺

憾」也在此表露無遺。[10] 我們看到麥可對小嬰兒沒有愛心，為了泡妞還不停說謊，是個自私又冷漠的人。他如果再不改變就完蛋了。

觸發事件：麥可的好友珊蒂想爭取一部肥皂劇的角色，麥可自願陪她練習，這是本片「救貓咪」的橋段。兩人對戲時，觀眾已經多少可以從麥可身上看到一點「桃樂絲」的影子。他也陪珊蒂去試鏡，卻意外得知他很想演的一個角色被另一名演員搶走了，麥可氣得當場離席去找經紀人問個清楚。

天人交戰：為什麼麥可會到處碰壁？經紀人喬治（薛尼・波拉克飾演）表示自己早就受夠他難搞的脾氣，一堆導演也都把他列為黑名單。雖然麥可反駁自己目前的演出都獲得好評，但喬治氣得叫他先去看心理醫生，還狠狠地說：「沒有人會要你。」

第二幕開始：電影到了第二十分鐘，麥可男扮女裝，化名為桃樂絲在紐約街頭行走，並獲得肥皂劇的試鏡機會。麥可這麼做是為了幫傑夫的新劇本籌措資金，而且只要能籌到八千美元，他和珊蒂就能在劇中軋一角。肥皂劇的導演榮恩本來嫌桃樂絲太溫和，麥可氣得大罵，結果反倒順利獲得這個角色。

副線：麥可進入了顛覆自己認知的「反命題」世界，並以桃樂絲的身分認識同劇的女演員茱莉（潔西卡・蘭芝〔Jessica Lange〕飾演）。麥

10. 此為作者自創的說法，指編劇一定要在布局階段，把主角生命中欠缺的事物呈現出來。詳細說明請參考附錄中的名詞解釋。

可在雙方的互動中，逐漸學會如何與女性相處，也彌補了他的「缺憾」，邁向成功之路。

玩樂時光： 麥可必須變裝到整部戲拍完為止。珊蒂撞見他在偷穿自己的衣服，麥可不想多做解釋，所以乾脆引誘珊蒂上床。雖然麥可自認一切都只是為了演戲，但既然假扮成女性，他就得像個女性。他努力不在更衣間偷看另一名女演員的裸體，也努力避開好色男演員約翰的騷擾。

中間點： 桃樂絲到茱莉家進行排練，發現她育有一子，目前也正在跟導演榮恩交往。桃樂絲在肥皂劇中一炮而紅，被喻為是新女性的象徵，但這是「勝利的假象」，因為麥可並不是以真實的身分獲得名氣。後來他在經紀人舉辦的派對中遇到茱莉，想起茱莉曾經告訴桃樂絲怎樣的情話能打動她，麥可便依樣畫葫蘆，希望能追到茱莉。結果他卻惹毛茱莉，反被潑了一身酒，主線和副線的故事也在此交會。

反派的逆襲： 麥可的情況簡直一團亂，他不停地對珊蒂說謊，又疲於應付約翰的騷擾，他只希望能撐到錢賺夠為止。麥可以桃樂絲的身分，受邀到茱莉父親的農場共度週末。晚上他和茱莉躺在床上談心，並更加瞭解她隱藏在內心裡的想法。麥可抱著茱莉的孩子，突然意識到自己冷漠自私的缺點，也明白到這正是他無法成為一個成熟男人的原因。不過，麥可發現茱莉的父親竟然愛上桃樂絲，他知道自己不能再喬裝下去了。

一敗塗地：茱莉在桃樂絲的警告下跟榮恩分手。扮成桃樂絲的麥可則是在衝動之下試圖親吻茱莉，讓她受到極大的驚嚇。茱莉也請桃樂絲以不傷人的方式，想辦法拒絕她父親。沒想到茱莉的父親稍晚卻向桃樂絲求婚，麥可只能趕緊離開，誰知道竟然又在家門口遇到約翰。約翰坦承自己是過氣的小咖；麥可在他身上看到過去的自己，心裡明白如果不是有這次男扮女裝的經歷，他大概也會變得像約翰一樣。稍後傑夫剛好回來，讓麥可能夠趁機擺脫約翰。麥可決定向珊蒂承認自己愛上了別人，但他還是沒有完全坦白。

黎明前最深的黑暗：麥可希望喬治能幫忙推掉桃樂絲剩下的戲約，但是喬治愛莫能助。麥可被困住了。

第三幕開始：麥可接到通知，由於拍好的帶子出狀況，他們必須改成現場演出。麥可以桃樂絲的身分送茱莉一份禮物賠罪，茱莉雖然不清楚到底怎麼回事，但仍然感謝桃樂斯曾經教她要勇敢做自己。麥可這下明白他不能再繼續欺騙下去，該是勇敢做自己的時候了。

大結局：這絕對是影史上最精采的「大結局」。桃樂絲在這一次的直播秀中有很重的戲分，但是她突然脫序演出，開始談自己過去的生活，最後更是一把扯掉假髮，以真面目示人。其他演員和劇組人員都嚇呆了，電視台也連忙進廣告。麥可原本以為坦承一切可以換來茱莉的原諒，沒想到她卻揍了他一拳。

結尾畫面： 麥可先向茱莉的父親道歉，然後費了一番工夫才找到茱莉。麥可告訴她：「扮演女人讓我成為一個更好的男人。」脫胎換骨後的麥可和茱莉並肩走入人群，傻人終於取得了勝利。

《阿甘正傳》（1994）

勞勃・辛密克斯（Robert Zemeckis）執導的《阿甘正傳》即使過了這麼
多年，依然在眾多主流的「傻人有傻福」電影中，穩坐「最具啟發
性」的寶座。這部商業片透過不同角色的觀點，帶出嚴肅的生命議
題，讓觀眾在享受娛樂之餘，也開始思考人生的意義何在、自己想
過怎樣的生活？

湯姆・漢克斯飾演的阿甘智商只有七十五，但卻擁有極佳的運動天
賦，擅長跑步和打乒乓球。一如「社交傻人」的劇情公式，阿甘常
在無意中戳破「聰明人」的偏見與盲點，展現出異於常人的智慧，
讓那些小看他的「知情者」跌破眼鏡。

阿甘要挑戰的對象是二戰以降被過度吹捧的美國文化。當時的嬉皮
文化、迪斯可炫風、拜金主義等大眾流行文化，在片中都顯得不值
一提，統統比不上大自然的美景、親情和友情來得有價值。阿甘教
會我們真理就掌握在傻瓜手中。當我們茫然地四處尋找生命的意義
時，阿甘正怡然自得地坐在長椅上等公車，因為真理早已降臨在他
身上。

「傻人有傻福」分類：社交傻人

同類型電影：《落花流水春去也》（*Charly*）、《變色龍》（*Zelig*）、《鋼

琴師》、《睡人》（*Awakenings*）、《彈簧刀》（*Sling Blade*）、《真情電波》（*Radio*）、《我的左腳》（*My Left Foot*）、《他不笨，他是我爸爸》（*I Am Sam*）、《愛情DIY》（*The Other Sister*）、《面具》（*Mask*）

《阿甘正傳》架構表

開場畫面：一根羽毛隨風飄舞，落在阿甘（湯姆·漢克斯飾演）腳邊。他頂著俗氣的髮型坐在長椅上等公車。

主題陳述：阿甘請旁邊的婦人吃巧克力，並說：「人生有如一盒巧克力，你永遠不知道會拿到哪一顆。」本片的主題就是探討人生到底是由命運操控，還是由自己掌握。

布局：接著時空倒回一九五〇年代，我們看到阿甘的童年。他天生不良於行，並患有智能障礙，但是母親（莎莉·菲爾德〔Sally Field〕飾演）非常愛他，獨自拉拔他長大。阿甘的老家位在阿拉巴馬州一處鄉下小地方，他當時正穿著矯正架改善駝背問題，卻意外帶給年輕的貓王靈感，發明了他知名的電臀舞。

副線：電影到了第十三分鐘，阿甘在校車上遇見珍妮，他們的愛情故事將貫穿整部電影。

觸發事件： 阿甘被同學欺負，珍妮叫他快跑。他腿上的矯正架在逃跑時斷掉了，阿甘卻因此發現自己跑得很快。

天人交戰： 媽媽告訴阿甘，這雙腳可以帶他到任何地方，真的嗎？阿甘長大後加入了阿拉巴馬大學的美式足球校隊，並目睹了一九六三年的「擋校門事件」。當時的州長喬治・華萊士站在校門口發表演說，反對取消種族隔離政策，阿甘就站在他旁邊。後來由於他的比賽成績優異，阿甘獲得甘迺迪總統的接見。

第二幕開始： 阿甘畢業後應徵入伍，一腳踏進了上下顛倒的「反命題」世界。阿甘就像隨風飄動的一根羽毛，隨遇而安，將自己全然交給命運帶領。接著越戰爆發，阿甘奉命前往越南，在出發的前一天，他發現珍妮（羅蘋・萊特〔Robin Wright〕飾演）在一家脫衣酒吧駐唱。珍妮在心境上還有很多要調適的地方，她不斷想讓人生符合自己的期望，卻總是無法如願。電影到了第三十一分鐘，阿甘認識了同袍布巴。布巴是個頗有深度的角色，每次說話都有辦法拿蝦子作比喻。阿甘也認識了丹・泰勒中尉，丹中尉是本片的「知情者」，他和珍妮一樣都相信人可以改變並掌握自己的命運。丹中尉和布巴將成為他生命中最重要的良師益友。

玩樂時光： 對於參與過越戰的人來說，戰場真的是對人性的一大考驗，而本片最震撼人心的橋段也出現在這裡。越戰幾乎可以和那個時代畫上等號。某天阿甘所屬的排遭到伏擊，布巴不幸陣亡，但阿甘謹記當年珍妮說的「快跑」，成功救下丹中尉等四名戰友，回國

後因此獲頒榮譽勳章，不過丹中尉也在伏擊中失去雙腿。阿甘後來學會打乒乓球，但他也不問自己學這個要幹嘛，就只是認真練習。

中間點：阿甘再次獲邀前往白宮會見尼克森總統，會面結束後，他不知不覺走進反戰的遊行隊伍。電影的第六十四分鐘，阿甘來到華盛頓紀念碑附近的抗議會場，意外被拉上台演講，台下的珍妮興奮地跟他打招呼，主線和副線的故事在此交會。阿甘說：「這是我生命中最開心的一刻。」但這也是「勝利的假象」。兩人分手後，珍妮的生活愈來愈糟糕，先是染上毒癮，然後又陷入一段惡劣的感情關係，每天過著行屍走肉般的生活。另一方面，阿甘和約翰·藍儂一起上了節目，他的一席話還被藍儂寫成名曲〈想像〉的歌詞。回家的路上，阿甘遇到坐輪椅的丹中尉，失去雙腿讓丹中尉成了憤世妒俗的怪人，對生活感到絕望。他問阿甘：「你找到耶穌了嗎？」

反派的逆襲：阿甘為了實現當年和布巴的約定，買了一艘捕蝦船做起捕蝦生意來。至於珍妮則在燈紅酒綠的世界愈陷愈深，毒癮也愈來愈嚴重。丹中尉則信守承諾，加入阿甘的行列。當他們一起在海上遭遇了生死交關的暴風雨後，丹中尉才終於尋得內心的平靜，感謝阿甘救了他一命。這場暴風雨也讓他們發了財，沒想到這時卻傳來阿甘母親病重的消息，於是他連忙趕回老家。母親叮囑阿甘一定要找到自己的人生目標，不久後便撒手人寰，留下阿甘孤伶伶的一個人。

一敗塗地：電影的第一百零五分鐘，珍妮回來找阿甘，並在他家狠

狠睡上一覺，預示「死亡氣息」將近。她也回到自己老家，氣沖沖地朝破舊的房子扔石頭，然後像丹中尉之前那樣崩潰大哭。阿甘向她告白並提出求婚：「雖然我不聰明但我知道什麼叫愛。」（相信我，這句話在現實中一點用處都沒有。）珍妮雖然拒絕，卻還是跟他上床，然後隔天一早就溜走了。

黎明前最深的黑暗：傷心欲絕的阿甘穿上珍妮送的運動鞋，決定一路跑步橫越美國。阿甘的長跑之旅耗時三年，我們跟著他走過卡特總統領導下的美國社會，配上傑克森・布朗（Jackson Browne）的經典歌曲〈忙碌奔波〉，不僅反應出越戰後茫然失落的社會氛圍，同時也是阿甘的心情寫照。

第三幕開始：電影的第一百二十分鐘，阿甘收到珍妮的來信希望兩人能碰面，主線和副線的故事再次交會。時空回到現在，原來阿甘就是在等前往珍妮家的公車，才會跟陌生人聊起自己的人生。他得知珍妮就住在五個街區外，不需要特地坐公車。

大結局：兩人終於重逢，珍妮已經放棄過去自私的生活，並向阿甘道歉；阿甘也發現自己有了一個兒子「小阿甘」。阿甘和珍妮打算回老家結婚，但是珍妮染上某種致命疾病，來日不多。丹中尉帶著未婚妻出席阿甘的婚禮，他現在裝上義肢不用再坐輪椅，整個人也改頭換面，這全都要感謝阿甘。

結尾畫面：阿甘對著珍妮的墓碑感慨地說：「我不知道我們是否

有各自的命運，還是只是到處隨風飄蕩。我想或許兩者是同時發生。」這一席話也點出故事的主題，人生其實是同時掌握在命運和我們自己手上，能意識到有一股更偉大的力量在生命中運作，這一生也就足夠了。最後，阿甘送兒子搭校車上學，我們注意到他腳邊又有一根羽毛。羽毛隨風飄舞，飛向藍天，也飛向觀眾。

《金法尤物》（2001）

瑞絲‧薇絲朋因為演出《金法尤物》的女主角艾兒而聲名大噪，本片也恰好是我最喜歡的一部「傻人有傻福」電影。艾兒是典型的金髮美女，為了挽回前男友便跟著申請進入哈佛法學院，雖然在新環境中感到渾身不自在，她仍然努力證明自己不是一個腦袋空空的花瓶。

「離水傻人」不同於其他類型的傻人，他們必須將以前的生活經驗運用在新環境中，就好比引水灌溉乾旱的大地，原本那些看似不起眼的經驗，會在新環境中產生驚人的效果。艾兒重視友情，為人善良、誠實又有榮譽感，再加上滿滿的「女力」，這些特質都成為她的優勢。她和美甲師波麗互相扶持，也受到年輕律師艾默特的幫助，艾兒在兩位良師益友的帶領下逐漸邁向成功之路。

本片不僅擁有令人驚艷的片名，導演羅伯‧路克提（Robert Luketic）更是將粉紅色的視覺主題發揮得淋漓盡致，讓粉紅色成為「傻人」勝利的象徵。

「傻人有傻福」分類：離水傻人

同類型電影：《烏龍大頭兵》（*Stripes*）、《比佛利山超級警探》（*Beverly Hills Cop*）、《小迷糊當大兵》、《鱷魚先生》（*Crocodile Dundee*）、《貴客光

臨》（*My Blue Heaven*）、《家庭主夫》（*Mr. Mom*）、《來去美國》（*Coming to America*）、《奶爸安親班》（*Daddy Day Care*）、《精靈總動員》（*Elf*）、《限制級褓母》（*The Pacifier*）

《金法尤物》架構表

開場畫面：一開始我們來到一間虛構的大學。對姐妹會的成員來說，今天是「超完美的一天」，大家輪流寫卡片祝福學生會長艾兒（瑞絲‧薇斯朋飾演），因為今晚她的男友就要求婚了！

主題陳述：艾兒下午和兩名姐妹淘一起血拼買衣服，店員以為她們很好騙，於是企圖以高價賣過季的服飾給她們，還大言不慚地說：「我最喜歡金髮無腦妹拿老爸的卡來消費了。」不過艾兒馬上證明自己不是傻瓜，她對時尚瞭若指掌，立刻反將店員一軍。這一幕也點出本片要探討的主題：金髮美女就一定無腦嗎？

布局：艾兒的男友華納（馬修‧戴維斯〔Matthew Davis〕飾演）即將進入哈佛法學院就讀。兩人共進浪漫晚餐，沒想到就在電影的第七分鐘，他以「考量政治前途」為由甩了艾兒。要讓觀眾對主角產生同情不外乎兩種做法，一種是「救貓咪」，另一種則是變化版：「先讓壞人殺貓咪」。「殺貓咪」就是讓主角被人欺負，進而引起觀眾的同情；以本片來說，我們原本覺得艾兒只是一個漂亮的花瓶，不

太有認同感，但是看到華納如此絕情，傷透了她的心，我們就會立刻選擇站在她這一邊。

觸發事件： 電影到了第十二分鐘，艾兒和姐妹淘一起上美容院，結果讀到一條有趣的八卦：華納的哥哥和一名法學院的學生訂婚了。艾兒靈機一動，認為自己如果成為優秀的律師，華納說不定就會回心轉意。

天人交戰： 問題是艾兒有辦法申請上哈佛法學院嗎？學校的諮詢老師不看好她，因為她大學主修時尚設計，和法律領域相去甚遠。但是艾兒努力準備入學考試、取消派對行程，還情商知名演藝世家幫忙拍攝性感的入學申請影片，她最終獲得面試委員的認可，順利入學。

第二幕開始： 電影的第二十分鐘，一身粉紅的艾兒帶著愛犬和一卡車的行李來到哈佛法學院；她看起來相當格格不入。這時艾兒的目標依然是挽回華納，所以華納和薇薇安（莎瑪‧布萊兒〔Selma Blair〕飾演）閃電訂婚的消息，對她來說有如晴天霹靂。薇薇安對艾兒也沒好臉色，第一堂課就故意害她被嚴苛的史東威爾教授趕出教室。

副線： 本片有兩條副線。艾兒認識了資歷豐富的法學院畢業生艾默特（路克‧威爾森〔Luke Wilson〕飾演），第一條副線就是兩人之間的愛情故事。艾兒也認識了美甲師波麗（珍妮佛‧庫里姬〔Jennifer Coolidge〕飾演），所以在第二條副線中，同樣被男友拋棄的波麗成

了艾兒的好姐妹與心靈導師。之後我們會看到艾默特和波麗都推了艾兒一把，讓她進入第三幕「綜合命題」的世界。

玩樂時光：艾兒原本試著為法學院帶來一點「粉紅」氣息，卻遭到其他學生排擠，她只好換上樸素的黑色套裝以求融入環境。她請讀書會的同學吃杯子蛋糕，並拿出以前在姐妹會的交際手腕，希望能和大家打成一片。這些橋段都是為了滿足本片「對前提的承諾」。

中間點：電影到了第四十二分鐘，薇薇安邀請艾兒出席迎新舞會，但騙她是化妝舞會。於是艾兒穿著粉紅色的兔女郎裝出席，在人群中顯得非常丟臉。華納更是叫她離開法學院，別再來煩他，這段對話讓艾兒徹底揮別這段戀情，踏上新的未來。她決定要更努力念書，於是直接穿著兔女郎裝跑去書店，沒想到遇見了艾默特，主線和副線的故事在此交會。當艾兒重新振作之後，卻換波麗遇上麻煩。艾兒義氣相挺，戴上俗氣的眼鏡假扮成波麗的律師，幫她跟前男友要回愛犬，主線和副線故事再次交會。艾兒進步神速，不但讓身為「知情者」的薇薇安大為忌憚，也讓卡拉漢教授刮目相看。接著，艾兒交出一份粉紅色簡歷，如願獲選為卡拉漢教授的實習生，跟華納和薇薇安一起實習。

反派的逆襲：在艾兒進入律師事務所實習之後，劇情的衝突開始上升。他們接下的第一個案子，是要幫被控殺夫的塑身專家布魯克（艾莉‧萊特〔Ali Larter〕飾演）進行辯護。此時，艾兒發現艾默特竟然是卡拉漢教授的左右手，讓她備感壓力，希望自己能有好的

表現。另一方面，艾兒也教波麗如何吸引暗戀的快遞員，示範了性感的彎腰挺胸。（誰能跟我解釋一下這其中的道理？）布魯克拒絕配合律師的要求提出不在場證明，案子並不樂觀，但是艾兒深信布魯克是無辜的。後來布魯克私下將當天的行程告訴善良的艾兒，並請她務必保密，艾兒也信守承諾。薇薇安因此對艾兒改觀，發現她並不膚淺。艾兒隔天和艾默特一起去找死者的前妻問話，在回程的路上，艾兒再度提到本片的主題：「大家都歧視我有金髮。」

一敗塗地：艾兒第一次出庭大獲成功，沒想到一回到事務所，卡拉漢教授就企圖對她毛手毛腳。薇薇安則誤會艾兒是靠著跟教授上床，才有這麼好的表現。這樣的指控讓艾兒心灰意冷，到頭來大家都還是不相信她有腦袋。

黎明前最深的黑暗：艾兒跟艾默特道別後就開始收拾行李。

第三幕開始：艾兒去了波麗的美容院，意外遇到史東威爾教授，教授鼓勵她千萬不可以放棄。薇薇安後來從艾默特口中得知卡拉漢教授對艾兒意圖不軌，這下誤會解開了。薇薇安和艾默特都希望布魯克能改聘艾兒當辯護律師，給卡拉漢教授一點顏色瞧瞧，而布魯克也答應了。兩條副線和主線的劇情再次交會。

大結局：艾兒之前的姐妹淘、波麗和快遞員新男友都來法庭幫艾兒打氣。艾兒以一襲粉紅色套裝登場，宣告自己進入了「綜合命題」的新世界。透過對時尚的瞭解，她成功戳破死者女兒的偽證，打贏

官司。稍後面對華納提出的求婚，艾兒更是狠狠拒絕，這才是真正
的勝利。

結尾畫面：和開場畫面相比，艾兒有了巨大的轉變。在畢業典禮
上，她代表畢業生致詞，並第一個將畢業帽扔向天空，慶祝完成學
業！

《40處男》（2005）

這部電影雖然有個必殺片名（還能兼當電影提案，聰明吧），但也不是沒有缺點，有些人可能會誤以為這是一部低級的搞笑片。不過導演賈德·阿帕托（Judd Apatow）並沒有讓觀眾失望，他自編自導的《40處男》是一部溫馨、細膩又勵志的喜劇，更是「性福傻人」的最佳典範。

本片之所以能將傻人主角的困境活靈活現地呈現出來，都要歸功於導演高超的說故事技巧。從賈德·阿帕托的《王牌特派員》和《好孕臨門》（*Knocked Up*），我們都能看出他的編劇手法非常有法拉利兄弟（Farrelly Brothers）的風格，他同樣習慣先把大方向的概念帶給觀眾，然後再透過劇情逐步闡述細節。[11] 男主角史提夫·卡爾（Steve Carell）也功不可沒，他除了兼任本片的共同編劇，也演活了害羞的老處男安迪，大幅增加故事的可信度。

故事中，安迪是家電賣場的倉儲人員，活到四十歲還沒有性經驗，直到某天向同事坦承之後，事情才有了轉機。起初同事紛紛搶著下指導棋，每個人都認為自己是性愛大師，結果全被安迪反將一軍，他們這才學到性愛的真諦，並有所成長。我們守身如玉的傻人主角

11. 彼得·法拉利（Peter Farrelly）和巴比·法拉利（Bobby Farrelly）為美國知名的導演兄弟檔，他們的電影作品幾乎都是自編自導。法拉利兄弟的風格以腥羶粗俗卻又搞笑感人著稱。

也終於嘗到甜美的果實，最後在搖滾音樂劇《毛髮》（*Hair*）的主題曲〈水瓶座〉中，正式告別處男生涯。

「傻人有傻福」分類：性福傻人

同類型電影：《王老五嬉春》（*I Love You, Alice B. Toklas*）、《狂歡》（*The Party*）、《呆頭鵝》（*Play It Again, Sam*）、《兩對鴛鴦》（*Bob & Carol & Ted & Alice*）、《大情聖》（*The World's Greatest Lover*）、《床上畢業生》（*Loverboy*）、《愛上羅姍》（*Roxanne*）、《愛情趴趴走》（*Down with Love*）、《BJ 單身日記》、《性福大師》

《40處男》架構表

開場畫面：床上的安迪（史提夫‧卡爾飾演）看起來有些哀傷，當他一起身我們就瞭解問題出在哪裡，晨勃暗示了他很需要發洩一下精力。安迪起床做早餐、梳洗打理，出門前還不忘向樓上的老夫婦打招呼，接著便騎著腳踏車上班去。

主題陳述：他離開之後，樓上的老夫婦說：「這傢伙需要性生活。」這就是本片的主題，但人生真的要有性經驗才圓滿嗎？

布局：安迪在家電賣場當倉儲人員。他的同事卡爾（賽斯‧羅根

〔Seth Rogen〕飾演）分享了上個週末去墨西哥看春宮秀的經驗，安迪則分享自己在家裡做三明治的心得。安迪還有另外兩位同事，分別是一直想和前女友復合的大衛（保羅·路德〔Paul Rudd〕飾演），和有著大光頭的花花公子阿杰（羅瑪尼·麥柯〔Romany Malco〕飾演）。大家邀請安迪一起打牌，以為可以輕鬆獲勝，沒想到全都輸給初次玩牌的安迪。這只是個開始而已，安迪之後會不斷獲得「勝利」，也會讓同事學到一些新的教訓。牌局結束後，大家開始吹噓自己的性經驗，安迪則是吞吞吐吐……

觸發事件： 電影到了第十三分鐘，真相大白，原來安迪還是處男！

天人交戰： 他該怎麼辦？安迪覺得既丟臉又擔心，所以打算辭職。透過回憶畫面，我們得知安迪也不是沒有進行嘗試，有好幾次都差臨門一腳。安迪是個四十歲的老男孩，喜歡收集動漫人物模型、替公仔塗色和打電動，不過幾位雞婆的同事開始說服他再試一次，打亂了安迪原本平靜的生活。安迪突然覺得生活中到處都有性暗示，尤其是他不管走到哪裡，都會看到最新的香水廣告「噴發」。

第二幕開始： 電影到了第二十二分鐘，安迪同意跟大家一起進入「男子漢的世界」。他們建議安迪去搭訕喝醉的女性，這樣就可以擺脫處男，成為一個男子漢。安迪乖乖照辦，不過在回家的車程中，這名女子大發酒瘋還吐在他身上，於是計畫宣告失敗。安迪努力過了，但仍然是個處男。

副線：電影的第三十三分鐘，安迪和翠西（凱薩琳‧基納〔Catherine Keener〕飾演）邂逅了，兩人不只年齡相仿，安迪更是對她一見鍾情。翠西經營的小商店就在安迪公司對面，她還主動給他電話號碼，可惜安迪害羞得不敢打過去。不過我們不用擔心，翠西會慢慢改變安迪。

玩樂時光：觀眾一眼就能看出翠西是安迪的真命天女，不過為了滿足本片「對前提的承諾」，編劇得先讓我們看看安迪在脫離原本的小天地之後，會有多麼手足無措。首先是同事把他反鎖在錄影帶店，逼他看電視上播放的 A 片，然後帶他去做熱蠟除毛，整個場面讓人覺得又痛又搞笑。（美容師說：「我們需要更多的蠟！」）電影到了第四十六分鐘，卡爾教安迪把妹的技巧，要他假想自己是《桃色陷阱》（Jade）裡的大衛‧卡羅素（David Caruso），還介紹金髮辣妹貝絲給他。安迪其實嚇傻了，但貝絲卻誤以為他是身經百戰的情場老手，因此大為傾心。大衛則是帶了一大堆 A 片給安迪，又拉他去參加聯誼活動，結果遇上自己的前女友。

中間點：這群損友擅自主張幫安迪找了一個應召女郎（結果發現是人妖），「玩樂時光」到此結束。安迪實在受夠了這些餿主意，決定主動跟翠西約會，他的行動不僅讓劇情衝突上升，主線和副線的故事也在此交會。我們的傻人安迪要開始教這群「男子漢」什麼才是真男人。

反派的逆襲：約會非常順利，不過安迪無法跟翠西坦白自己還是處

男,他的心理障礙是本片最大的「反派」。在一次約會中,兩人打得火熱,眼看安迪就要經歷人生中的第一次,結果他不會用保險套。這時翠西的女兒瑪拉(凱特·丹寧斯〔Kat Dennings〕飾演)又剛好撞見他們的好事,於是機會就吹了。身為「知情者」的瑪拉不喜歡安迪,翠西只好跟安迪約定兩人要先約會二十次才能上床。安迪飢渴的老闆娘寶拉則是另一個反派,她對安迪非常有「性」趣。雖然性事方面不盡人意,安迪的事業倒是大有起色,從小職員三級跳變成了樓管。翠西教會他怎麼開車,怎麼在 eBay 上拍賣過去收藏的模型公仔,籌措安迪未來的創業基金。安迪還陪瑪拉參加性教育講座,並在講座中公開承認自己還是處男。相較於在座的其他家長,安迪如此坦白可說是勇氣可嘉。

一敗塗地:安迪愈來愈像一個成熟的男人,現在輪到他幫同事出主意了,連花花公子阿杰都跑來向他請教感情問題!約會集滿二十次,翠西暗示他們終於可以好好親熱了,安迪卻突然抓狂,怪她為什麼要逼他賣掉模型公仔和強迫他開車。雖然對他這個年紀的男人來說有點怪,但是安迪以騎腳踏車代步為榮。

黎明前最深的黑暗:阿杰的女友有了身孕,兩人決定結婚,並舉辦慶祝派對。安迪的內心非常迷惘,於是在派對上喝得爛醉,還被貝絲拐回家,不過她的口味有點特別,安迪就算喝醉了也沒辦法騙自己跟她上床。好在損友們及時趕到,把安迪救了出來,卡爾還留下來代替他。安迪發現翠西在家裡等他,但仍然沒有勇氣告訴她真相,於是翠西火冒三丈地奪門而出,主線和副線的故事再度交會。

第三幕開始：安迪騎上腳踏車想把翠西追回來，結果不小心撞上了「噴發」香水的廣告看板。翠西趕忙上前查看他的傷勢，這時他終於說出實話：「我是處男。」

大結局：安迪和翠西一舉行完婚禮，就立刻衝回飯店房間辦事。畫面上打出「一分鐘後」，安迪躺在床上露出一臉「性」福的傻笑。

結尾畫面：所有人一起歡唱〈水瓶座〉，讚揚性愛的美好。

9. 精神病院

想像你是原始人，正準備和族人參加盛大的長毛象狩獵。為了祈求好運，你的部族會先舉行一個為期數週的慶典儀式，並祭獻一名純潔的少女討眾神歡心。你們還會學到一套前人傳承下來卻不太有用的狩獵技巧，過去每年都至少有三分之一的獵人因此陣亡。不過，不參加狩獵的人都會被視為叛徒，所以你只能乖乖拿起長矛準備出發，然後在心裡嘀咕：「幹嘛不吃素就好？」

要是上面這段故事很能引起你的共鳴，「精神病院」的類型電影大概也會讓你心有戚戚焉。不管我們是在辦公室、新兵訓練營或直銷團體，心裡總會不時浮現一種莫名其妙的感受。我們所處的群體很多時候跟盲目狂熱的邪教團體沒有兩樣，成為群體的一員究竟是好是壞也沒有定論。雖然孤僻不是好事，但我們對群體的排斥感也不盡然是壞事，它讓我們得以保持客觀、不被蒙蔽，甚至有機會為群體注入新氣象。和其他的故事類型相比，「精神病院」的歷史比較短，因為它是十八世紀啟蒙運動的產物，不過在群體中迷失自我的感覺，老早就存在於人類社會。

老實說，這種矛盾的心境根本就是我每天的寫照，這也是我喜歡「精神病院」的原因之一。從事編劇這種創造性的職業，就像是童話裡的那個小男孩，要負責跳出來跟國王說他沒有穿衣服。我們若

不是特別有遠見，就是決定要豁出去了，才會有那個膽識來指責體制的錯誤。我將這個類型命名為「精神病院」還有另一個原因，那就是每當我們跳出來對抗體制或群體的時候，心裡總會懷疑：到底是我瘋了，還是他們瘋了？

無論我們是在參加集會、經營生意還是和家人相處，這個問題都有可能會冒出來。而這類型電影的內容，就是在看主角會選擇「加入群體」還是「堅持己見」。我們可以找到許多電影範例，表示這些議題相當重要。

《加里波底》（*Gallipoli*）、《金甲部隊》（*Full Metal Jacket*）和《外科醫生》（*M*A*S*H*）都屬於「軍營病院」，尚‧雷諾瓦（Jean Renoir）執導的《大幻影》（*The Grand Illusion*）更是箇中翹楚。《朝九晚五》（*9 to 5*）、《上班一條蟲》（*Office Space*）和帕迪‧柴耶夫斯基（Paddy Chayefsky）執導的《螢光幕後》（*Network*）則屬於「企業病院」。另外還有「家族病院」，典型的例子包括了《四海好傢伙》（*Goodfellas*）和《天才一族》（*The Royal Tenenbaums*）等作品。在「議題病院」中，主角一行人必須面對某個特定的事件或議題，代表作有《衝擊效應》（*Crash*）、《火線交錯》（*Babel*）和《銀色、性、男女》（*Short Cuts*）。此外，有鑑於個人進入群體之前需要先接受「教化」，因此也衍生出「教化病院」這個類別；大家可以去看《華爾街》（*Wall Street*）、《穿著 Prada 的惡魔》（*The Devil Wears Prada*）或是電視電影《旅人》（*Traveling Man*）。

你只要乖乖照著我的指示往下看，就知道「精神病院」有三個固定不變的元素：(1)**群體**、(2)**選擇**、(3)**犧牲**。

這類電影通常還會告訴我們一個道理：在加入任何群體之前，請務必三思！

「精神病院」講的一定是關於群體、體制和家族的故事，所以你只要發現自己的劇本中反覆出現了「集團」、「團體」、「多線故事」等字眼，就知道故事是屬於這個類型。電影中的「群體」往往自有一套獨特的規則和倫理，特別是那些以特殊行業做為背景的電影，例如《空中塞車》(*Pushing Tin*)、《錫人》(*Tin Men*)和《不羈夜》(*Boogie Nights*)。

本類型電影有幾種常見的角色樣板，其中之一就是天生反骨、不惜一切也要揭開群體瘡疤的「白蘭度」。這個命名的靈感來自於一九五四年的電影《飛車黨》(*The Wild Ones*)，馬龍·白蘭度(Marlon Brando)在劇中飾演一名叛逆不羈的小混混，有人問他到底在反抗什麼，白蘭度回敬了一句：「所有的一切。」《外科醫生》中的唐納·蘇德蘭、《飛越杜鵑窩》(*One Flew Over the Cuckoo's Nest*)中的傑克·尼克遜(Jack Nicolson)和《美國心玫瑰情》(*American Beauty*)中的凱文·史貝西(Kevin Spacey)，都是像白蘭度一樣負責揭露體制缺陷的反英雄主角。

第二種是「菜鳥」型的主角，他是初來乍到的新人，觀眾可以透過他的眼睛來熟悉故事裡的環境；除此之外，「菜鳥」也是觀眾最容易產生認同的角色。不管是《朝九晚五》中的珍・芳達（Jane Fonda）、《動物屋》（*Animal House*）中的湯姆・哈斯或是《教父》（*The Godfather*）中的艾爾・帕西諾（Al Pacino），每一位「菜鳥」在進入體制這個大染缸之前，都是純潔無瑕的局外人。

故事中接二連三的衝突，就是主角所面臨的「選擇」。以《四海好傢伙》為例，我們看到了加入群體（即片中的黑幫）的各種利弊得失，因此會好奇雷・李歐塔（Ray Liotta）所飾演的「菜鳥」主角亨利會選擇離開還是留下。亨利在青少年時期曾被捕入獄，之後還背著老大偷偷販毒，他最終選擇背叛，並出賣了所有的兄弟（你也可以說這是一個明智的決定）。看到這裡，我們會不斷自問：我們是否也會為了提升地位而自願成為群體的一員？隨著劇情發展，亨利發現自己愈來愈難做出合理的選擇，也愈來愈難保持對黑幫的忠誠。這些無止盡的「選擇」只代表了一件事：若不是眼前的規則太瘋狂，就是我們已經瘋了才敢提出質疑！

還有一種常見的角色是「體制中人」，也就是深陷於群體之中的小螺絲釘。有趣的是，這類角色幾乎都飽受性無能和精神異常之苦，可說是藉此告訴觀眾，對群體言聽計從的下場就是變得死氣沉沉。《外科醫生》的勞勃・杜瓦（Robert Duvall）、《震撼教育》（*Training Day*）的丹佐・華盛頓（Denzel Washington）、《凱恩艦事變》（*The Caine Mutiny*）的亨弗萊・鮑嘉（Humphrey Bogart）、《軍官與魔鬼》（*A Few Good*

Men）的傑克‧尼克遜以及《飛越杜鵑窩》的露易絲‧弗萊徹（Louise Fletcher），都是如此。

隨著故事的推進，主角最終必須在群體和個人之間做出抉擇，不論他是選擇放棄自我並歸順群體，還是選擇拆穿群體所製造出來的假象。我稱這個選擇為「犧牲」。在《四海好傢伙》的結局中，我們可以清楚看到主角選擇摧毀群體，而喜劇《動物屋》和《上班一條蟲》也以誇張的手法對群體展開報復。不過一般而言，主角通常會選擇犧牲個人意志，藉此讓故事帶有警世的寓意，提醒觀眾千萬不要忽略加入群體的下場。你看過《教父2》（Godfather 2）、《美國心玫瑰情》和《飛越杜鵑窩》就知道，三位主角在最後一幕的木然表情告訴我們，他們做出的犧牲其實與自殺無異。

「精神病院」的故事也傳達出更深一層的涵義，就是警告我們千萬不要盲目服從家族長輩、文化傳統或領導高層的命令，而是要傾聽並跟隨自己內心最真實的聲音。唯有這樣，我們才能獲得克服難關的力量。

「精神病院」是很原始的故事類型，每當有編劇拿這一類的故事向我提案，我都會問對方：「如果你是主角會怎麼做？」你真的相信群體會把你個人的利益放在心上嗎？這份信任又能維持多久？

我們在人生歷程中一定都有過「置群體於個人之上」的經驗，因此「精神病院」的故事不僅為我們出一口氣，也能為不願盲從的觀眾

樹立榜樣。如果你有任何反抗規則或體制的故事靈感，就放膽去寫吧，就算你想反抗的是本書所提出來的意見也沒有問題！畢竟有位厲害又人見人愛的編劇大師曾經說過：「所有的編劇都很頑固。」[12]

這又不是壞事，對吧？

12. 說這句話的即史奈德自己，可參考《先讓英雄救貓咪》第二十七頁。

「精神病院」類型檢驗表

你有信心可以按照以下原則來寫劇本嗎？

1. **群體**：所有這個類型的故事都和群體有關，不管是家庭、組織或是特定行業都可以。
2. **選擇**：不管主角是「白蘭度」還是「菜鳥」，接二連三的衝突會促使他們挺身和「體制中人」對抗。
3. **犧牲**：主角做出的犧牲不外乎加入群體、毀滅群體或自殺這三種。

如果你打算寫一個關於群體的故事，不妨參考我在後面所提出來的範例。

《外科醫生》（1970）

你的劇本贏得了奧斯卡最佳劇本獎，真是天大的好消息！不過壞消息是，導演拍出來的電影跟劇本完全是兩回事，甚至可以用「面目全非」來形容。你覺得聽起來像天方夜譚？但這件事就真實發生在《外科醫生》的編劇小文拉納（Ring Lardner Jr.）身上。雖然本片的劇本和製作都被導演勞勃‧阿特曼（Robert Altman）給「綁架」了，但是不可否認他拍出一部天才之作，並催生了廣受歡迎的同名電視劇。

《外科醫生》是一部非常標準的「軍營病院」電影，它向觀眾展現軍隊如何透過團體目標來打壓個人意志。勞勃‧阿特曼喜歡走即興風格，作品多半沒有明確的故事主線，所以本片乍看之下沒有架構可言，根本無法分析。

但話可別說得太早。

《外科醫生》一樣有中間點、第二幕、第三幕和大結局，只是阿特曼像爵士樂手解構流行音樂那樣，解構了電影的架構，然後再用軍中的廣播將所有劇情串連起來（廣播的妙用是他在進行剪輯時發現的）。唐納‧蘇德蘭飾演一名在戰地醫院工作的外科醫生，他努力對抗勞勃‧杜瓦和莎莉‧姬勒曼（Sally Kellerman）所代表的「體制中人」。勞勃‧杜瓦後來被送進瘋人院，莎莉‧姬勒曼則在第三幕「綜合命題」的世界改頭換面，成為「我們」的盟友。

「精神病院」分類：軍營病院

同類型電影：《烈血焚城》（*Breaker Morant*）、《加里波底》、《光榮之路》（*Paths of Glory*）、《前進高棉》（*Platoon*）、《軍官與魔鬼》、《熄燈號》（*Taps*）、《凱恩艦事變》、《捍衛戰士》（*Top Gun*）、《金甲部隊》、《勇士們》（*We Were Soldiers*）

《外科醫生》架構表

開場畫面：一架運送傷兵的軍用直升機降落在戰地醫院，背景響起主題曲〈自殺是沒有痛苦的〉。歌名暗示加入「群體」（軍隊）的人無疑是在自殺。

主題陳述：男主角鷹眼（唐納·蘇德蘭飾演）登場，等候專人來接送他去野戰醫院，身旁的一名軍官告訴他：「別以為你是上尉就可以當老大。」本片主題就是要探討誰才是老大。「鷹眼」這個綽號取自美國小說《殺鹿人》（*The Deerslayer*），他戲謔的口哨聲也顯示出他是一個特立獨行的人。

布局：透過字幕和行軍畫面，我們瞭解電影的時空背景是韓戰時期，美國人民漸漸對戰爭有了不一樣的看法。戰地醫院的負責人布萊克上校和雷達下士在等候新軍醫的到來，沒想到鷹眼其實早就到

了，只是他刻意拿掉制服上的軍階標識，所以他們完全認不出來。
在電影的第七分鐘，鷹眼認識另一名軍醫杜克（湯姆·史凱瑞飾
演），然後開始和醫院裡的漂亮護士打情罵俏。我們也看到軍營裡
的生活非常死板，從銀器的擺放、規章的制定甚至到男女關係都有
一套規矩，不過這一切只是暫時的。

觸發事件：電影到了第十二分鐘，鷹眼和杜克來到落腳的帳篷，正
好看到伯恩斯少校（勞勃·杜瓦飾演）在教一名韓國男孩讀聖經。
伯恩斯少校這樣的角色在其他電影裡，通常都是表裡如一的大好
人，但在本片卻不是如此，而「白蘭度」鷹眼也在一開始就看出伯
恩斯少校的真面目。鷹眼在電影的第十七分鐘要求更換室友，同時
也希望能找個新的胸腔外科醫生過來。第一項要求獲准了，伯恩斯
少校會在二十四小時之內搬到其他帳棚。

第二幕開始：電影到了第二十分鐘，鷹眼和已婚護士偷情到一半
被叫去見新來的軍醫約翰（艾略特·高德飾演）。約翰有「少女殺
手」之稱，他對鷹眼愛理不理，鷹眼只好請他喝杯馬丁尼套交情，
沒想到約翰立刻從身上掏出一罐橄欖來配酒，真懂得享受！電影到
了第二十五分鐘，鷹眼終於想起約翰是他的大學同學，他們還曾經
一起參加美式足球校隊（這一點是在幫結局鋪梗），現在居然又碰面
了。他們打算同心協力把伯恩斯少校這種不適任的軍醫趕走。

副線：電影的第二十七分鐘，鷹眼和護士長瑪格麗特（莎莉·姬勒
曼飾演）碰面了。一板一眼的瑪格麗特非常不喜歡鷹眼，鷹眼對她

也沒什麼好感。本片的主題便是透過兩人之間的交鋒來展現，而瑪格麗特後來產生的轉變，也象徵鷹眼已經改變了這支軍隊。

玩樂時光： 本片絕大多數的劇情都屬於「玩樂時光」，並且分成前後兩段。由於戰地醫院的手術實在太過血腥與不人道，鷹眼和約翰只能藉由和美女護士飲酒作樂來麻痺自己。伯恩斯少校則是醫術差勁，甚至會把醫死病人的責任推到無辜的小孩身上，約翰看不過去便狠狠揍了他一拳。電影的第三十七分鐘，約翰獲選為主任外科醫生；到了電影的第三十八分鐘，瑪格麗特和伯恩斯少校決定一起寫申訴信向上級告狀，醫院正式分裂成兩派人馬。後來瑪格麗特在和伯恩斯少校偷情時，有人偷拿麥克風實況轉播了春宮秀，瑪格麗特因此獲得「熱唇」這個綽號。隔天鷹眼拿這件事去刺激伯恩斯少校，伯恩斯少校失控之餘揍了他一頓，結果反被軍方帶去瘋人院隔離。

中間點： 鷹眼等人暫時解決了伯恩斯少校，但是新問題又立刻出現。醫院的牙醫（約翰‧舒克〔John Schuck〕飾演）有性功能障礙，他認為原因出在自己是同性戀，這在一九五二年可是見不得人的醜聞，所以他決定自殺。所有的醫院同仁一起和他共進「最後的晚餐」做為告別，沒想到電影到了第六十五分鐘，牙醫和一名護士順利上床，「治」好了他的病，這也是「勝利的假象」。

反派的逆襲： 鷹眼的人馬已經在醫院裡占上風，他們努力多做好事，卻引來更多批評。為了幫一名傷兵緊急動手術，他們不惜從熟

睡的布萊克上校身上偷偷抽血。至於副線的部分,他們讓瑪格麗特在沖澡時大走光,徹底摧毀她最後的一絲尊嚴,再次獲得「勝利的假象」。這讓瑪格麗特氣得大吼:「這裡簡直是瘋人院!」緊接著登場的是「玩樂時光」的後半段,鷹眼和約翰帶著高爾夫球具跑到東京度假,為了能免費入場還謊稱自己是美國來的專業球員。後來鷹眼和約翰為了動用官方資源幫一名美國大兵的私生子開刀,不惜合力惡整負責醫院的指揮官,強迫他妥協。

一敗塗地:他們從東京回來以後,發現瑪格麗特和杜克在一起,看起來她開始改變了。不過他們接著聽到消息,原來高層收到瑪格麗特之前寫的申訴信,所以決定派人前來視察。在其他的電影裡,這項消息會被視為是「死亡氣息」,似乎預示了鷹眼顛覆軍隊的努力終將宣告失敗;不過在本片中這只是一個假警報。

第三幕開始:電影到了第九十三分鐘,前來視察的將軍出人意表地提議,所有人來比一場美式足球賽。瑪格麗特率領護士組成啦啦隊,主線和副線故事在此交會。為了鼓舞士氣,鷹眼特地從別的單位找來一名強力外援上場比賽。

大結局:這個結局其實很莫名其妙,然而透過這場球賽,鷹眼終於可以和將軍代表的正規軍隊正面對決。本片的「火箭助推器」瓊斯上尉(佛瑞德‧威廉森〔Fred Williamson〕飾演)在這時候出場,鷹眼隊在他的助攻下,以小搏大擊敗了將軍隊。對我們觀眾來說,鷹眼的勝利就是我們的勝利!所有人都回到營地狂歡慶祝。

結尾畫面：鷹眼要被調回美國了，他在一場手術中把消息告訴杜克，我們這時發覺他其實沒有改變任何事情。他的「犧牲」就是什麼也沒做，獲勝的始終是「軍隊」；戰爭仍未停歇，鷹眼只是提早從泥淖中跳出來而已。

《為所應為》（1989）

史派克・李（Spike Lee）自編自導自演的《為所應為》一直深受影評人的好評，因為本片非常深刻地呈現出主角個人的內心掙扎：他到底應該討好老闆，還是應該堅持「為所應為」？從現在的觀點來看，本片可以說是眾星雲集，除了有老牌影星奧塞・戴維斯（Ossie Davis）和露比・迪（Ruby Dee）之外，還有當時尚未成名的馬丁・勞倫斯（Martin Lawrence）和蘿西・培瑞茲（Rosie Perez）。

故事的核心人物是男主角穆奇，他不僅夾在青少年和成人世界之間，也在新舊家庭與種族問題中左右為難。他應該選擇金恩博士代表的和平路線，還是麥爾坎 X 代表的鬥爭路線呢？穆奇對自負的老闆（兼教化者）薩爾忠心耿耿，但是又對薩爾的兒子和未知的未來感到恐懼。

就在一年中最炎熱的日子裡，這個位在紐約的黑人社區即將爆發種族衝突，雖然有市長和大媽兩位角色當和事佬，但是兩方人馬不斷產生摩擦，加上阿蟲和收音機男率先挑起種族仇恨，最終演變成一發不可收拾的局面。穆奇則在市長的告誡下「為所應為」，忠於自我也因此改變了他的生活。

「精神病院」分類： 家族病院

同類型電影：《教父》、《鄰家少年殺人事件》（*Boyz N the Hood*）、《親密關係》（*Terms of Endearment*）、《喜福會》（*The Joy Luck Club*）、《飛揚的年代》（*Liberty Heights*）、《適者生存》（*Avalon*）、《美國心玫瑰情》、《天才一族》、《四海好傢伙》、《真情快譯通》（*Spanglish*）

《為所應為》架構表

開場畫面：蒂娜（蘿西‧培瑞茲飾演）隨著嘻哈樂團「人民公敵」的歌曲起舞，舉手投足之間展現出女性的力與美。她接著戴上拳擊手套，原來這段舞蹈是在暗示後續的衝突情節。順帶一提，史派克‧李的老搭檔恩尼斯‧狄克森（Ernest R. Dickerson）負責擔任本片的攝影指導。

布局：故事發生在紐約市的一處黑人社區，電台DJ真愛老爹（山繆‧傑克森〔Samuel L. Jackson〕飾演）預報今年夏天會異常炎熱。男主角穆奇（史派克‧李飾演）正在數錢，雖然他乍看像是一個單身漢，但是電影的最後他會回到妻小身邊。披薩店老闆薩爾（丹尼‧艾洛〔Danny Aiello〕飾演）和兩個兒子接著登場，這間披薩店在當地已經開了幾十年，不過後來卻成為引爆種族衝突的地點。我們也認識了講話結巴的史邁利，他在街頭販售黑人民權領袖金恩博士和麥爾坎X的照片；這兩位領袖的意見正好相反，恰巧反應出穆奇和社區所面臨的兩難困境。

觸發事件：電影到了第十一分鐘，穆奇到披薩店上班，薩爾的兒子皮諾告訴他：「你又遲到了。」皮諾的個性偏執，是標準的「體制中人」；兩人之間不友善的氣氛也為今天定了調。收音機男這時登場，他身材高大又沉默寡言，老是扛著音響四處遊蕩，聲稱要「打倒強權」；他之後會成為事件的導火線。

天人交戰：穆奇到底應該站在白人老闆這一邊，還是黑人同胞這一邊？天真的穆奇被困在體制中，這是「精神病院」故事一直在探討的問題。

第二幕開始：電影到了第十九分鐘，本片的「白蘭度」阿蟲登場。他大聲抗議薩爾的披薩店既然開在黑人社區，店裡為什麼不掛黑人明星的海報？薩爾懶得理他，便在穆奇的協助下把阿蟲趕了出去。穆奇現在還是選擇站在老闆這一邊。

主題陳述：電影到了第二十三分鐘，穆奇出門外送披薩時遇到流浪漢「市長」（奧塞・戴維斯飾演），對方提醒他：「永遠要為所應為。」穆奇之後是否會跟隨內心真實的聲音行動，就是本片要探討的主題。

副線：市長不僅身兼社區發言人，還是一位歷經風霜的大英雄。他和「大媽」（露比・迪飾演）之間的愛情故事不僅反映出本片的主題，也帶領觀眾深入瞭解社區舊有的價值。故事發生的這一天也是市長人生的轉捩點，在結局的時候，他和穆奇一樣都不再孤單。

玩樂時光：這個橋段讓我們看到天氣有多炎熱。一群青少年打開消防栓玩水消暑，結果警察跑來關水趕人，但警察也不是壞人，只是盡責地維持社會秩序。這時一名身穿 NBA 球星大鳥柏德 T 恤的年輕白人牽著腳踏車經過，在貧窮的黑人社區中，他無疑是一名異類，所以路上的青少年開始對他叫囂。同一時間，社區中韓國人經營的超商也受到騷擾。電影到了第四十八分鐘，幾位社區居民對著鏡頭大發牢騷，我們可以看出各個種族對彼此都有所不滿。

中間點：薩爾告訴皮諾他不會搬出這個社區，阿蟲也決定發起抵制披薩店的行動。薩爾還跟穆奇的姐姐公然調情，穆奇和皮諾都看在眼裡，劇情衝突開始上升。市長這時送了一束花給大媽，這是副線故事中「勝利的假象」。電影的第七十五分鐘，夕陽西下，穆奇告訴姐姐：「我會有所行動的。」

反派的逆襲：由於穆奇姐姐的事情，導致薩爾和穆奇的關係突然變得很緊張。稍後穆奇和蒂娜會有一段親熱戲，但看起來反倒像是暴風雨前的寧靜。這時忽然有警察上門「拜訪」披薩店，態度顯得不太友善。皮諾則是在儲藏室裡和弟弟打了一架，他認為穆奇不能信任，不過他也有可能是嫉妒父親和穆奇關係密切才會這麼說。

一敗塗地：又是一天過去，薩爾開開心心準備打烊，阿蟲和收音機男這時上門找碴。在震耳欲聾的音樂聲中，阿蟲不斷要求薩爾給個交代，結果事情演變成暴力衝突；薩爾打壞了收音機男的音響，收音機男便抓著薩爾一路打到街上。警方趕到現場後試圖勸架，卻在

眾目睽睽之下，失手勒斃收音機男。電影到了第九十五分鐘，眾人都嚇得目瞪口呆。

黎明前最深的黑暗：看到警方帶走收音機男的屍體，史邁利忍不住放聲大哭。薩爾則強調事情與他無關，市長也努力想要平息眾怒，這時卻突然有人跑出來發難！

第三幕開始：穆奇這時從「菜鳥」轉變成「白蘭度」，他舉起垃圾桶砸破披薩店的窗戶，暴動一發不可收拾。

大結局：眾人一把火燒了披薩店，市長眼見情勢不妙，立刻帶薩爾到安全的地方避難，並趕去大媽家安撫她。韓國超商就在披薩店對面，為了避免受到波及，韓國老闆用破英文表示：「我也是黑人。」這句話讓社區居民冷靜了下來，消防隊也總算趕來滅火。火勢撲滅後，史邁利在披薩店焦黑的牆壁貼上金恩博士和麥爾坎 X 的合照，象徵我們已經進入了「綜合命題」的新世界。

結尾畫面：隔天一早，穆奇在妻兒身邊醒來，他準備去跟薩爾討薪水。薩爾的生意完蛋了，收音機男死了，今天又是新的一天，但是社區有任何改變嗎？電影結束，在開始跑工作人員名單之前，大銀幕上分別出現了金恩博士和麥爾坎 X 的名言；這兩句話就像收音機男戴的兩個戒指，一邊寫著「愛」一邊寫著「恨」，種族之間的衝突永無止盡。